U0049270

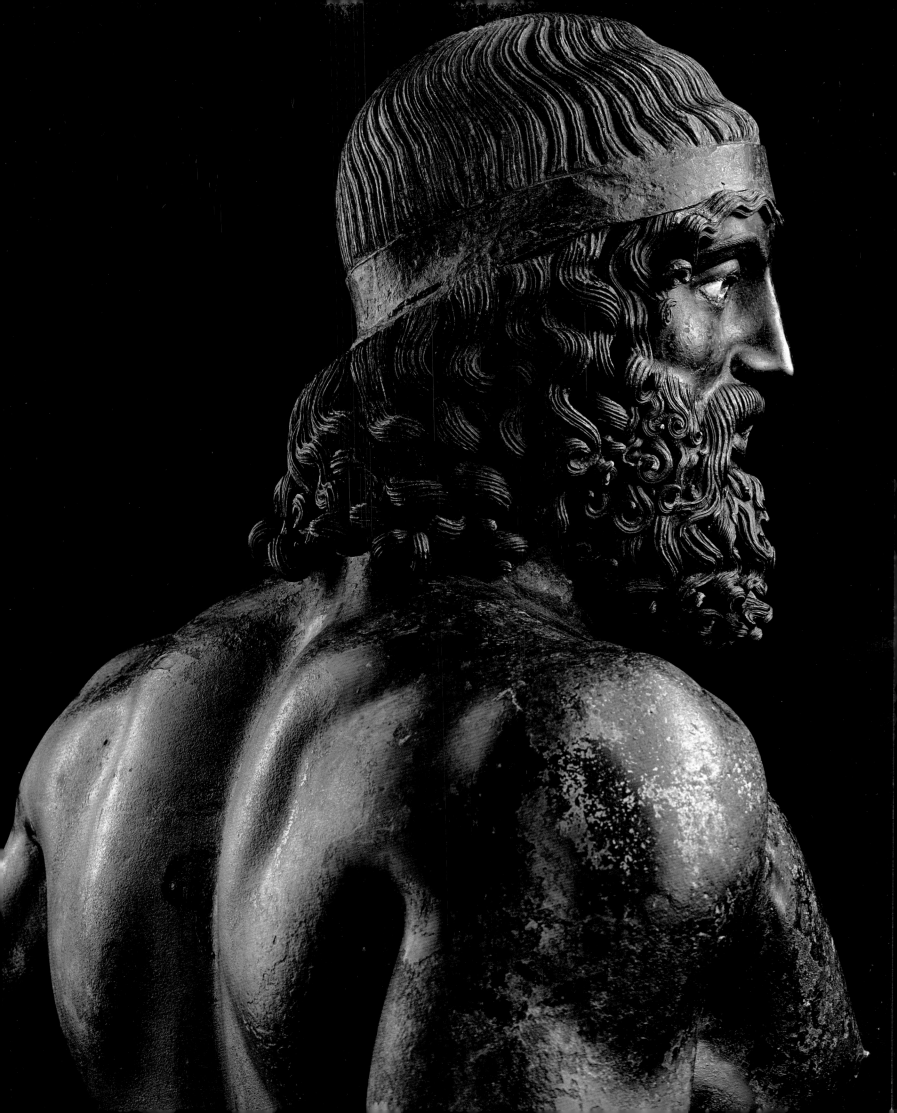

MASTER PIECES OF ART

藝術大師瑰寶

閣林文創

目　　錄

第1頁：西斯廷教堂壁畫局部，米開蘭基羅
第2頁：瑞亞切銅像（國家博物館）
第5頁：抱銀貂的女子，李奧納多·達文西（波蘭克拉格札托里斯基博物館）

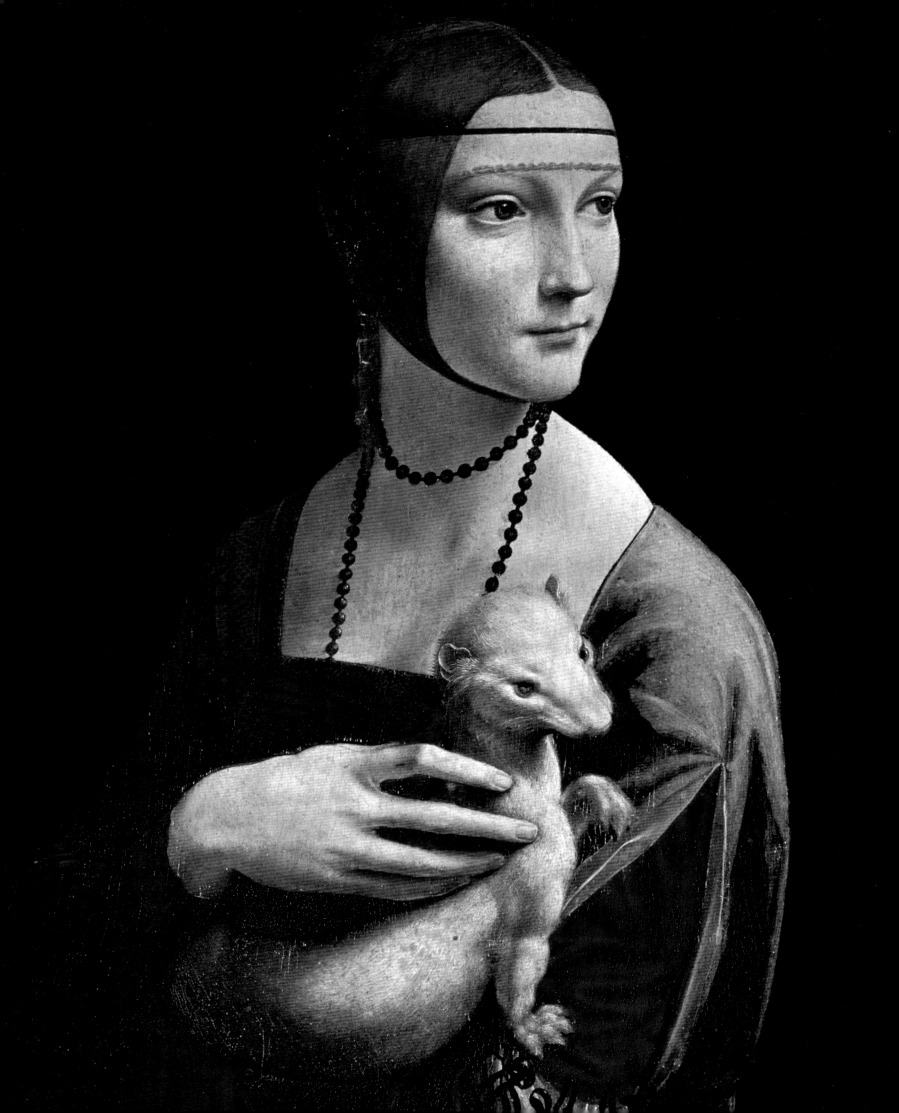

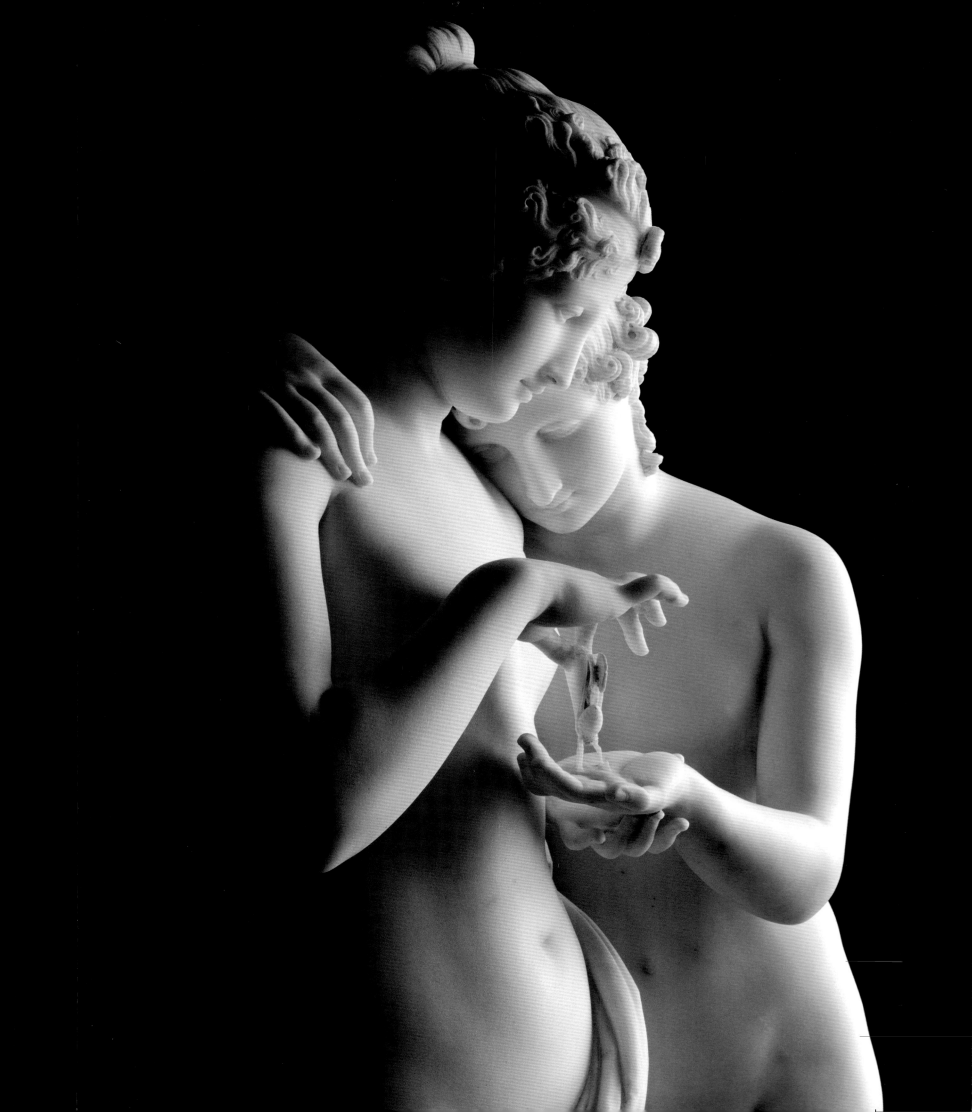

前言

綜觀現代出版業，藝術史無論是在數量還是在品質上都占有舉足輕重的地位。這一點，在考慮到藝術作品無與倫比的魅力以及它非凡的感染力使讀者對其產生越來越濃厚的興趣時也就不足為奇了。而也正因為如此，藝術史對於那些撰寫作品內容以及書籍所遵循的線索的人來說成為了不可或缺的一部分。本書不僅僅旨在吸引讀者的注意，還希望能夠豐富讀者的精神世界，同時為幫助讀者認識著名的或者小有名氣的繪畫和雕塑作品盡一份綿薄之力。

為展現藝術的光輝，本書中所選作品來自於文化和歷史背景都相差甚遠的作者，這些作品從埃及的圖坦卡蒙到美國的安迪‧沃霍爾穿越了漫長的時光。很明顯，這樣的選擇是很有必要的，我們不願意缺失了任何一種文化和任何一段時期，然而遺憾的是在所有時期藝術史中最出名的部分上，我們還是不得不放棄了許多。

通常情況上，當我們談到這一類的作品時，我們會使用「傑作」這一詞語，但是，到底什麼樣的作品才算得上是「傑作」呢？或許我們可以指那些在藝術表現形式，特別是那些在歷史進程中時興起來的風格迥異內容不同且超越了個人品位和本位主義的作品，這些作品超越了其產生時期和所屬環境下的意義，給我們帶來了廣博的價值。除了極高的美學價值和內在文化價值，這些作品都具有一個共同點，也就是它們在藝術史發展的關鍵時期都標誌著風格、手法和某種變化上的重要進步，對藝術家來說，它們是所有時期的根本識別標記：看著這些作品，從而理解幾個世紀以來藝術的進化歷程。

閱讀這本書，如同用開放的眼光來觀察這個世界，駐足留意所有歷史時期中人類遺留於世的最偉大的證明。

藝術作品的偉大之處在於它使得思考方式、文化抽象概念、整個時代或者開明的藝術個體的生命聯繫方式留下了可視的足跡，以一種具有極高美學表現價值的方式予以展示。

願本書的每一頁組成一次激情洋溢的旅行，讓讀者朋友們發現作為一個人存在或者一件作品得以長存的意義所在，發現生命、美好事物、神和人類的偉大真諦。這些方面由一些年代、文化環境、背景和成長氛圍都相差甚遠的藝術家們探究而來，這些方面能夠震撼觀察者的靈魂，直至今日仍能以其驚人的能力引發觀察者思考使其感同身受。這份力量是豐富的藝術財富：語言不通、文化不同這些阻礙都將透過色彩和圖形的力量得到克服，藝術使得不同世界之間的交流和那些懂得觀察的人的內心深處之間的理解變得更加簡單。

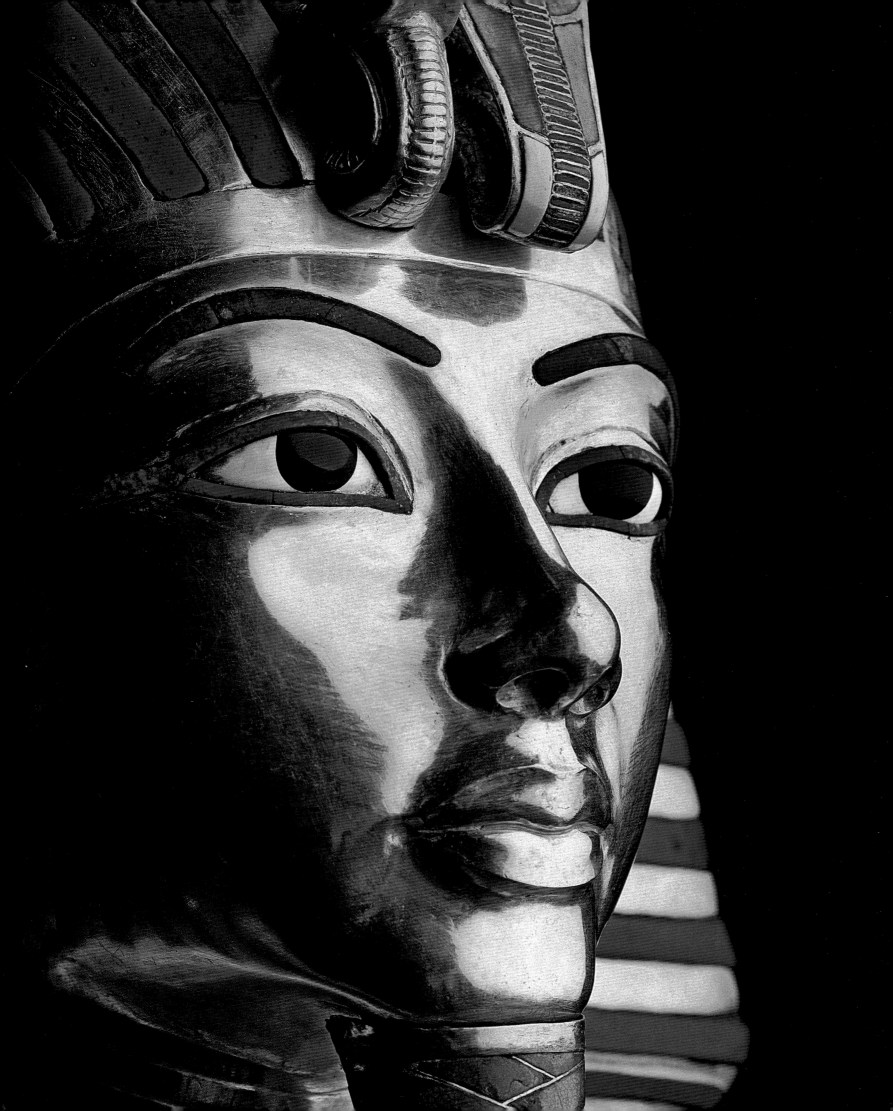

圖坦卡蒙的黃金面具

西元前1330年　埃及·開羅博物館　開羅

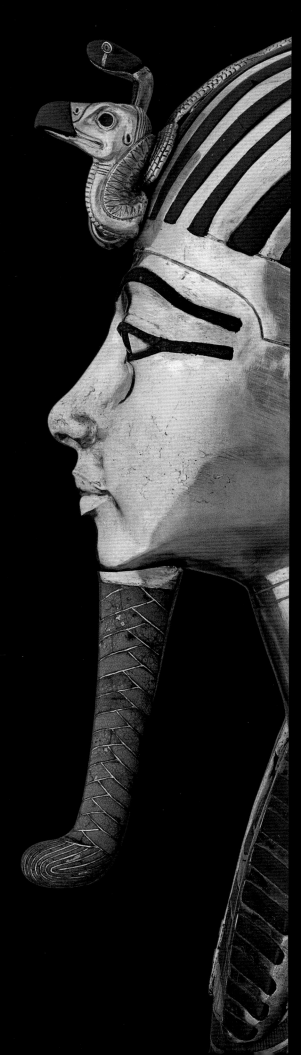

圖坦卡蒙，作為第18世紀王朝的小法老，在九歲的時候就登上了王位。他的一生極其短暫，年僅十九歲時就神祕的死亡了……然而得到了不朽的榮譽。他最偉大的政治貢獻在於重新樹立了其前任阿肯納東法老改變的古老宗教信仰，為了維持對太陽神阿頓日輪崇拜的唯一性，阿肯納東法老放棄了王國主神的膜拜祭禮。重新尊阿蒙為神，圖坦卡蒙向其捐贈了一副葬禮妝奩，這份妝奩是在國王山谷找到最精美的物品之一，毫無疑問，它們也是保存的最完好的物品之一。事實上，一系列幸運的變遷興衰使得法老的墳墓保存完整，直到1922年，英國考古學家霍沃德·卡特發現了這一墳墓，使得這一舉世無雙的寶藏得以重見天日。

今日，保存在開羅博物館內最精美絕倫的物品要數圖坦卡蒙奢侈的喪葬面具了，這個非凡的金銀細工和花崗岩製品可以追溯到西元前1330年。

圖坦卡蒙黃金面具，全由金子打造而成，置於法老的木乃伊面部，產生保護作用，這種珍貴的材質特別適合保留光澤以及襯托使手工製品更加漂亮的寶石的光澤度。面具的表面運用鑲嵌工藝，用肉紅玉髓加以填充，頭部線條、前額上的王冠、臉部細節和胸部以上的脖頸用青金石和玻璃熔漿加以修飾，眼睛則用白石英和黑曜岩填充，眼窩採用黃金潤色。

這份燦爛奪目的珍品由面具背後不確定的宗教一魔法碑文結束，面具用以保護死後身體變化的頭部並且為該藝術作品增添了一份神聖的格調。

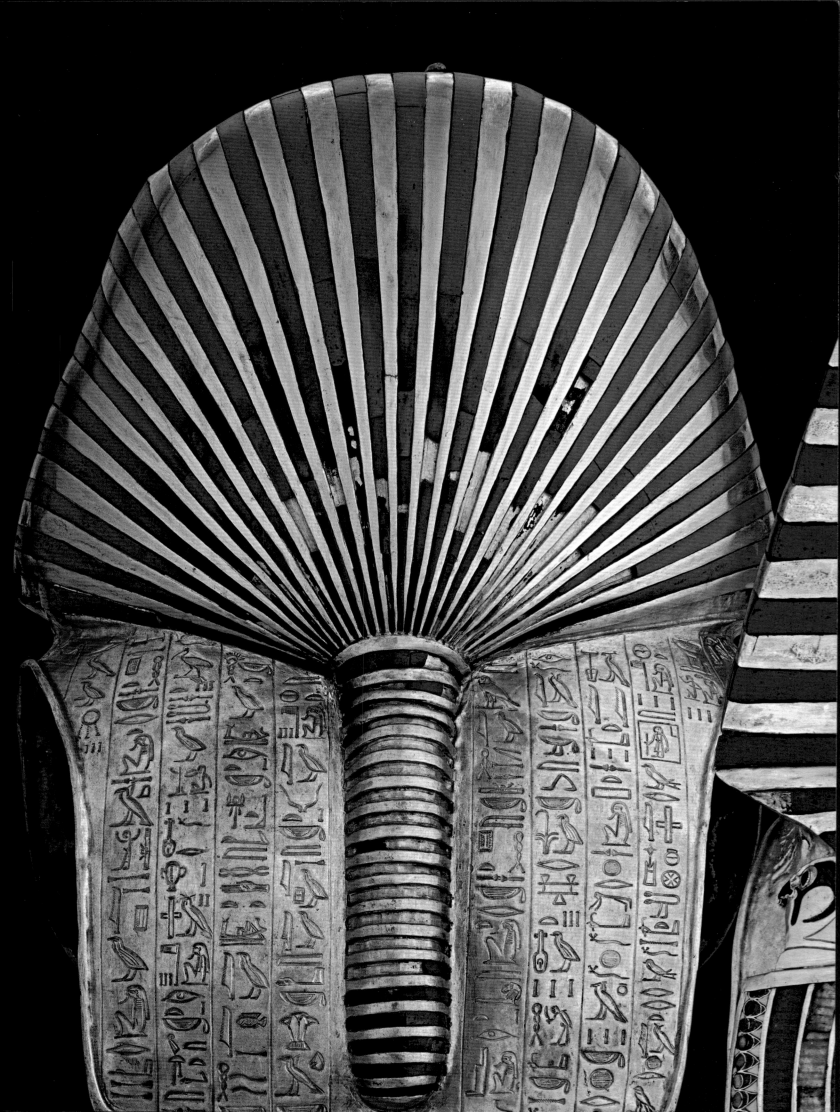

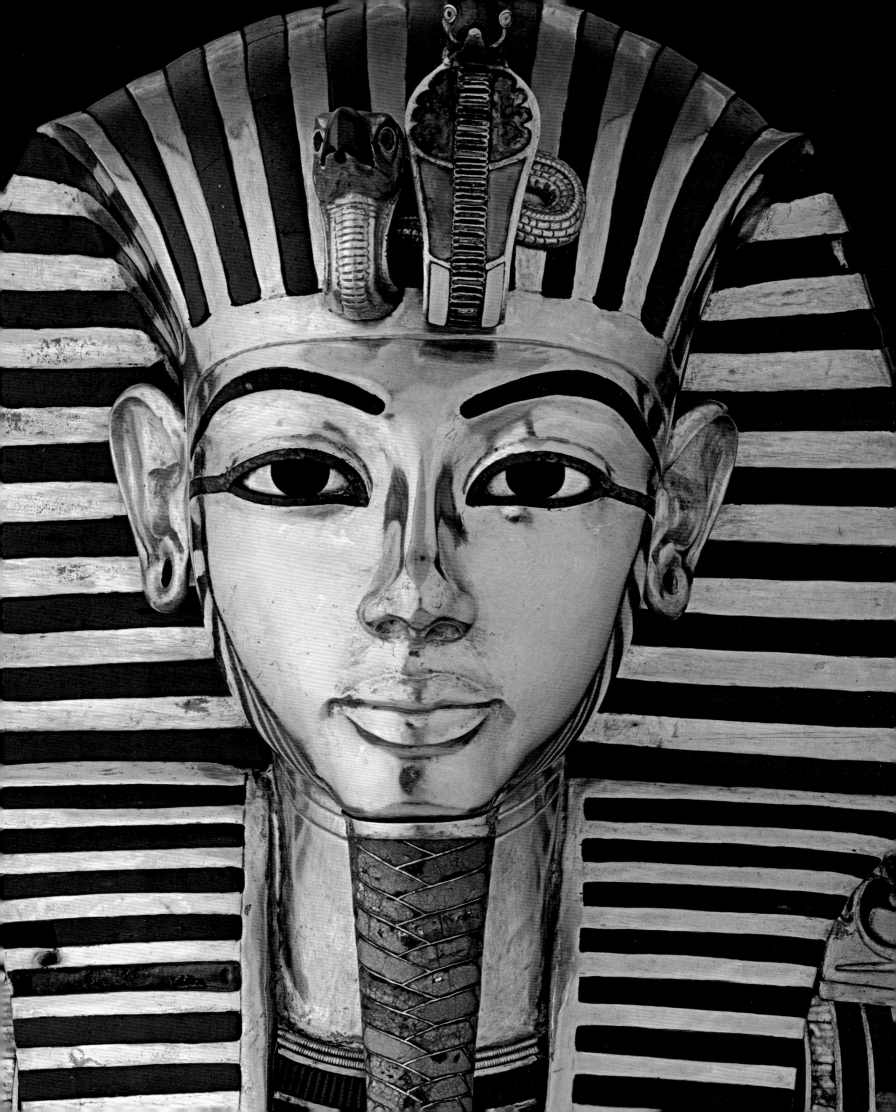

韋約的阿波羅

西元前6世紀　茱莉亞國家博物館內埃特魯斯館　羅馬

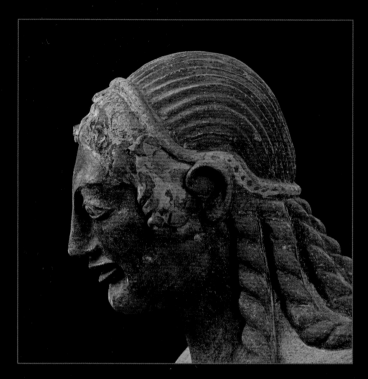

這個用彩色赤土塑造的阿波羅像來自韋約神廟，大約在西元前6世紀末完成，是埃特魯斯藝術的代表作之一。

這尊雕塑和其他十一尊雕塑一樣，十分高大宏偉、形象逼真，它們用來共同支撐高約十二米的廟宇頂部的主要橫梁；在廟宇上放置神像雕塑是為了標明神所擁有的空間。這些神像同時也扮演著底下神殿保護者的角色。

這尊雕塑結合了赫拉克勒斯的形象，表現了神和英雄為了阿特米德神聖的金號角之間的爭奪。

阿波羅身穿一件長及膝蓋的短袖束腰長袍，衣服的皺褶十分規則，披著一件短斗篷；他的身體向左前方傾斜，右手臂彎曲，由直覺我們可以知道他的左臂沿著身體垂下，也許手握成了拳頭。雕塑群表現的是神像的側面輪廓，和廟宇的一側相得益彰，而這一側還是通往神的道路。

阿波羅的形象並不完全對稱，特別是在臉部和胸部輪廓上表現的尤為明顯，從這裡我們可以看出雕刻者是韋約一位活躍且富有創造力的大師，特別是以赤土的造型藝術聞名，在這方面的藝術造詣較高，技巧也相對成熟。他對光線的感知力較好，對觀察角度的選擇也有比較完善的瞭解，而這一點在相當長一段時間後才在雕塑中得到運用。雕刻家透過這樣的方式來詮釋宏偉的作品並堅持賦予深刻的內涵意義，同時也不忘對細節加以刻畫，以此來達到作品視覺上統一和諧的效果。

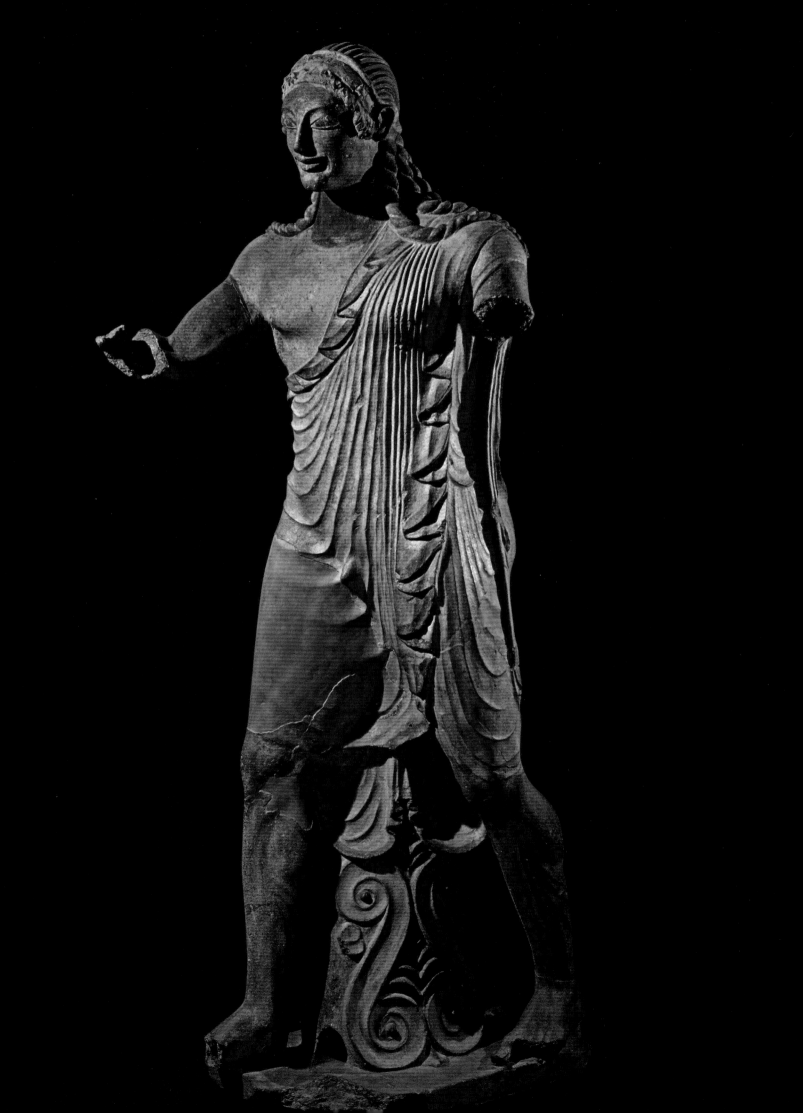

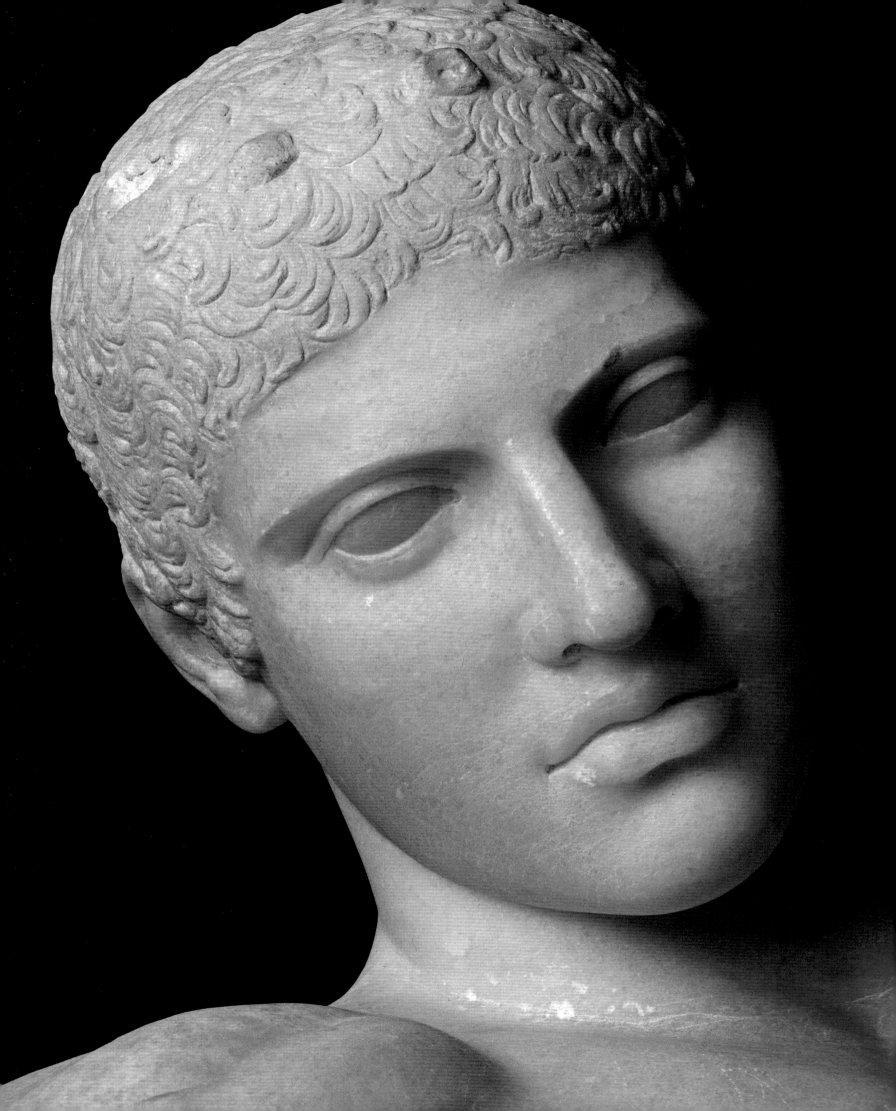

擲鐵餅者

邁倫（複製品）　雕刻於西元前450年　羅馬國家博物館　羅馬

這件保存在羅馬國家博物館的作品事實上是一件依照希臘原型用大理石雕刻的複製品，原作為青銅製造，由雅典雕塑家邁倫在西元前450年左右的時間完成。這件複製品除了考慮到所屬家族以《擲鐵餅者》命名外，並沒有完全保持對邁倫作品的最高忠誠。

作品展示的是一個年輕的運動員投擲鐵餅時最後一刻的動作：毫無疑問它是初期展現人類運動最好的雕刻作品之一。

作品所表現的是年輕人的右側面，為了在投擲時達到最大的推動力，運動員的身體擺出了扭轉彎曲的姿勢。身體的重心落於微微彎曲的右腿上，肌肉緊繃，另一隻腿也保持彎曲的姿勢微微置後，左腳趾反貼地面。雕刻家依照解剖學結構著重注意了對上半身的塑造：上半身向右扭轉，透過胸肌和腹肌的收縮來強調運動員身體的力量。左手腕放在右膝上，右手握鐵餅向後擺到最高點。

雕塑的線條乾淨俐落，在垂直方向上表現出了一種立體感。在身體和頭部的輪廓線條上，雕刻家表現出了很強的平衡感，給人以沉著平穩的感覺。形體造型緊張，表現出了運動員的健美體魄。

這件複製品屬於安東尼奧時期（西元前140年），這一點是透過運動員臉部的許多地方都和同時期的塑像相似而得出的；相對於原始的青銅雕塑而言，複製品缺少了一定的活力和自然的感覺，取而代之的是學院主義，但我們仍能從複製品中感受到那生命力爆發的強烈震撼，也是我們研究古希臘雕刻的重要資料。

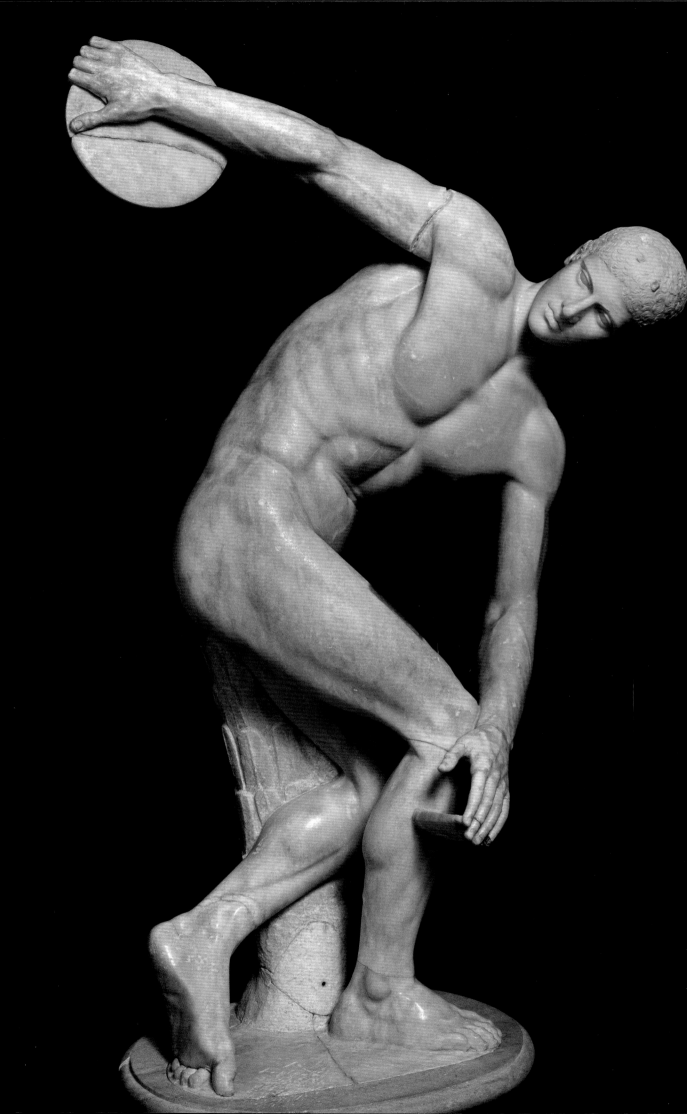

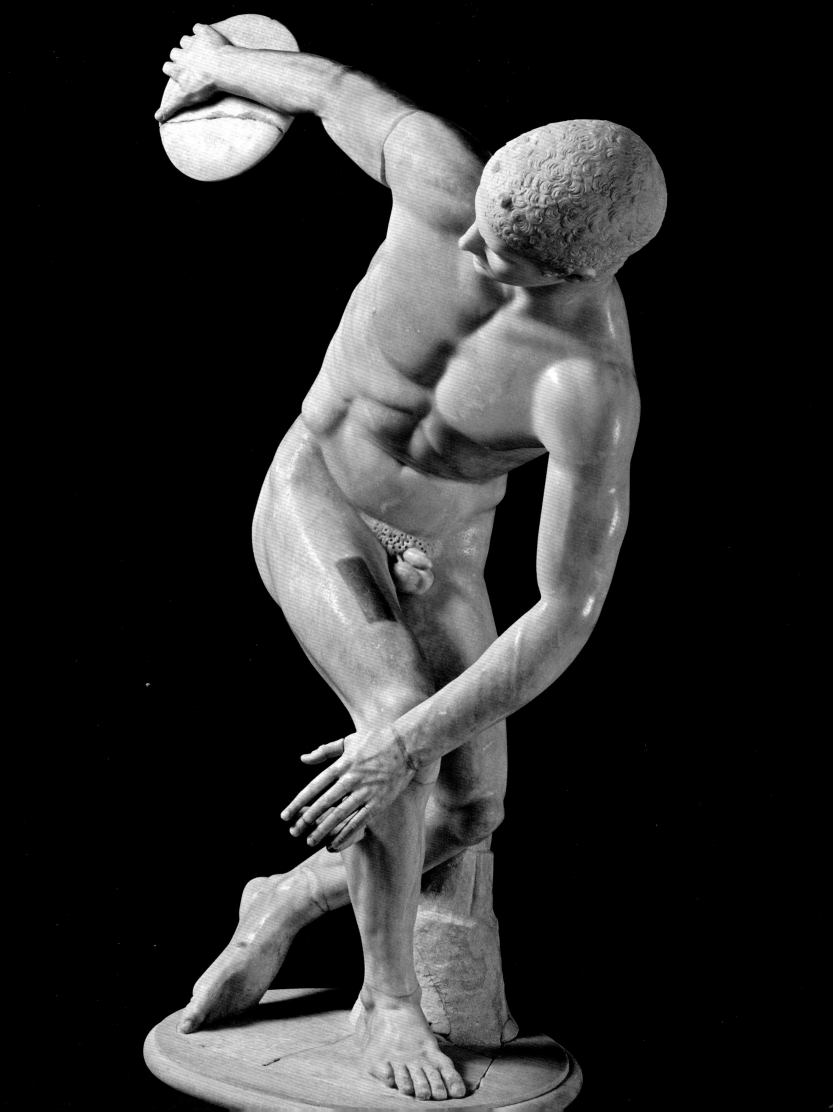

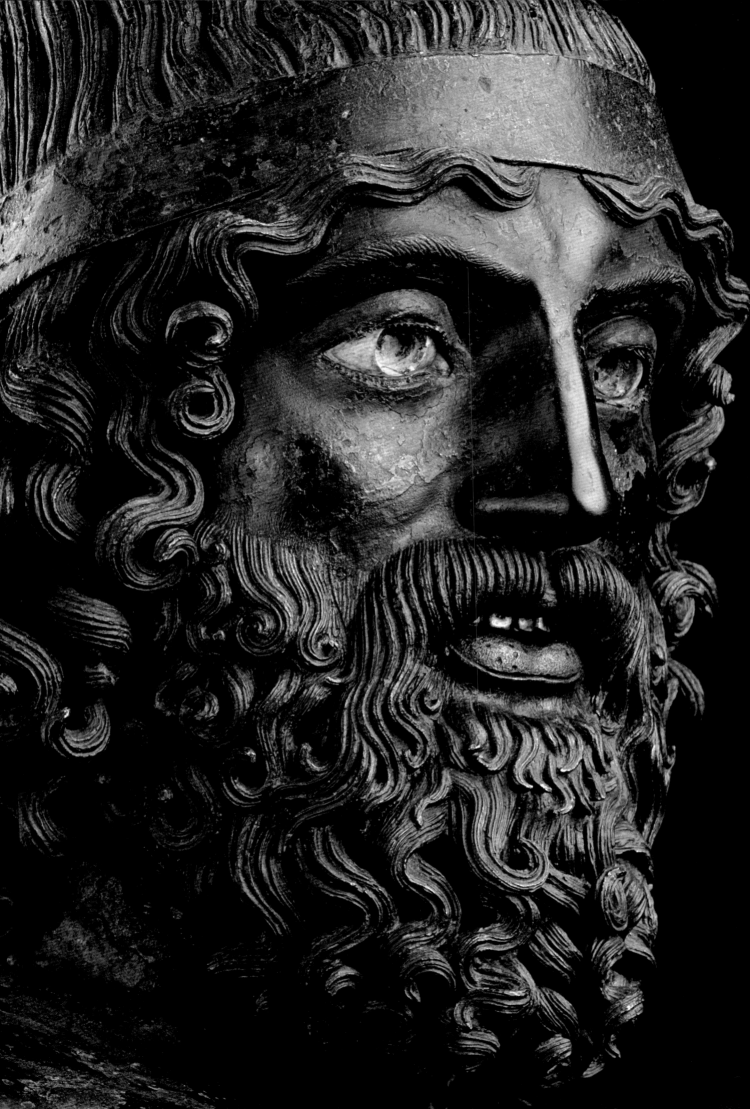

里亞切青銅武士像

西元前 5 世紀　國家博物館　雷焦卡拉布里亞

這兩尊著名銅像是於1972年幸運地在卡拉布里亞的水底被打撈起來的，它們的名字就取自於發現地里亞切。

人們認為它們本是一艘前往羅馬的羅馬船隻上的物品（或許是戰利品），這艘船不幸在里亞切附近的海域遇難，兩尊雕像與船一起沉沒。這兩幅作品很有可能是在發生在希臘西拉或者是尼祿的一次戰爭中被劫而來。

直到今天，學者們對這兩尊銅像的意義和歸屬地的意見仍不能達成一致；唯一確定的事是它們不是同一時期的作品，很有可能兩者之間相差了二十多年的時間。除了嘴唇和頭髮部分採用黃銅製作和牙齒是用銀子打鑿的以外，兩尊雕像基本都是用青銅打造而成；而眼睛則是用象牙和彩色玻璃混合而成。

長髮的勇士展現了自己健美的男性裸體，這是古典雕像的主要主題。這兩件作品依照一個融合了傳統概念和傳統上帝、勇士和英雄形象的理想模型來打造，所以進一步得到了提升。這個符合解剖學原理的結構以輕微的動作避免了死板的感覺：身體在空間中運動也製造出了自身周圍的空間感。手臂沒有貼著身體放置而是與身體分離開了：一隻手臂支撐著盾牌，另一隻可能是拿著長矛。這個雕像身高兩米，高傲的臉孔將其強大的生命力表現得淋漓盡致；嘴巴半閉，也許是在呼吸，起伏的胸膛給整個作品賦予了生命的氣息。

戴頭盔的勇士也表現了一個神和武士的經典形象，但對人體表面的處理在技術上和前面所提到的雕像不一樣，也因此讓人認為是出自不同的時代和不同的大師之手。

第二尊雕像的身體部位擺放也不死板，相對頭部而言，腿部和腳部微微傾斜，給作品製造了一種在運動的感覺，超越了古代僵硬的處理方式。和第一個勇士比起來，第二個勇士的神態顯得有些疲憊，臉部表現出若有所思的憂鬱神情。

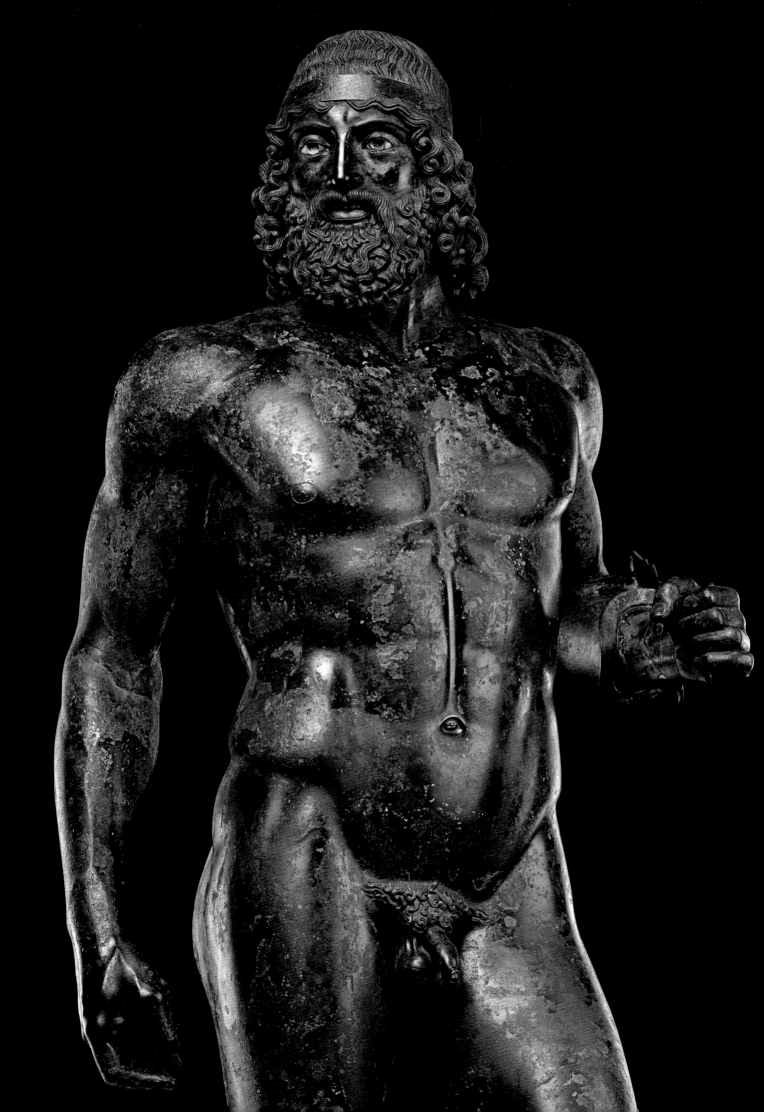

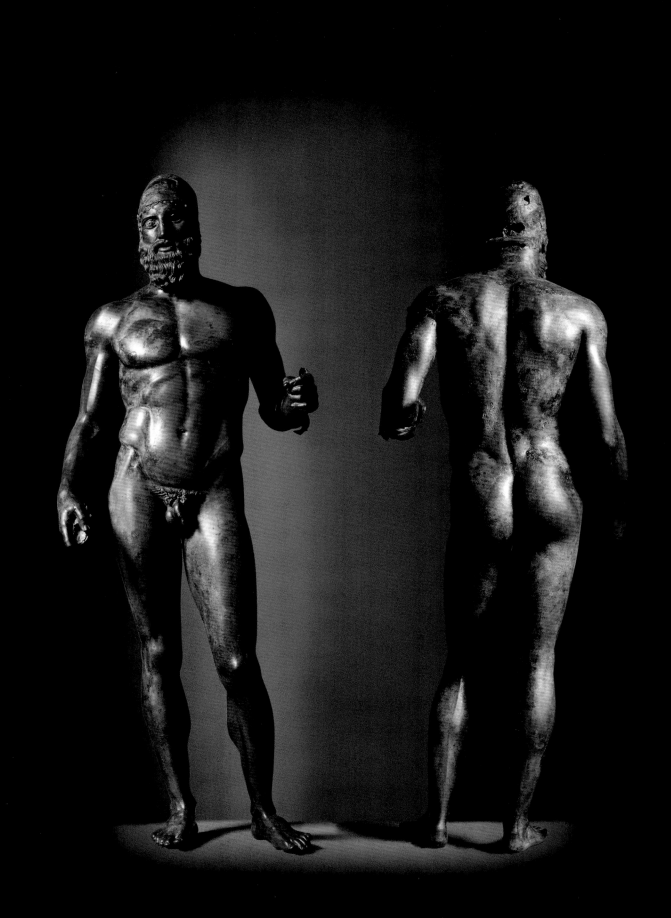

米羅的維納斯

西元前 2 世紀　羅浮宮　巴黎

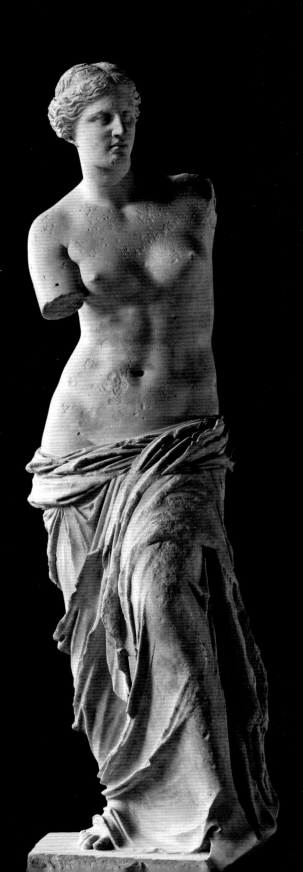

這個愛神形態的展現被整個世界所讚賞，而這一形態也被世人公認為女性美態的典範；身姿頎長呈螺旋狀，寬胯，腰部偏高，乳房坦露，肩膀瘦削和相對偏小的頭顱被古希臘文化晚期的古典美學譽為完美女性的評判標準。

　　該形象並不是四平八穩的而是表現出一種微妙甜美的舉止：身體的中心落於右腿之上，左腿則傾向右側。和這一舉止相反的是女神的上半身向左傾斜。

　　這一力學平衡的結果是使人們注意到女神優美的曲線體態。被砍去的手臂剩下部分向前伸展，完美地使得這一重量和力量的展現得到平衡。

　　纖長的脖頸自然地支撐著漂亮的長瓜子臉和三角形的前額，中分的捲髮環繞著臉蛋，頭髮在頸後用一根絲帶綁成一束；小眼睛望向遠方，嘴唇柔軟。

　　一件寬大的披風滑落至胯部，呈現出多層皺褶，洩露了女神體態的優美並且同時讓人感受到性感的裸體部分和被衣服包裹部分的對比。豐富的波浪形帷幔款款落下，更進一步的強調了這一對比：身體重心所落至的那條腿隱藏在大披風的皺褶下，布料落下的一側則十分平滑，以此來展示體態優雅的曲線，長裙自然下垂，呈現出流暢的衣褶，使女神具有一種柔和的流動感。

　　正是透過這些對比和曲線身形的塑造，給學者標注《米羅的維納斯》的塑造日期提供了可能性——即西元前 2 世紀左右。

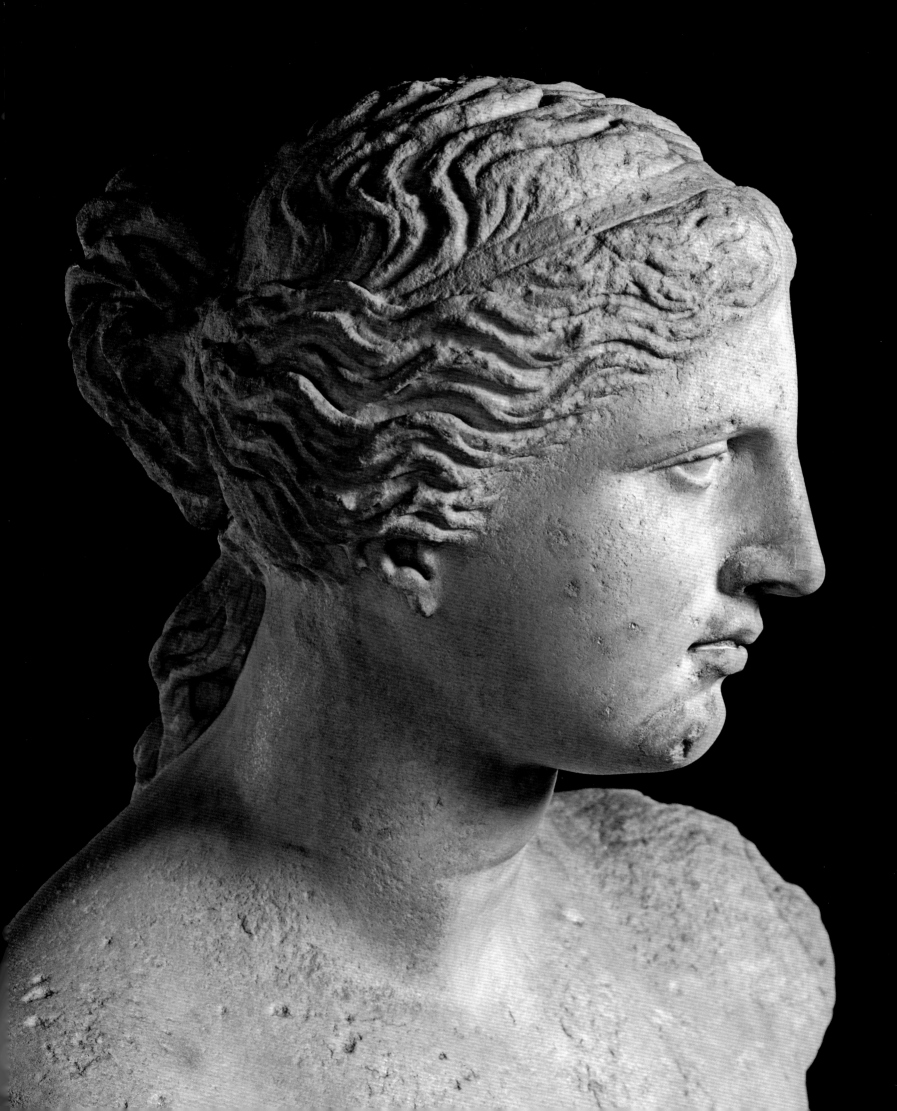

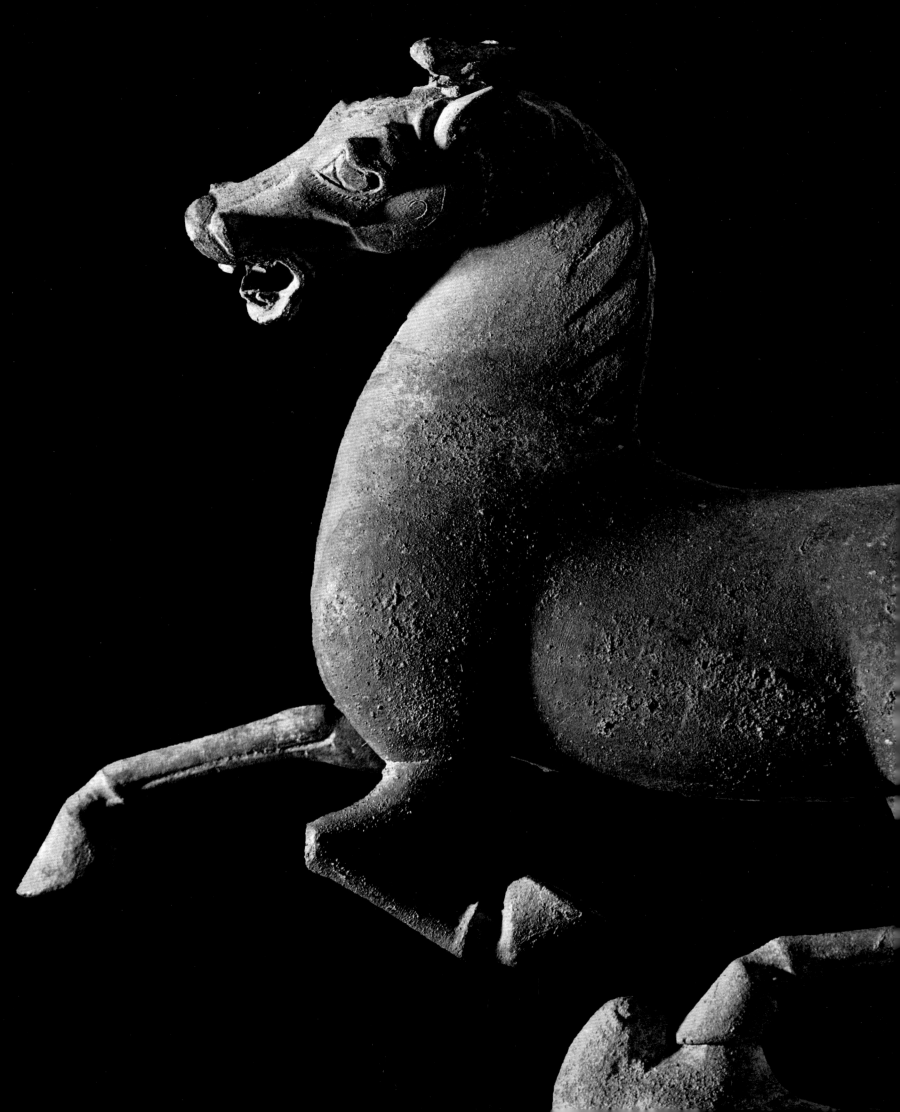

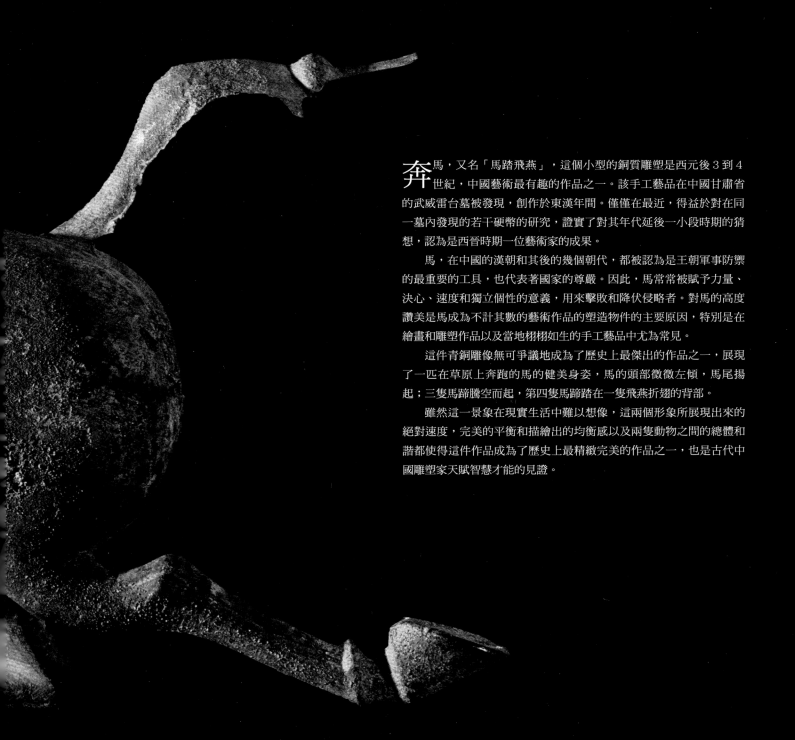

奔馬

西元後 3 到 4 世紀　甘肅省歷史博物館　蘭州

奔馬，又名「馬踏飛燕」，這個小型的銅質雕塑是西元後 3 到 4 世紀，中國藝術最有趣的作品之一。該手工藝品在中國甘肅省的武威雷台墓被發現，創作於東漢年間。僅僅在最近，得益於對在同一墓內發現的若干硬幣的研究，證實了對其年代延後一小段時期的猜想，認為是西晉時期一位藝術家的成果。

馬，在中國的漢朝和其後的幾個朝代，都被認為是王朝軍事防禦的最重要的工具，也代表著國家的尊嚴。因此，馬常常被賦予力量、決心、速度和獨立個性的意義，用來擊敗和降伏侵略者。對馬的高度讚美是馬成為不計其數的藝術作品的塑造物件的主要原因，特別是在繪畫和雕塑作品以及當地栩栩如生的手工藝品中尤為常見。

這件青銅雕像無可爭議地成為了歷史上最傑出的作品之一，展現了一匹在草原上奔跑的馬的健美身姿，馬的頭部微微左傾，馬尾揚起；三隻馬蹄騰空而起，第四隻馬蹄踏在一隻飛燕折翅的背部。

雖然這一景象在現實生活中難以想像，這兩個形象所展現出來的絕對速度，完美的平衡和描繪出的均衡感以及兩隻動物之間的總體和諧都使得這件作品成為了歷史上最精緻完美的作品之一，也是古代中國雕塑家天賦智慧才能的見證。

垂死的高盧人

西元 3 世紀　卡比托里美術館　羅馬

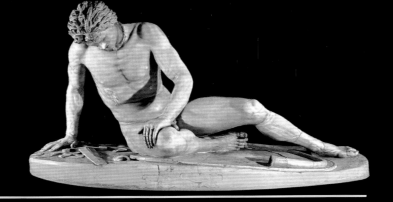

和許多希臘和羅馬的雕刻家所習慣的傳統審美標準不同，這尊《垂死的高盧人》是現實主義的卓越範例，它證明了希臘人和羅馬人不僅僅能夠塑造理想化的人體，還能夠在寫實上有良好的表現。

這尊塑像是一個來自帕加馬城的希臘原型的大理石複製品，原作為青銅，約創作於西元前2世紀。這個戰敗的勇士像很有可能是和其他三尊塑像一起擺放在雅典的帕加馬神像前，一個巨大的圓形基座上的同一塊板面上的。在基座的中央雕刻了一組戲劇性的場景，表現了一個將士首領先殺了妻子後自殺的故事。這整套雕像很有可能是為了慶祝阿塔羅斯一世打敗高盧人的勝利，在西元前230年到西元前220年間製作的。高盧人是凱爾特人的祖先，西元前 3 世紀他們居住在色雷斯，因勇敢善戰而聞名。

西元前3世紀的後半葉，為了宣傳王國的偉大光輝，使用了大量的藝術手段，因此帕加馬城發展成為了一個藝術中心，古希臘王國最後的所在地，它也是希臘藝術的誕生地。書中所選用的作品是勇士的真實寫照：硬朗的輪廓，粗野的頭髮，典型的八字鬍，難看的方形肩膀和結實的肌肉。形象樸實無華是現實主義的代表，它需要建立在準確仔細的觀察上，而在這個方面，古希臘和古羅馬要求不高，所以只有極少的古希臘和古羅馬雕塑以此聞名。雕塑的樸實沒有摒棄過去的風格然而融入了現實事物的刻畫。

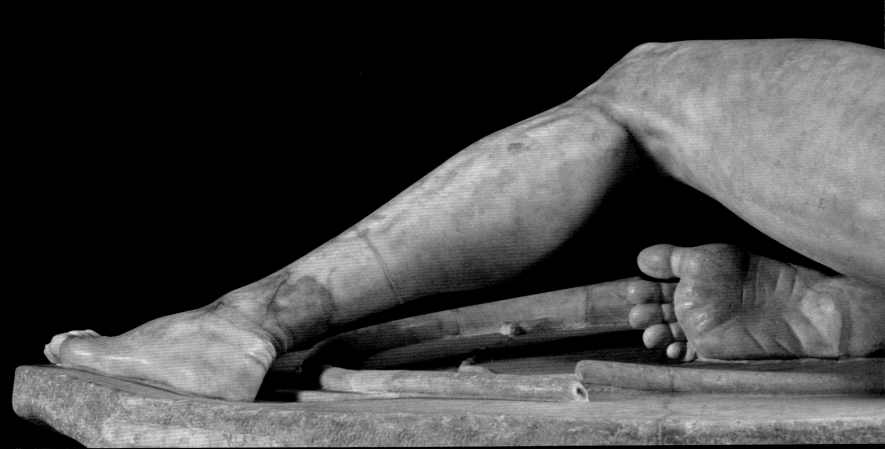

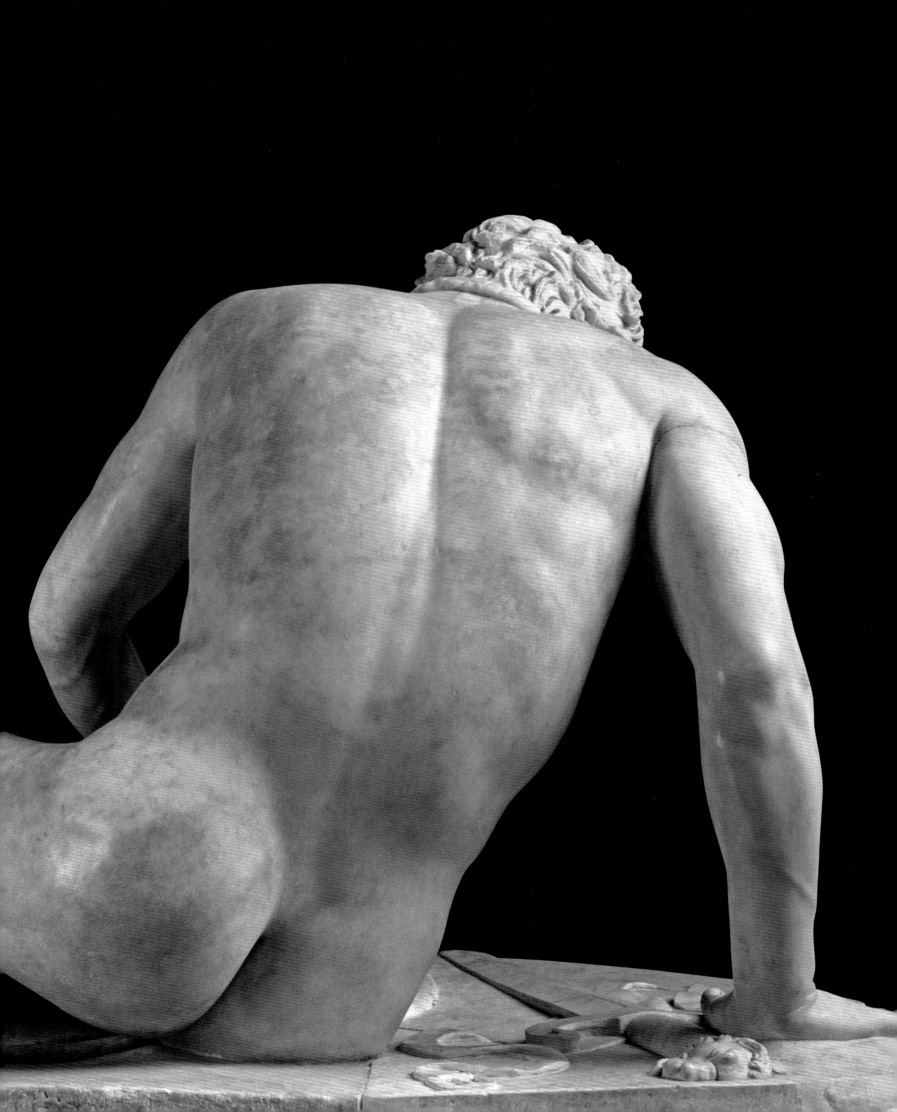

犍陀羅佛像

西元 4 到 5 世紀　維多利亞和亞伯特博物館　倫敦

富有相悖的元素，這尊佛像的臉既有古希臘雕塑的特色又有印度本土文化的味道。這件作品完成於西元4世紀左右，如果考慮到它的出處（甘哈拉地區），就能夠很快明白為什麼它會有這樣不同尋常的結合了。甘哈拉地區是截然不同的文化的交匯地，也就是現在巴基斯坦的北部和印度的西北部地區；在西元後最初的幾個世紀裡，這個地區在佛教主題塑造上的藝術風格和表達方式明顯受到了古希臘文化的影響，這種影響在藝術的表現上起著重要的作用，這一點在雕塑上體現得尤為明顯，我們可以很容易地看到，雕像在人的外形上給與了關注。希臘藝術和羅馬藝術在對神和英雄形象的表現上已經達到了較高的水準，這些元素使得印度藝術在塑造他們的救世主的臉部時更加形象。

這裡選用的用灰泥製成還保留著原始色彩痕跡的神像很有可能來自於哈達，一個座落在現在的阿富汗靠近賈拉拉巴德的考古地，在這裡，曾發現了許多甘哈拉藝術的物品。正是在這個地區，發掘了最早的也是最古老的人形佛像，而在此之前的時期，佛的藝術形象只局限於一種象徵性的符號（菩提樹、羅佛塔、印記、法輪、空的寶座）。這種雕塑是造型藝術概念的結果，成為了其後幾個世紀印度雕塑的典範：發亮的臉龐顯得十分平靜，線條簡單而乾淨俐落，沒有太繁複的修飾，但注意了細節和形式上精確的刻畫。它代表了佛像的經典形象，顯露出「復蘇」和「光明」的神情，並具備了人類的特徵：顴骨突起，代表著聰慧，無所不知；脈輪或者眉毛間的第三隻眼意味著洞悉一切；長長的耳垂象徵著耳聽八方。

甘哈拉藝術著重對形象長而濃密的頭髮的表現。髮髻遮住了顴骨，下面的頭髮有規律地打著捲，這一點充分體現了古希臘藝術的影響，脫離了當時馬圖拉學校使用印度傳統捲髮的影響。

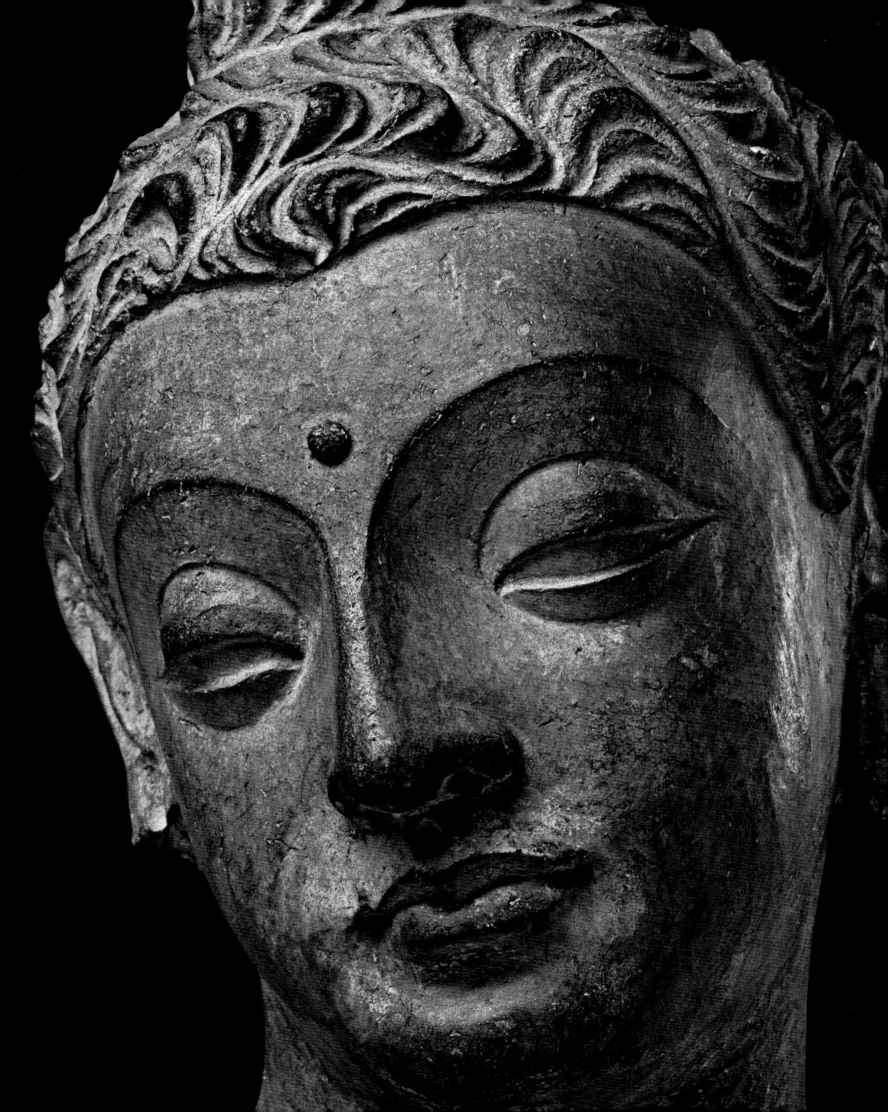

聖母子榮登聖座

杜喬·迪·博尼塞尼亞　繪於1285年
錫耶納大教堂藝術博物館　錫耶納

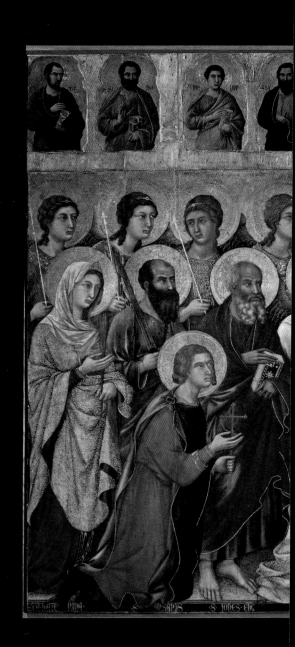

西元1311年6月，錫耶納全城的人們列隊圍繞在杜喬在錫耶納大教堂的畫室的桌旁；全城的人民像是在等待一個大事件一般翹首以待著大師的傑作。在當時，也可以說在那時代，都稱得上是一幅非凡的傑作，表現形式極度豐富，人物形象十分豐滿。即使到了今天，我們仍然可以把它看做是所有時期最宏偉的藝術事業之一。作品以《聖母子榮登聖座》命名，這個詞在中世紀時就被使用，用來指正面刻畫一個神聖人物的作品，和統治者的描繪有些類似。

在畫作的前方描繪了聖母瑪利亞溫柔而嚴肅的臉龐，她和坐在聖座上的基督童子緊挨在一塊；周圍，我們可以看到呈平行排列站開的天使和聖徒。

暈圈的金色光輝和一些衣布交纏在鮮豔活潑的顏色中，給整幅作品賦予了一層淡淡的東方拜占庭式風格。在這些對人物的刻畫中，透過對線條和神聖事物變得奢華的品味，以及十分細膩的筆觸，我們也可以發現時下哥德文化的影響。

作品背後的描繪分布了「基督受難」的二十六個故事，這些片段依照從下至上、從左至右的順序展開。其中有兩個場景所占比例最大：作為開篇的「進入耶路撒冷」和偉大的「十字架」，後者立刻抓住了觀賞者的目光，成為了視覺、情感和意義上的焦點。

作品在豐富的細節上的完美呈現和表現上的創造力使得對這些片段的描繪給人留下了深刻的印象，儘管畫家還是採用了和其他畫作一樣的繪畫順序，在光線的處理上也幾乎一樣。

但不同的是，畫作對幾十個人物的相貌和動作的刻畫和他的作品並不一樣，表明了杜喬在捕捉人方面的卓越能力。

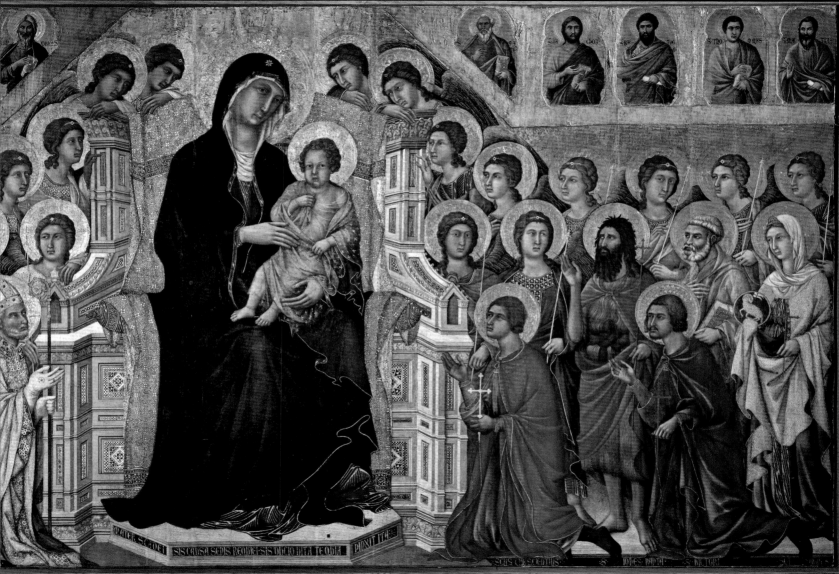

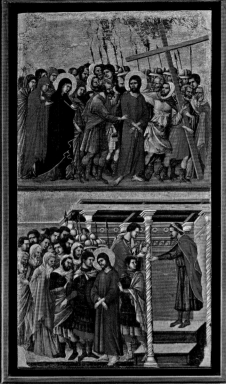
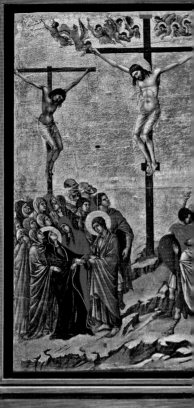
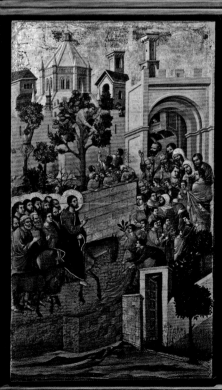
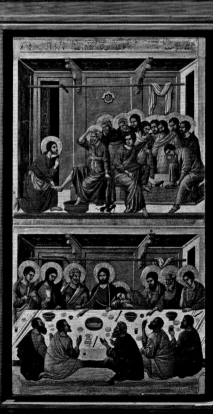
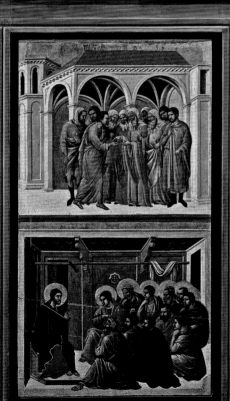
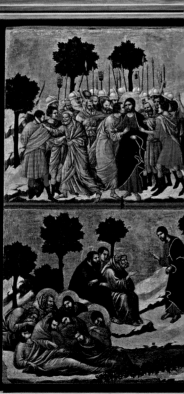

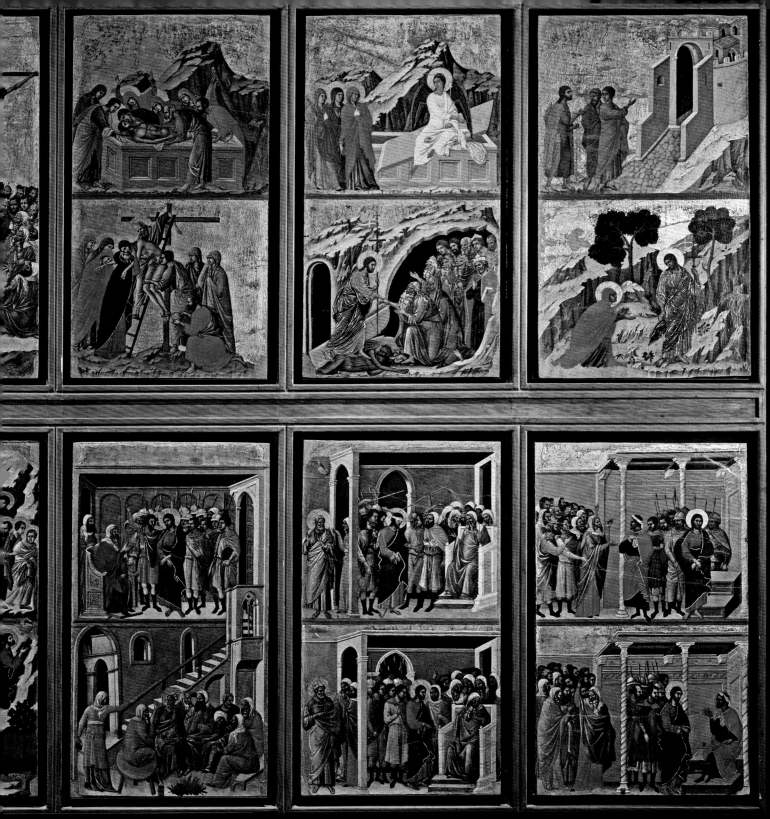

聖法蘭西斯生平壁畫

喬托繪於18世紀末　聖法蘭西斯（地上）大教堂　阿西斯

座落於阿西斯的聖法蘭西斯大教堂建造於1228年到1253年間，花費了大約三十年的時間。而藏於其中的《聖法蘭西斯生平壁畫》則是從13世紀中期到13世紀末義大利藝術發展的最好證明，這幅壁畫也是最早的現代畫作之一，它的風格和之前拜占庭式的藝術表現方式相差甚遠。

阿西斯聖法蘭西斯大教堂的整體是由兩棟建築疊加在一起構成的，下層是入口的門廳，中殿和側面的小禮拜堂，而上層只有一個十分寬闊的大殿，它的牆壁上描繪了中世紀晚期最宏偉的系列壁畫中的一幅，也就是「聖法蘭西斯……方各濟會秩序神聖的締造者……的一生」。

這幅壯觀的系列壁畫的作者就是在當時已經名聲大噪的藝術家 —— 喬托，13世紀的80年代，他作為助手來到了阿西斯，而整個裝飾計畫就是在那些年間構思而成的，據估計工程的完成應該也沒有超過13世紀末；在之前平行的系列壁畫「新約全書」和「舊約全

書」的下方，整幅作品覆蓋了臨近十字形耳堂自左牆開始的大殿柱子，直到右牆的同一位置結束。所有建築框架中的二十八幅場景的整體編排也耗費了相當長的一段時間，它們都是在喬托的指導下完成的，有時會有幾個隨從從旁協助。壁畫描述了聖法蘭西斯自玩世不恭的少年時代開始到決定放棄一切財富，投身到救濟窮苦人民的事業當中去的故事；最後的場景表現了聖法蘭西斯生命的終結和他死後的奇幻情景。

喬托在這系列畫中使用了大量的新鮮元素，其中最明顯的毫無疑問是摒棄了使用抽象形態來描繪而用帶有拜占庭式的線條取而代之，使得畫面具有強烈的真實感。畫中的環境變得更加自然，加強了對人物的表現，提升了空間的新感覺。

喬托在賦予人物人性和表現力上的高超能力使得他的作品在歷史的長河中經久不衰，成為了文藝復興前義大利藝術的里程碑。

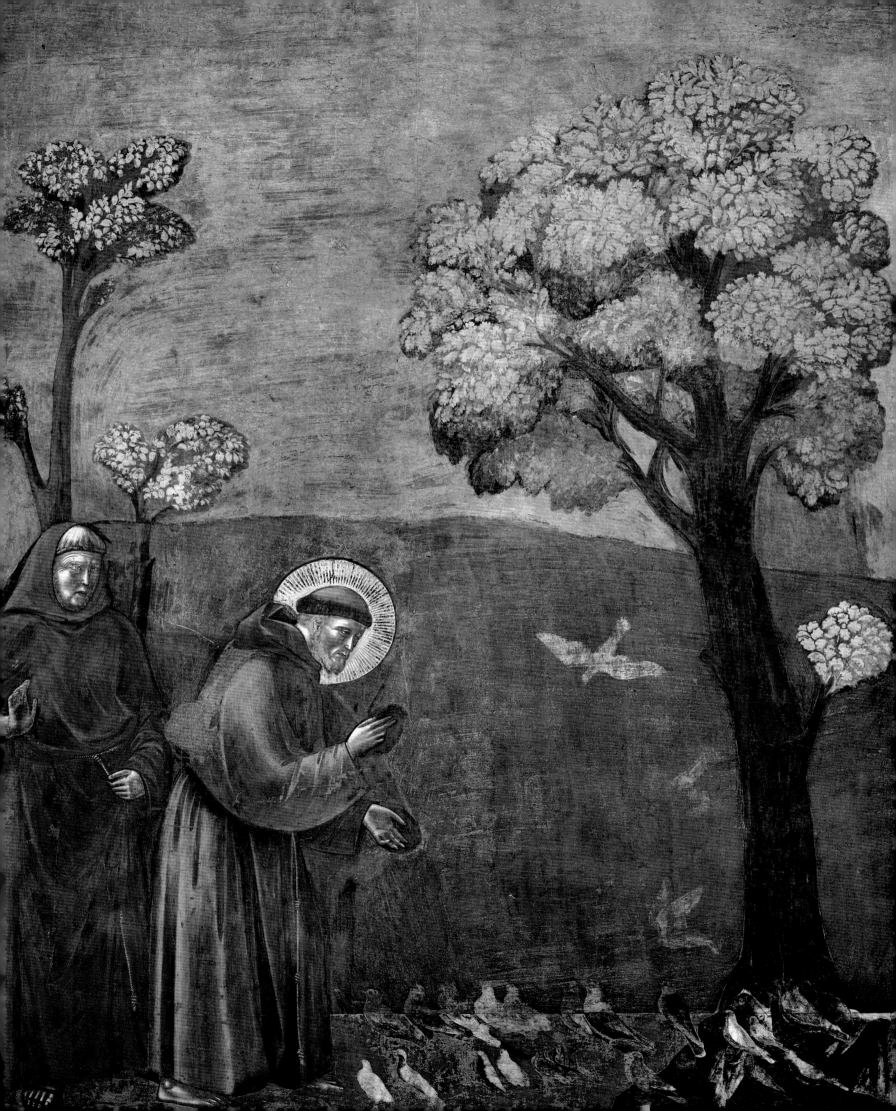

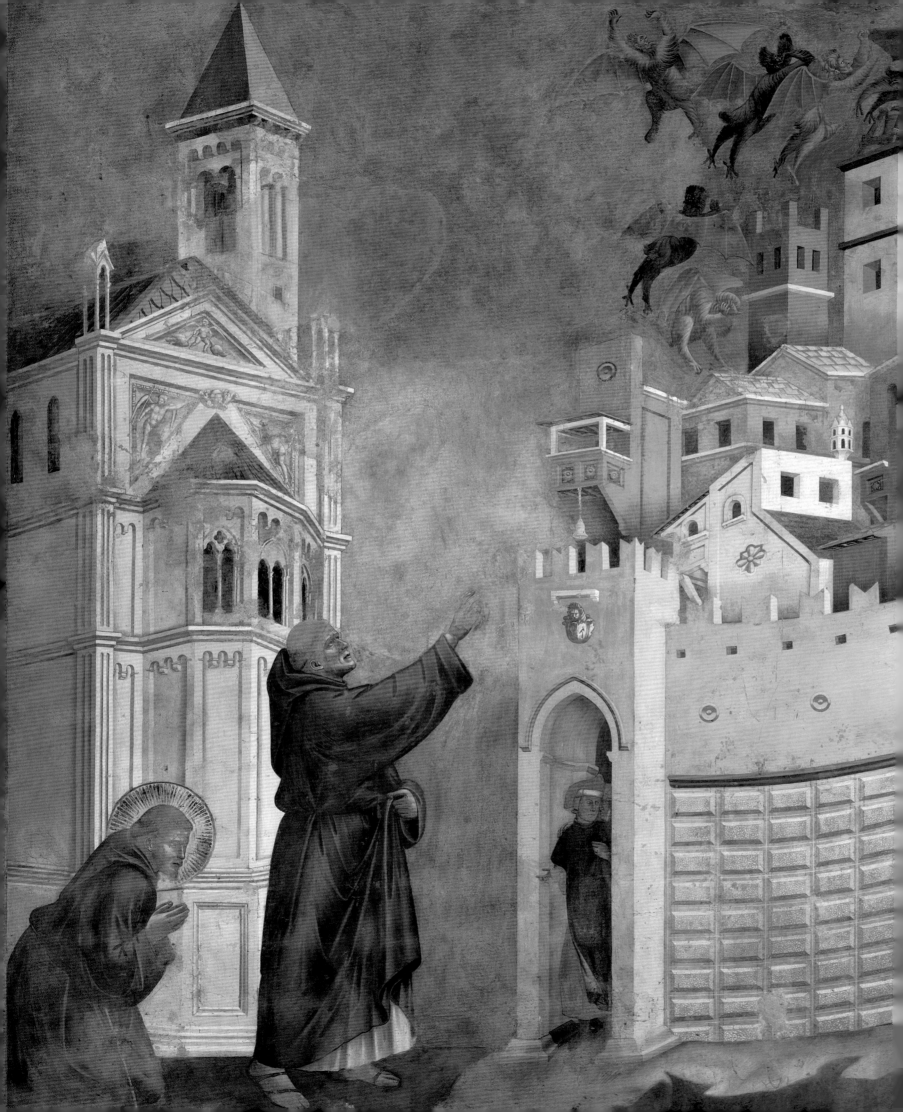

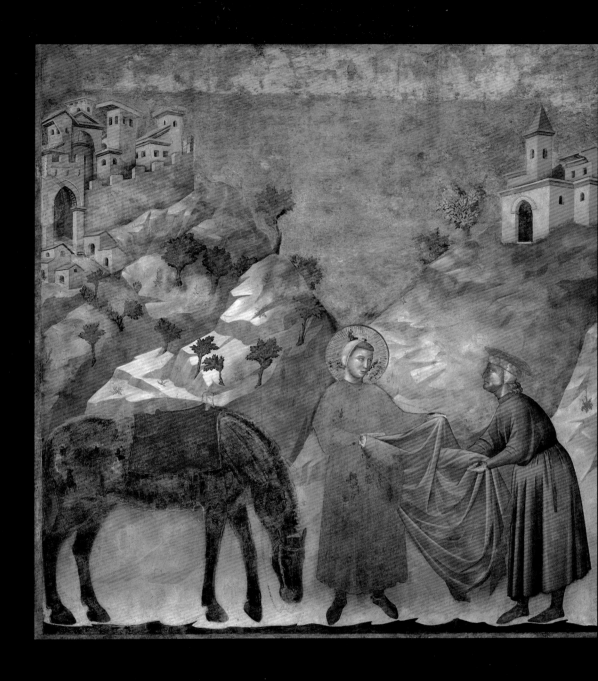

在前幾頁中 —— 可以看到喬托的《聖法蘭西斯生平壁畫》
右邊：聖法蘭西斯在司鳥兒預言
在這幾頁中 —— 在阿雪佐城驅逐魔鬼（左邊）；聖法蘭西斯向一個窮人贈送斗篷（右邊）

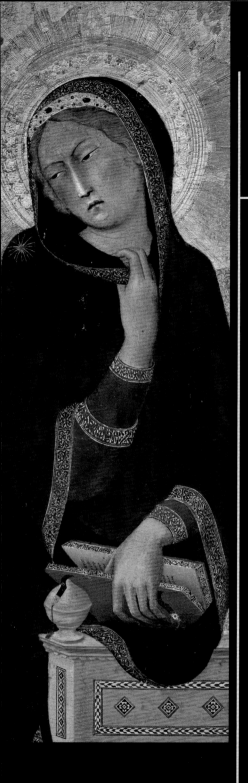

天使報喜

西蒙‧馬提尼　繪於1333年　烏菲茲美術館　佛羅倫斯

西蒙‧馬提尼是14世紀最考究的作家之一，備受他同時期的人的推崇和得到大家的喜愛，他有眾多身分，是教士也是王子和國王。在他的推崇者和朋友中間還有偉大的「人文主義之父」彼得拉克，馬提尼將著名的蘿拉肖像送給了他。

《天使報喜》這幅作品中央的鑲板置於由優雅的鏡框製造出的三折畫內，鏡框內含有居於兩邊的神的形象和高處圓盤內嵌入的預言家傑雷米亞、艾斯吉勒、伊莎依和丹尼爾。

神聖的天使加布里艾爾跪在聖母瑪利亞面前，他的披風飄動，表示剛落於此地，同時天使的大披風也是畫家藉以創造一種奇特感覺，融入優雅流暢的線條的機會，給畫作增添了光彩，還和哥德藝術的感覺相符合－即注重飄逸的精神，對線條的興趣遠大於對明暗對比的興趣。聖母瑪利亞坐在一個鑲嵌精美的寶座上，衣袍遮身，微微側身，略向後縮，表現出一幅羞怯擔憂疑惑的樣子。右手似乎藏在披風下面，左手則緊緊地拽著聖經，也正是從這本聖經上，聖母瑪利亞知道了天使到來的消息。在畫作的中間，刻出畫家著名的一句彌撒：「蒙大恩的女子，我問你安，主和你同在了。」這句話構成的橫向線條，聯繫了天使和瑪利亞，使他們之間有了某種神聖的關係。描繪的主題置於中心位置，插著百合花的花瓶產生暗示作用，寓意瑪利亞的貞潔和化身的祕密。

畫家巧妙對花瓶運用明暗對比法，與普通的二維印象形成對比，這一效果也得歸功於金色的大量運用，明顯地讓我們感覺到空間的消除。同樣的百合花，出色的表現了自然主義，朝不同的方向伸展，在它自身周圍製造出了一種空間深度感。金色的隔板是經常使用的一種方式，藝術家在某些部分運用穿孔手法作為優雅的裝飾；拜占庭風格超越了作品本身的故事性，使其幾乎變成一幅聖像畫。

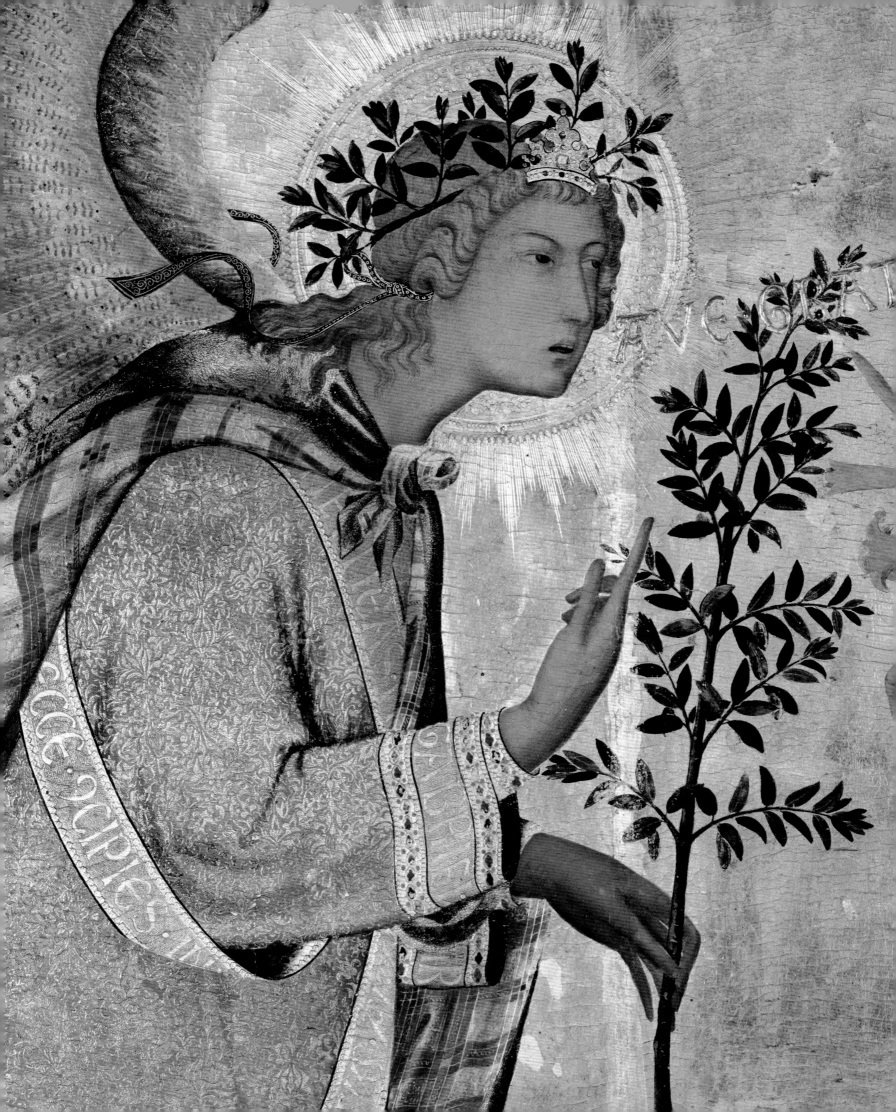

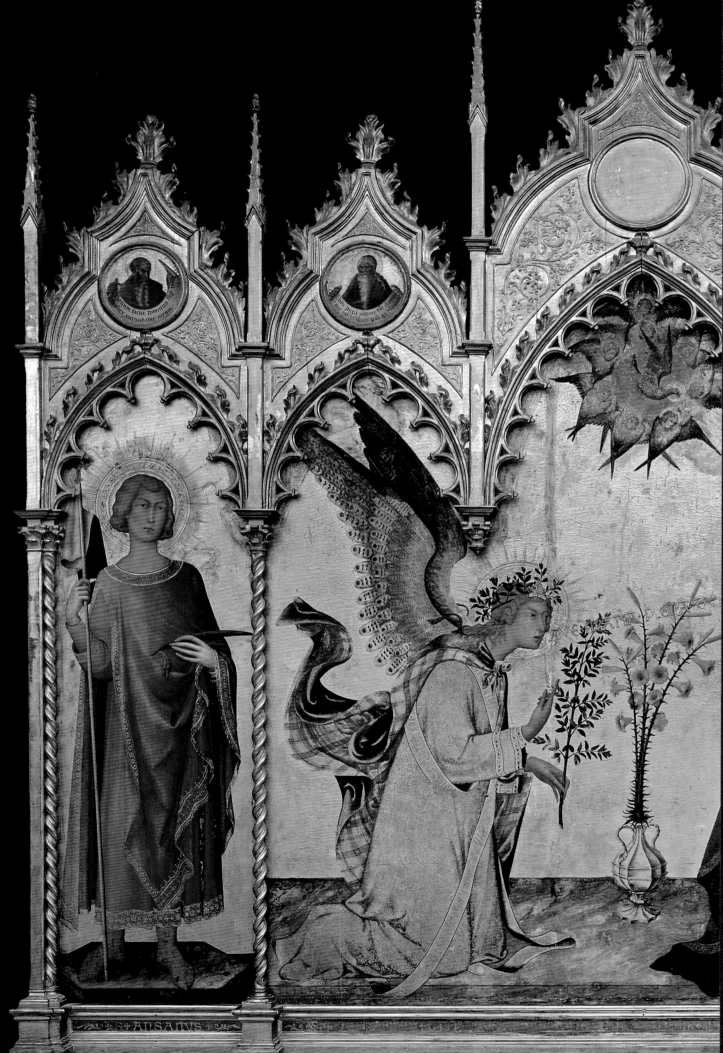

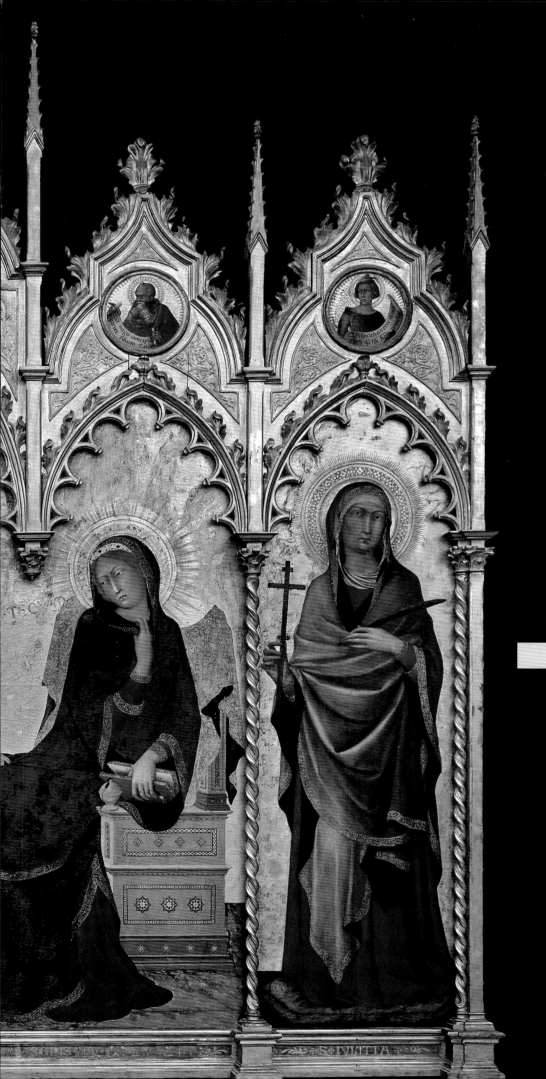

天使報喜

受胎告知

貝雅托·安傑利科　繪於1430－1433年
迪奧切薩諾博物館　科爾托那

圭多·迪彼得羅，也就是我們所說的貝雅托·安傑利科，是一名佛羅倫斯的僧侶畫家，也是十四世紀上半葉藝術界的代表人物。

貝雅托·安傑利科在畫作中以一種特殊的方式奠定了神聖藝術新形式的基礎，這種新的形式不僅保持了文藝復興時的特色與此同時還滲入了濃厚的宗教色彩。畫家的獨創性在於他嘗試著將兩種截然相反的元素融合在一塊：即文藝復興時期的人文主義思想和一種強烈的神性傾向。

不像同時期的藝術家一樣熱中於對人體美的頌揚，安傑利科更青睞於塑造所表現的人類、空間和其他物件的理想美：在他的畫作的形象中總是滲透著聖潔的光芒。

這個元素在這幅為科爾托那的聖多明戈教堂創作的作品（該作品大概創作於15世紀的30年代）中體現得尤為明顯。

畫面中乾淨聖潔的拱廊建築風格空間被平滑的表面分為兩個故事：在主畫面內，出現了一位前來向瑪利亞通報基督誕生喜訊的天使，背景描繪了亞當和夏娃被天使逐出伊甸園的情景。這兩個在時間和空間上都相隔甚遠的場景被藝術家完美地結合到了一起，以此來表達內在的聯繫：這兩個人類的祖先代表了對上帝的背叛和原罪，相反的，瑪利亞 —— 正是出現在報喜的場景中，變成了對神的順服，愉快謙遜地接受上帝的旨意的象徵。瑪利亞將基督帶到了這個世界，從此人類也從邪惡和罪過中被解救出來：天使出現通報這一喜訊的時候，亞當和夏娃正好在畫中被驅逐出來。

對文藝復興新發現的仔細推敲，和諧的布局，透視畫技法給人營造的錯覺和空間的編排，弗拉·安傑利科透過這些展示了他在創作上的才能和創造力，他將純潔和光明溶於空間感的設計，色彩的運用和描繪之中；透過他細緻的布局，使得兩者和諧地聯繫起來。特別是在色彩的選用上，使畫面籠罩上了一層聖潔的光芒。

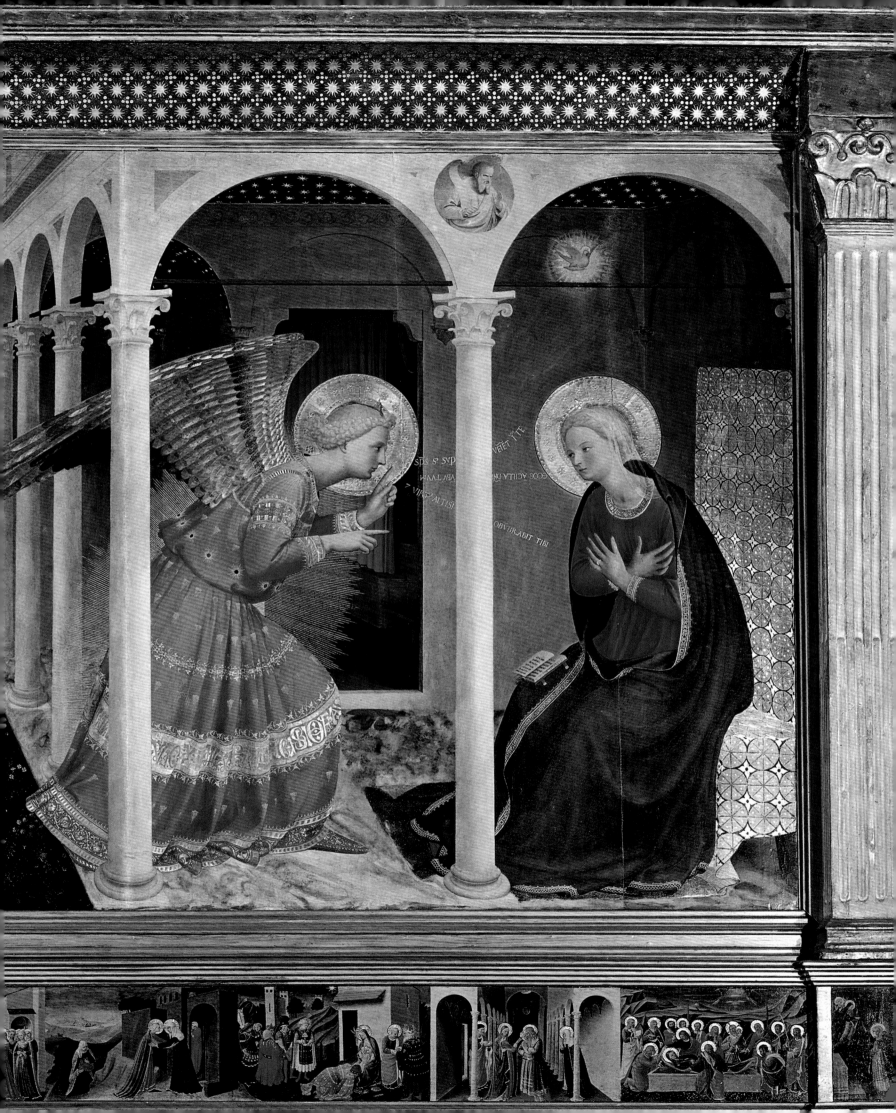

阿爾諾芬妮夫婦肖像

楊·凡·艾克　繪於1434年　國家美術館　倫敦

這是楊·凡·艾克最著名的畫作之一——《阿爾諾芬妮夫婦肖像》，它是在商人喬瓦尼·阿爾諾芬妮和妻子喬瓦娜·切納米搬遷到布魯日的幾年後，也就是1434年繪製而成的。

楊·凡·艾克是這對富有夫妻的熟人，並且應邀參加了他們的婚禮，之後受這對新人所託創作了這幅作品。

在一個簡樸的臥室中間，站著這一對穿著精緻考究的夫婦，他們優雅地手握著手，正在說婚姻的誓言，透過一張紅色的床和背景上一把紅色的椅子，我們可以看出整個臥室都籠罩在喜悅的氛圍中。在新人的腳下，有一隻小狗，象徵著忠誠，而他們的周圍擺放著許多日用品，在這裡象徵著夫妻間深厚的愛情。在這些東西中，值得特別指出的是放在一個雅致的金燭臺上燃燒著的蠟燭，在畫中代表著婚姻的光芒或者是祝福新婚夫婦的神的眼睛。每一個單獨的元素，從做衣服的布匹和房間的地板再到前景中分開的木屐，畫家都極其細緻地刻畫精確地表現了出來。在油畫的

技法上，畫家做了重要的改進，增強了油畫的表現力。筆觸十分精細，因此也使得描繪的對象相當精準。加上透過窗戶射進來的清冷的光線，這些都是對現實的真實寫照，在藝術家的筆下都真實典雅地表現了出來，楊·凡·艾克給我們展現了這個具有象徵意義的重大時刻的神聖和美麗。

房間深處牆上的一面小圓鏡抓住了觀賞者的注意力，這也正是楊·凡·艾克的天才之處，他在作品中運用透視畫法以加強作品的表現力。凸起的玻璃反射出了室內的整個場景，擴大了空間感並且發散了視角：透過中間的小圓鏡，我們可以看見在新婚房間內這對夫婦的背影和站在房間口的另外兩個人，透過左邊的窗戶還可以看見花園。鏡中人之一，一個身著藍色服飾的人很有可能就是楊·凡·艾克自己，就像我們前面所說到的，畫家也來參加了婚禮；畫家寫在鏡子上方的拉丁文字似乎更加肯定了我們這一猜想：JOHANNES DE EYCK FUIT HIC 1434（意思是：楊·凡·艾克在場，1434年）

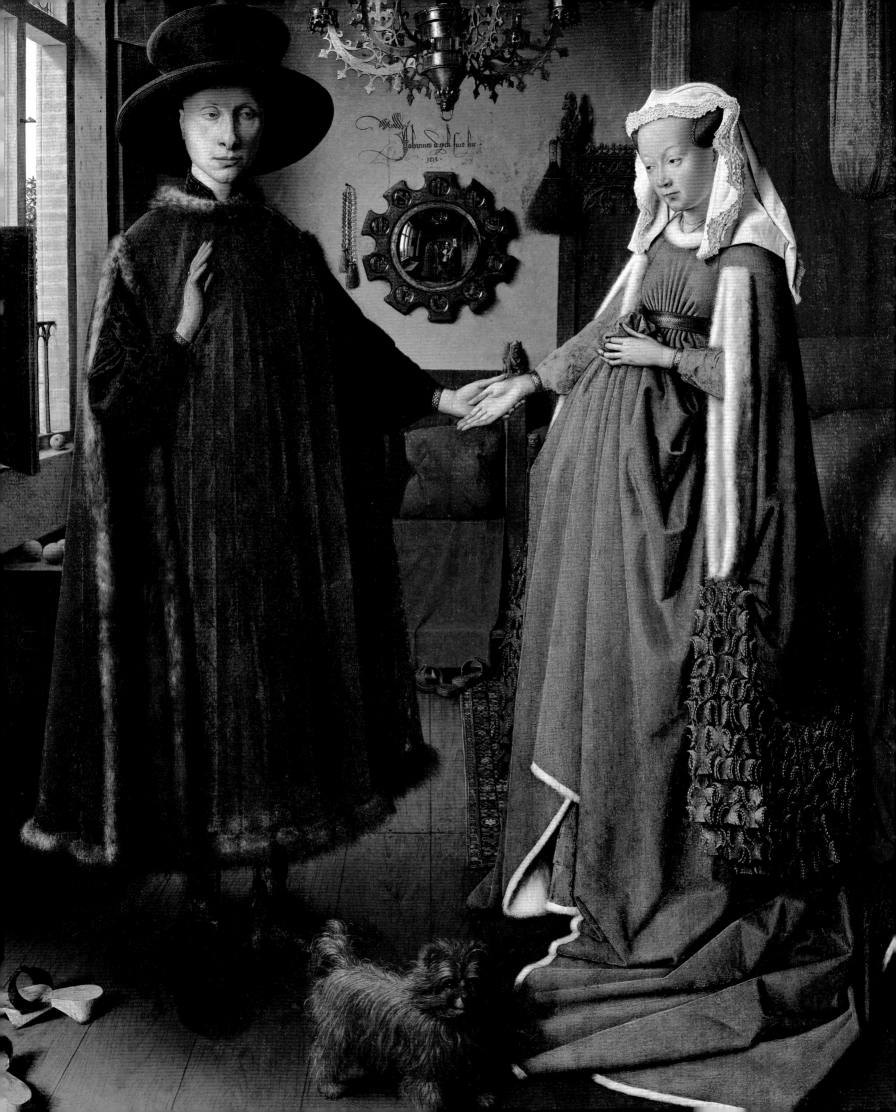

聖母子與諸聖人
（蒙特費爾特羅祭壇畫）

皮埃羅·德拉·法蘭西斯　繪於1472－1474年
布雷拉美術館　米蘭

眾所周知，這幅著名的作品是以它的訂購人名字命名的——《蒙特費爾特羅祭壇畫》，這個祭壇上的裝飾屏由皮埃羅·德拉·法蘭西斯在1472年到1474年間完成：它是一幅宗教畫，描繪了由天使和諸聖人圍繞著的聖母瑪利亞，具有非常珍貴的象徵意義。這幅作品取材的歷史場合可以追溯到1472年，當時烏爾比諾的公爵費達·蒙特費爾特羅占領了沃爾泰納，並且奇蹟般地毫髮無損（被砸壞的頭盔和流血暗示著戰爭）：畫面中的蒙特費爾特羅跪在聖母瑪利亞身前，為得到上天的眷顧起誓。

畫家並沒有只是局限在對該事件的表現上，而是精雕細刻了具有象徵意義的人物形象，其關鍵的地方就在於對聖母肖像的刻畫上：為了拯救蒼生而降世的基督，而掛著紅珊瑚項鍊熟睡中的孩子暗示著基督受難。

聖母頭上懸空的大白蛋意指神奇的基督受孕：就像是太陽打開了這個巨大的鴕鳥蛋，同樣的聖母順應上帝的旨意懷了基督，這才是真正的太陽。背後貝殼型的建築似乎還有著進一步的暗示意義：聖母被比作貝殼，能夠獨自產出一顆珍貴的珍珠，比喻處女受孕。

皮埃羅·德拉·法蘭西斯是文藝復興時期的畫家：他運用經過嚴密計算的透視圖法，將他畫作中的人物置於一個宏大深遠的空間內；所描繪的建築讓我們想起了羅馬帝國時代的一個紀念碑的畫面的設計效果和規模。

聖潔的光線從高處落下，給整幅畫賦予了一種明朗的氛圍：這是一種抽象的靜態光線，將祭壇籠罩在神聖的氣息之中。

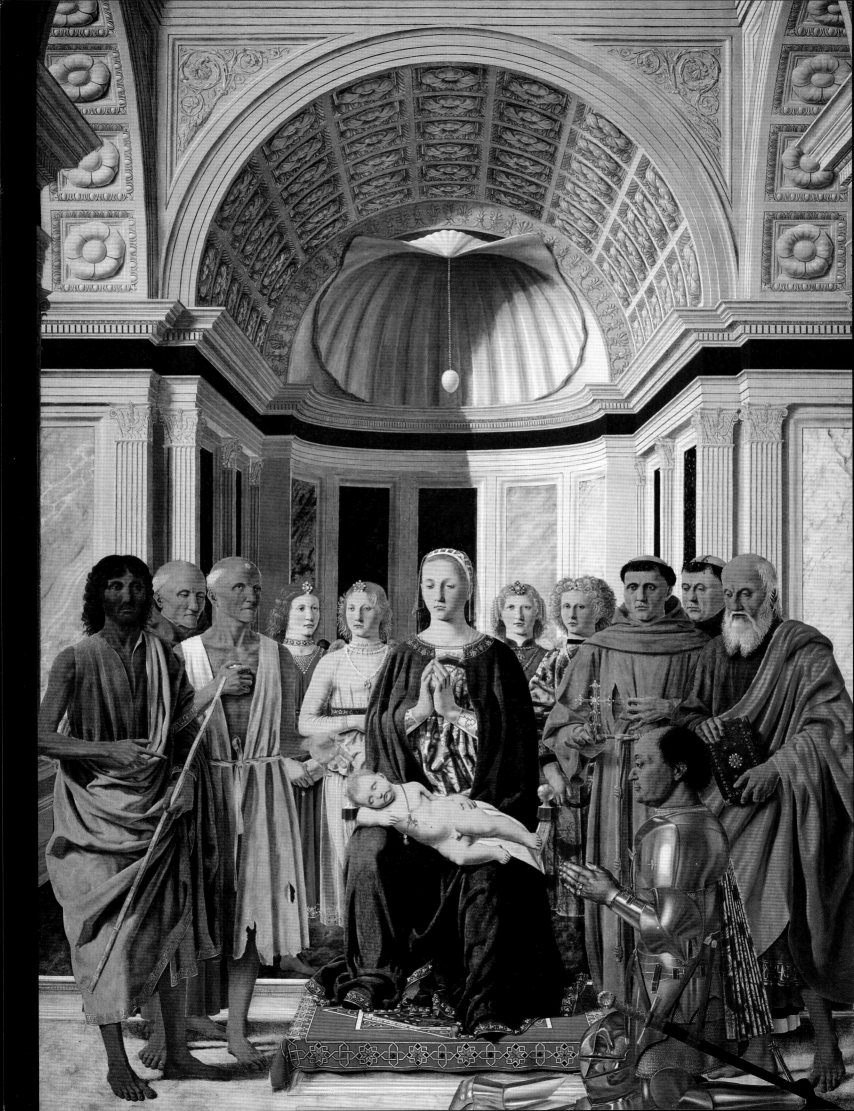

春的寓言

桑德羅·波提切利　繪於1478－1482年　烏菲茲美術館　佛羅倫斯

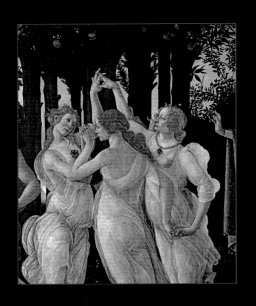

桑德羅·波提切利是15世紀末期一位倍受佛羅倫斯美蒂奇家族喜愛的藝術家，他的作品蘊含著豐富的深意，他的繪畫十分巧妙優美。

桑德羅·波提切利與強大的美蒂奇家族保持著良好的關係，享有有利的繪畫條件，這也使得他有機會接觸各方面多種思想，開拓了視野，這其中就包括人文主義思想文化和新柏拉圖主義哲學，這兩種思潮作為精神手段促進了畫家對美和愛的探究。

在作品《春的寓言》中，波提切利在畫作內就展現了這種哲學理論，嘗試著賦予所描繪的物件優雅和完美：作品充滿豐富的寓意，涉及到了奧維德和盧克雷齊奧的古典文學作品，以及同時期的波利齊亞諾的寓言詩。畫作在結構上仍然保持著古典風格：整齊的暗褐色樹叢作為一些神話人物的背景，這幾個人物踏著如有節奏的步伐自右向左款款而來；描繪身姿的線條妖嬈多姿，整幅畫看來十分和諧。

畫作的場景很難理解，不同的人對其有不同的解讀；其中一種廣為接受的猜想是說這幅畫作展現的是春的誕生，目的是表現一種深層的含義，即永久不變的愛。風神塞弗尤羅斯，芙羅拉——也就是大地之仙女克羅麗絲，共同創造了春天，克羅麗絲的口中溢出了鮮豔的花朵，紛紛而落。飄在花神費羅拉的身上，形成一件美麗的外衣。在畫作的中央是端莊嫵媚的維納斯，極度美麗的象徵，在她的頭頂飛舞著小愛神丘比特，正用他的箭射向三個仙女。

婀娜多姿的仙女扭動著身體翩翩起舞而在他們的身旁，主神宙斯特使墨丘利手執伏著雙蛇的和平之杖，他的手勢所到，即刻驅散冬天的陰霾，春天降臨大地，百花齊放，萬木爭榮，作品的創作十分和諧平衡，經過細緻的推敲將其置於自然之中，充滿著魅力和強烈的寫實主義。人物的面孔是畫家受到現實中人物的啟發所作。

沒人真正知道畫作為何而作的原因，有可能是因為這幅畫是洛倫佐·瑪尼菲克的表哥洛倫佐·迪·皮埃法蘭西斯科為自己和沙拉米德·阿比阿尼的婚禮而定製的。

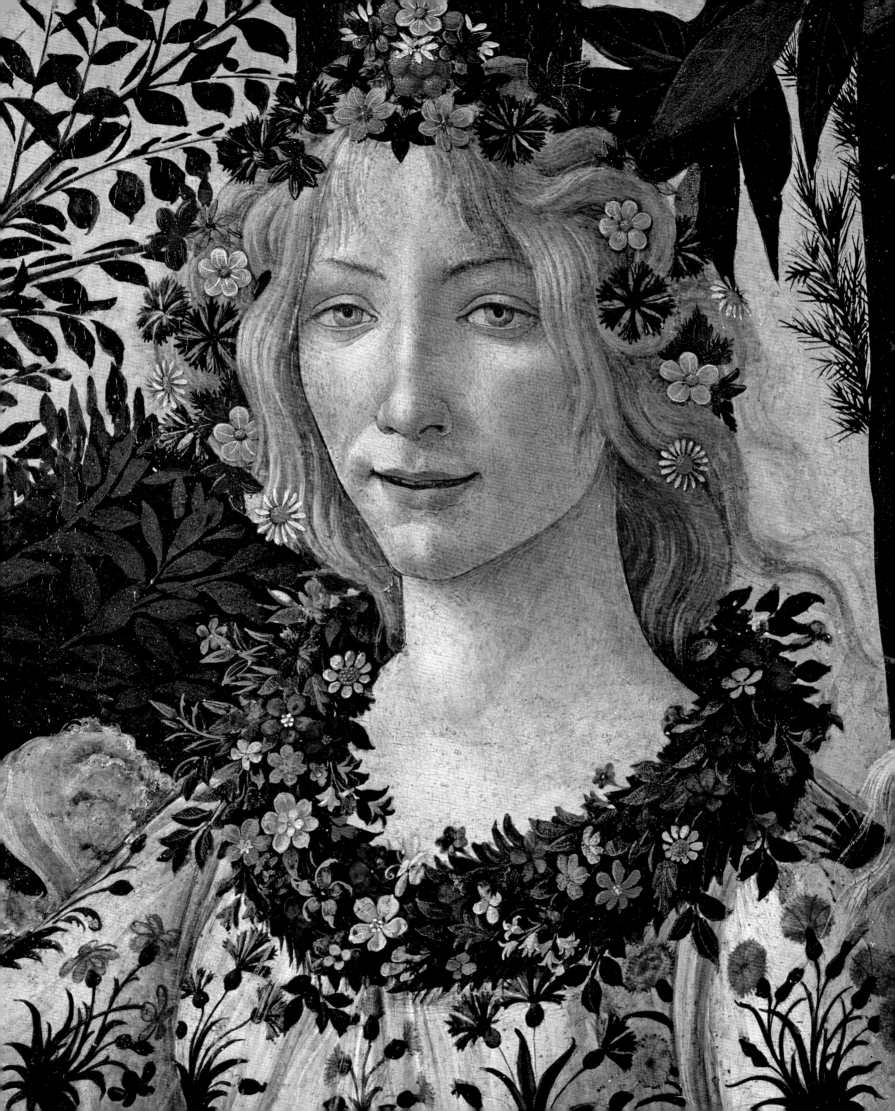

春的寓言

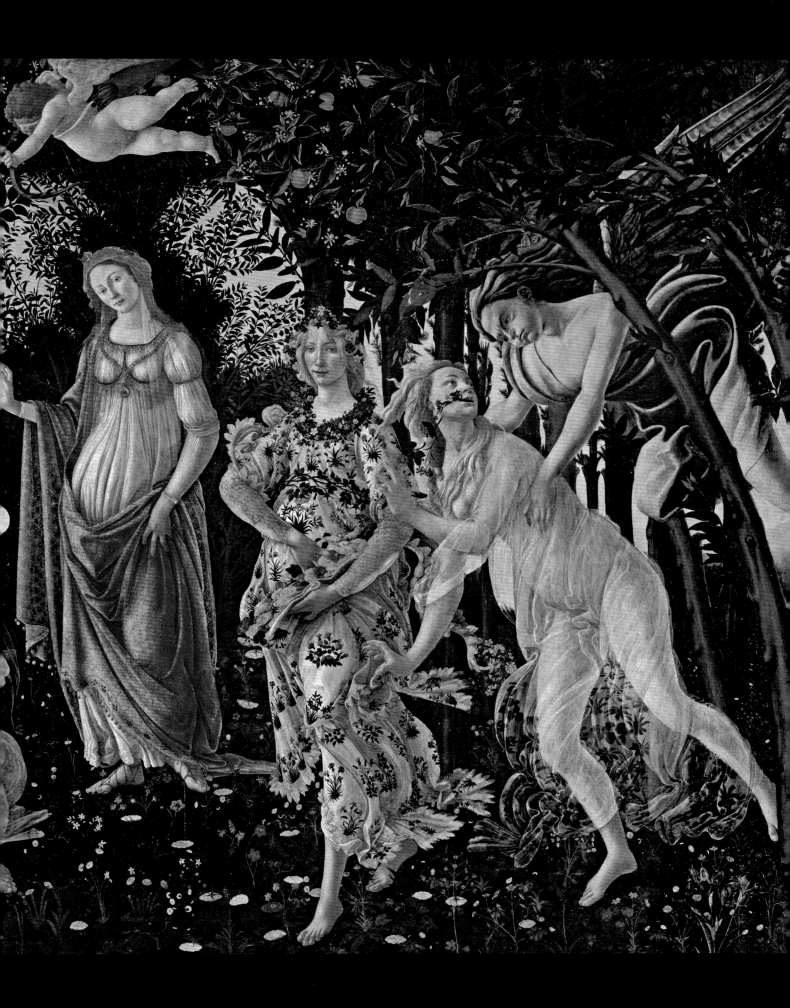

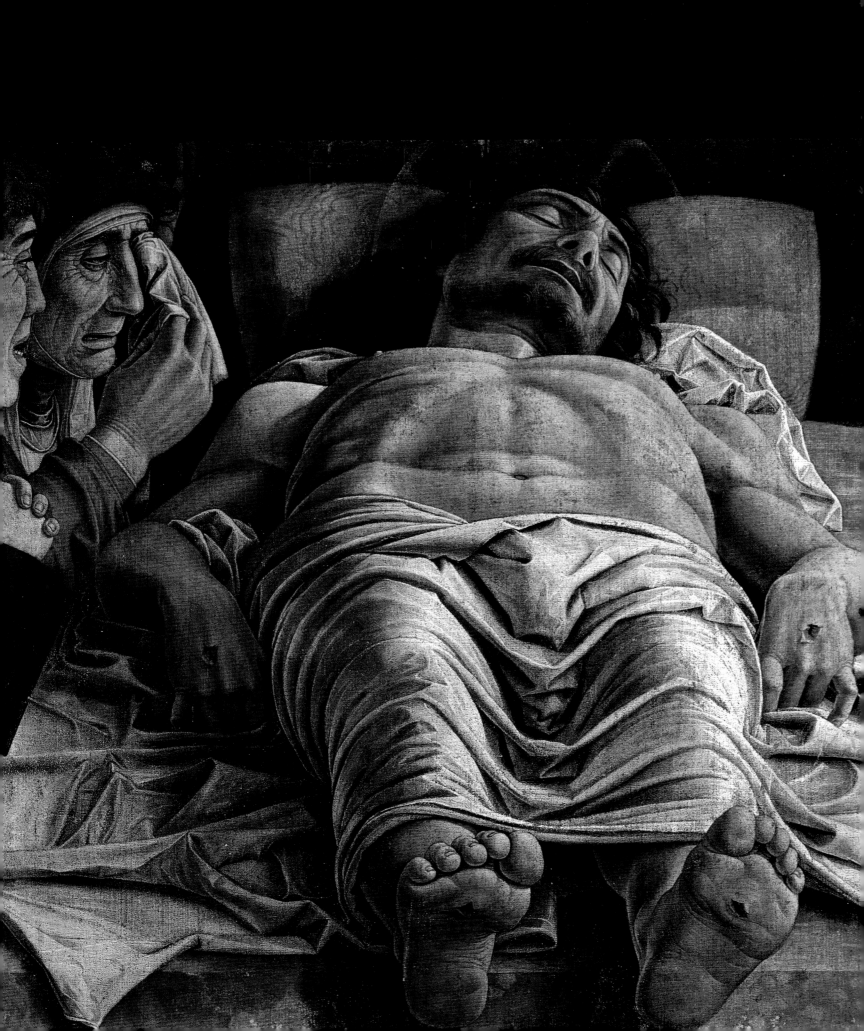

聖殤圖

安德列·曼提尼亞　繪於1470－1480年　布雷拉繪畫陳列館　米蘭

曼特那在1470到1480年間的這幅畫作完成了藝術史上的一次小革命：畫作不再僅僅是簡單地置於觀賞者面前，而是能夠讓人們如夢似幻地走進所描繪的景象中。畫家大膽地表現了他精湛的著名透視畫技法，給觀賞者營造了一種站在放著釘死在十字架上的基督身體墓板上的錯覺。

被殺死的聖體已經從十字架上卸了下來，躺在一塊有白色痕跡的泛紅的石板上，根據流傳甚廣的說法，白色的痕跡代表著聖母瑪利亞流下的淚水。右側藥膏的小瓶子使人聯想到塗著聖油的石板，在基督下葬前就在這塊石板上將身體抹上聖禮油，最右邊看起來像門的一個完全黑暗的方框顯而易見代表著死亡。

在這一幅《聖殤圖》畫布的左邊，我們能夠發現三張人的面孔：聖母瑪利亞皺起的臉上滿是因為哭泣留下的淚痕，痛苦地扭曲了本來面目；朋友喬瓦尼因為痛苦而大聲喊叫的面孔；最後是瑪塔萊納同樣扭曲的面孔。

畫家用一種組合的方式放棄了對悲痛的極端刻畫，而是充滿激情地從各方面探究真實的人性，包括最深層的苦痛和醜惡；畫作以一種格外接近人類的方式來表現神。和理想化完全不同的是，前景中，曼特那筆下的基督高度「凡人化」，有血有肉；曼特那懂得如何集中刻畫這些細節，表現自然，透過這樣的方式傳遞他的畫作的主題思想。

最後的晚餐

李奧納多‧達文西　繪於1495－1497年間
聖瑪利亞德爾格契教堂　米蘭

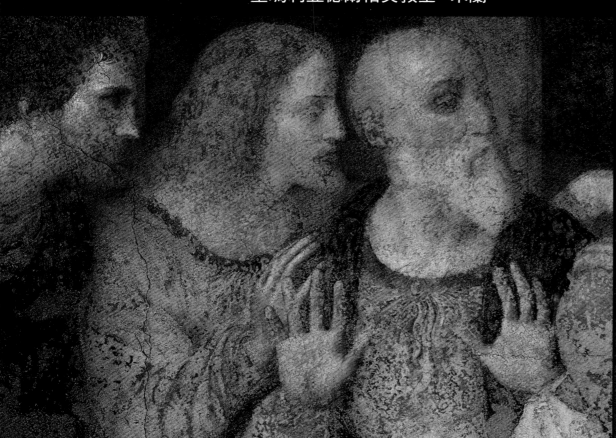

《最後的晚餐》是由李奧納多‧達文西在位於米蘭市的聖瑪利亞感恩教堂所屬的一家多梅尼科尼修道院的餐廳內所作,目的是為在內圍坐用餐的修士們提供一個奇妙的用餐環境。

李奧納多‧達文西花費了大量的時間來完成這幅作品,從1494年到1497年,如同同一時期的原始資料所說──這幅畫作進行得並不規律;緊張艱苦的持續工作和長時期的停滯交替出現,有時達文西為了找出一些需要進一步完善的地方還會單純地長時間注視著他的作品。這樣的作畫方式使得達文西放棄了傳統的壁畫繪畫技巧,用膠畫法取而代之;事實上,正是這種畫法使得畫作得以長時間地保存完好,但是也要求作畫者的繪畫速度極快,容不得良久思索,膠畫法也使得畫家對其作品不斷進行修改,今天我們瞭解到這也是畫作變質的主要因

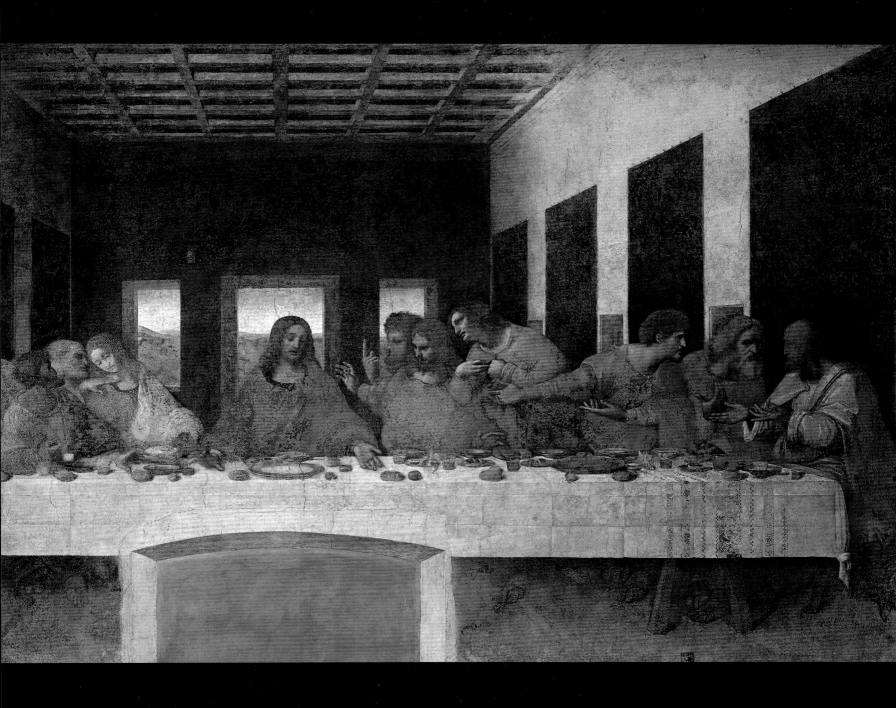

素之一。達文西透過自己卓越的技能，在《最後的晚餐》這幅畫作上，對傳統的肖像畫畫法進行了創新，把人物內心深處的心理活動表現得惟妙惟肖，畫中的每一個人都各有特色。人物的臉部表情變成了反應靈魂的一面鏡子，可以看得見的神貌透露出了無法觸摸的思想。

他為在這特別的一幕中所發生的事取名為「情緒化」。基督說：「你們中間的某一個人將會背叛我，」話音剛落，在場信徒的臉上立刻浮現出害怕，驚訝，驚慌失措和難以相信的表情。

李奧納多‧達文西探究著內心的活動，這不是簡單地對一件事的描述而是對人類充滿激情的一次研究：這也正是畫家的偉大之處所在。

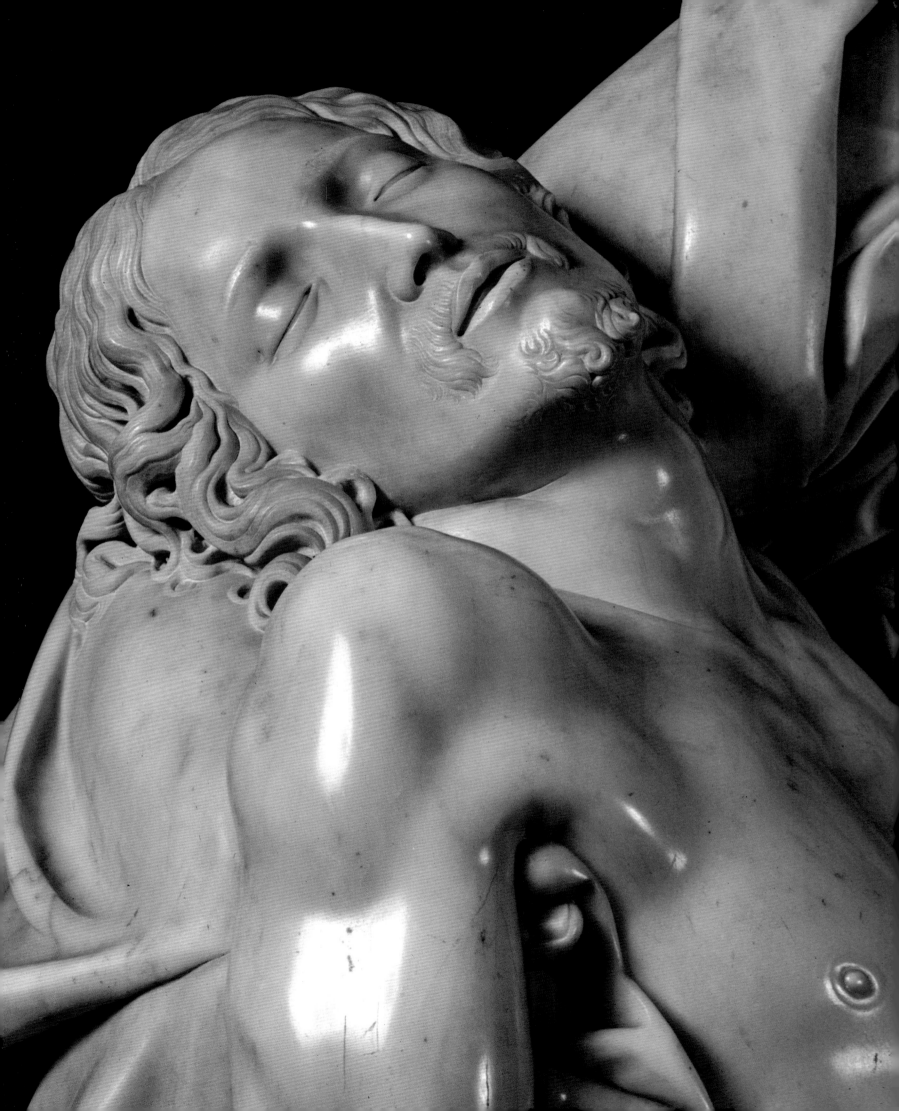

哀悼基督

米開蘭基羅　雕刻於1498－1499年　聖彼得大教堂　梵蒂岡

這一幅《哀悼基督》作於15世紀末期，也就是米開蘭基羅第一次前往羅馬居住的時期。梵蒂岡的《哀悼基督》是這位佛羅倫斯藝術家的早期雕塑作品之一。當時，尊敬的法國紅衣主教、卡羅八世的使者——比荷雷斯·迪·拉格古拉把這個依照畫作圖案和同樣的北歐雕塑來塑造雕像的任務委派給了米開蘭基羅。雕刻家創作了一個中等大小尺寸的作品，作品十分優雅，富有感動力感染力。身上披著寬大斗篷和長袍的聖母瑪利亞年輕而秀麗，溫文爾雅，她的臉上沒有流露出悲傷，神情靜默而複雜，溫柔地把已經沒有生命氣息的兒子放在兩膝之間。基督的身體上只是簡單地罩著一塊布，透過他病態的面孔和垂下的四肢表現出了無奈的痛苦和對整個醜陋世界的厭倦。

金字塔型的雕像——透過米開蘭基羅優雅而嫻熟完美的技巧展現了臉部和身體部分近乎理想化的完美。身體的塑造十分柔美雅致和諧，而臉部則刻畫得十分精緻細膩準確。

除此之外，畫面中對姿勢和莊嚴表情的表現也格外得體。一個母親失去兒子的悲傷，已經大大超出了基督教信仰所飽含的內容，這是一種洋溢著人類最偉大最崇高的母愛的感情，正是凡人也能體會到的情感，她沒有瘋狂地喊叫，取而代之的是抱著基督時無盡的溫柔；這個簡單的姿勢反而更強烈地突顯了內心的煎熬和聖母深沉的悲哀。

雕刻家極其小心謹慎地處理雕刻材質，使得作品的表面平滑光亮近乎透明。為了避免歸屬性問題，米開蘭基羅在雕塑上簽有姓名；在聖母瑪利亞的上半身胸前的衣帶上，我們可以看到雕刻家自豪的筆跡：米開蘭基羅·伯納羅蒂，佛羅倫斯人。

這幅作品是為聖彼得羅尼拉教堂所作，今天，我們仍可以一睹風采。毫無疑問，雕塑《哀悼基督》是梵蒂岡聖彼得大教堂中最吸引人的作品之一。

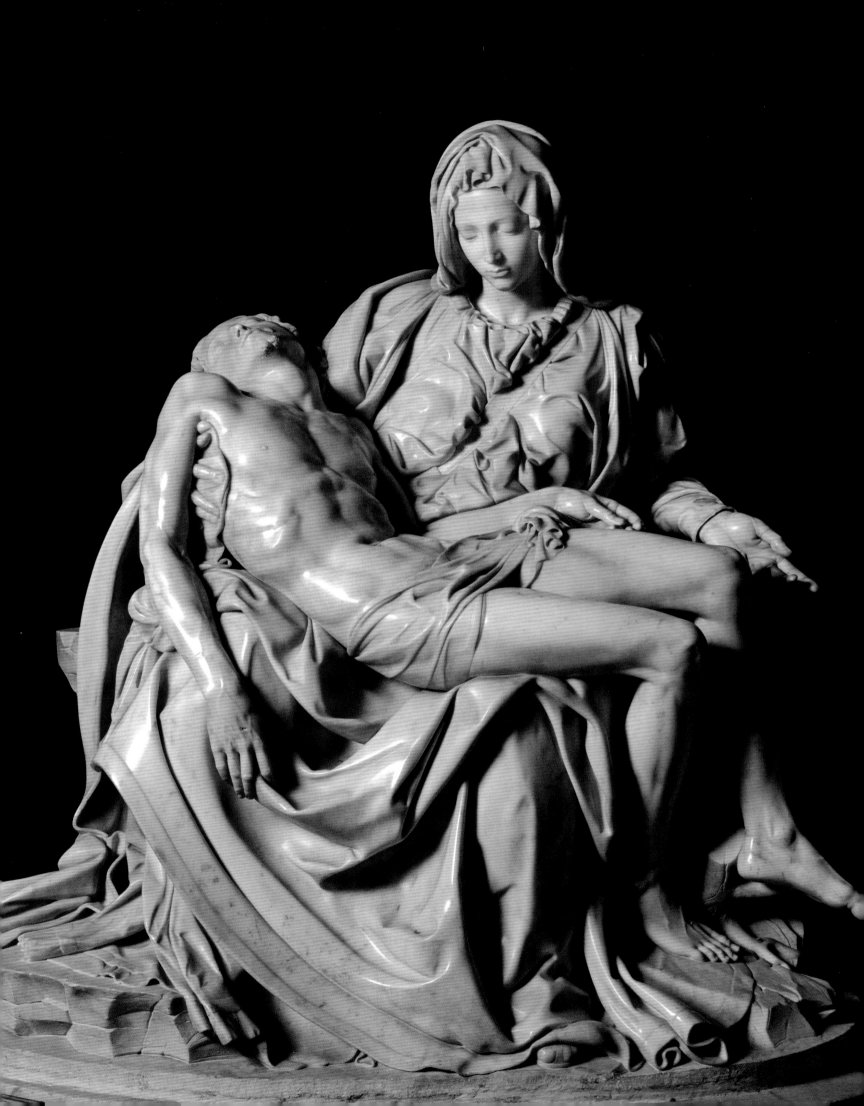

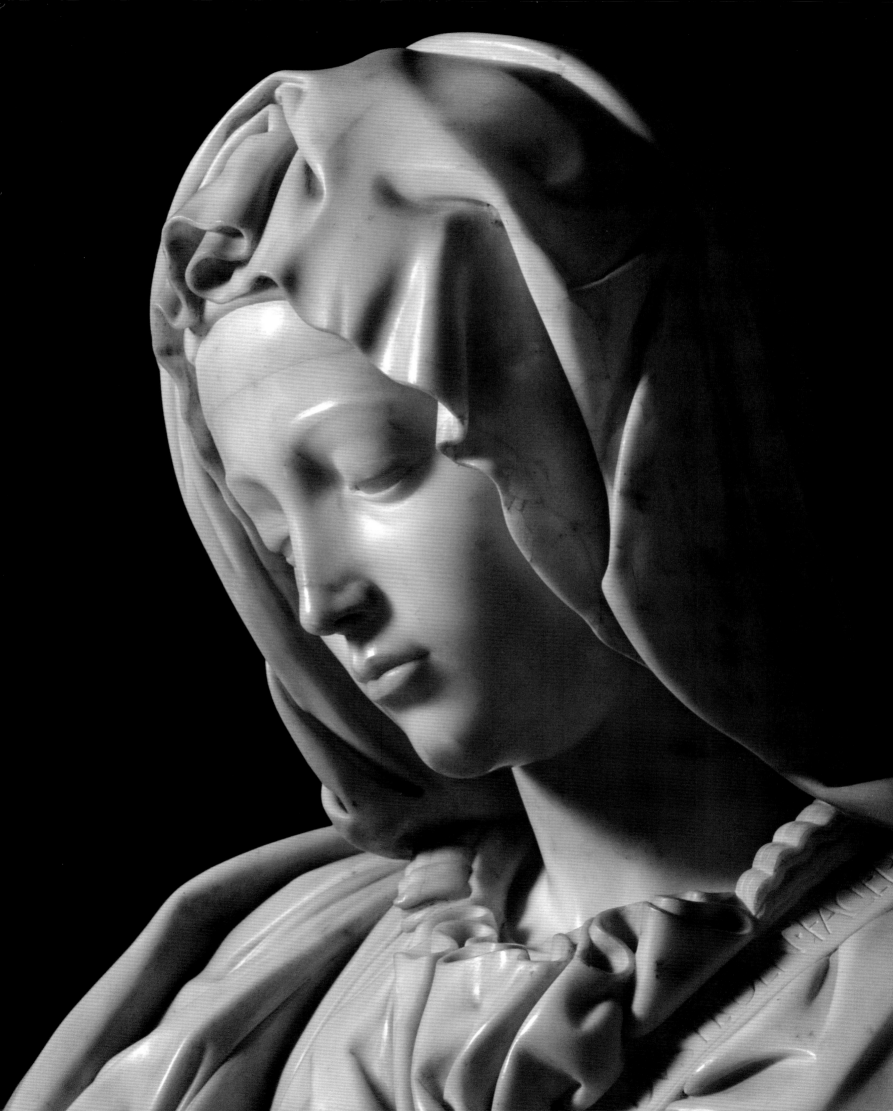

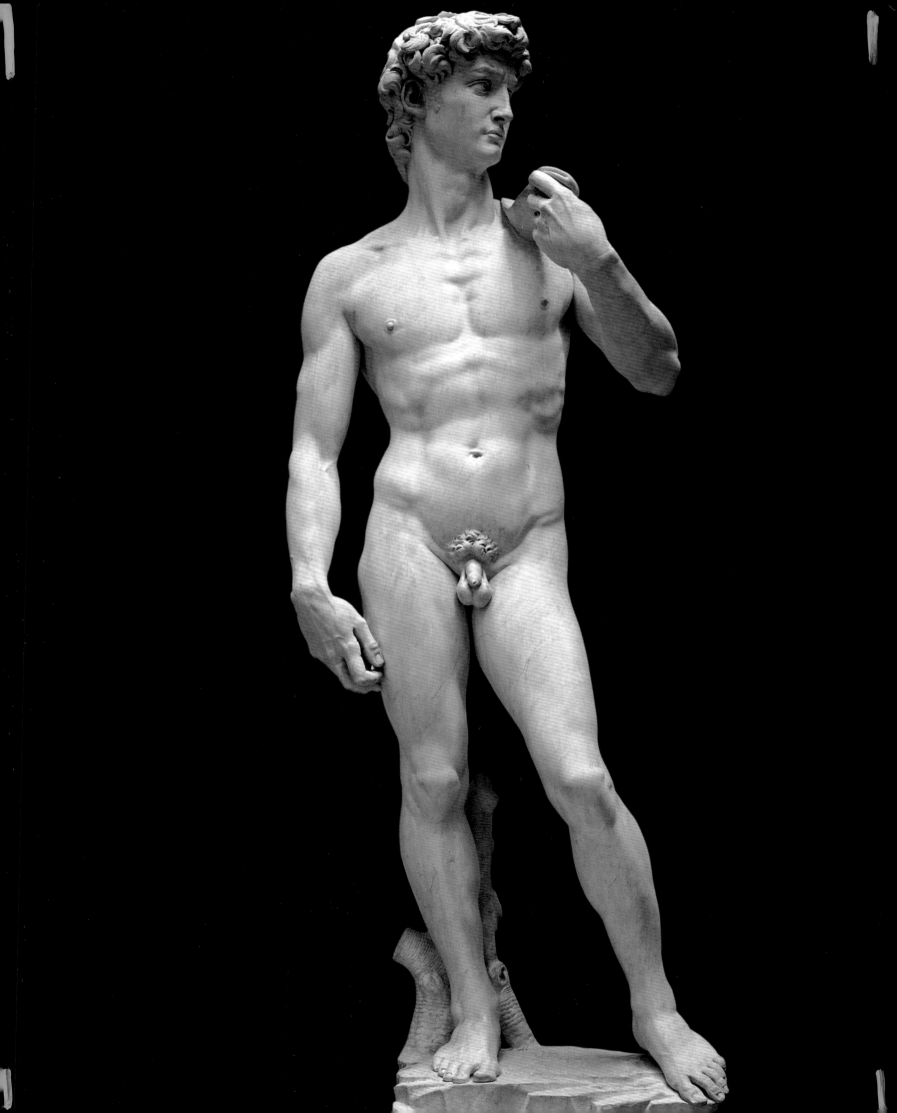

大衛

米開蘭基羅　雕刻於1501－1504年　學院美術館　佛羅倫斯

在羅馬待了四年後，米開蘭基羅於1501年回到了佛羅倫斯，在這裡，他創作了一件幾個世紀以來給他帶來巨大榮耀的作品即舉世聞名的雕塑——大衛。《大衛》是在米開蘭基羅回到佛羅倫斯的同年八月份，由教堂定製的，為聖瑪麗亞大教堂製作：米開蘭基羅所要做的是在一塊十六多米高的大理石上雕刻出聖經上一英雄巨像，這一巨大的形象在若干年前就已經由阿格斯蒂諾·迪·杜喬和安東尼奧·羅瑟里諾粗鑿過了。

米開蘭基羅像一把激情四溢的刻刀一般，僅僅在三年後就完成了這一作品。他作為一個雕刻家，創作了一個全新的形象，全新的作品，展現了一個年輕健壯為自己與巨人歌莉婭戰鬥而感到無比自豪的小夥子形象，這件作品與多納泰羅和維羅吉奧雕刻的古典希臘和古典羅馬的同一人物形象相得益彰。

雕塑《大衛》很快就深得佛羅倫斯人民的喜愛，被選為自由的象徵和城市的代表，法院的長官皮耶羅·索德利尼命令將其置於佛羅倫斯的政治中心領主廣場上。雕塑的設計十分傳統古典，但是塑造的形象表現力仍然很強，米開蘭基羅保留解剖學的應用部分使得作品表現出雕刻家想要賦予其更深刻的人文主義和文藝復興氛圍下的內在意義的願望，把《大衛》這一作品改造成了同時期人的象徵。事實上，《大衛》被看做是英雄的代表，在那些年間最值得讚頌的智慧的代表，被認為是技巧嫻熟具有極強的表現力。

米開蘭基羅不僅僅展現出了對時下佛羅倫斯社會、政治和文化變更的理解，而且表現出了對現代藝術的思考，他吸收了傳統模式，並且在經過深思熟慮後將其改造成了一件為我們帶來風格創新，具有深刻內涵的作品。

風暴

喬爾喬內　繪於1502－1503年　學院美術館　威尼斯

《風暴》是16世紀初期義大利當時的藝術中，最神祕也是最迷人的作品之一。喬爾喬內是當時「音調繪畫藝術」的代表人物，他的觀點是，形式和鏡頭場景並不是像同時期的佛羅倫斯畫派那樣透過圖樣來定義，而是透過漸變的色彩和光線來體現的。

喬爾喬內出生在1478年左右的威尼托堡，在極其短暫的事業生涯（事實上，喬爾喬內在1510年的時候就死於瘟疫）初期，他完成了這幅畫作。他很有可能是喬萬尼·貝里尼的學生，在他的畫作中糅合了這位大師有關色彩和光線的指導，對環境和自然主義以及奧妙的魔力做了刻意的佈置，這些特色，我們在作品《風暴》中都能找到。畫作以處於前景中，分坐在畫布兩側，具有象徵意義的兩個人物展開：在畫布的左邊，有一個拄著拐杖站著的男子而右邊是一個正在給小孩餵奶的裸體女子。在這兩者之間並沒有對話只是沉默著。除了這兩個形象，畫家還畫了壯麗的鄉村場景，這才是整個畫面真正的主角，其中穿插了一些建築和許多讓人聯想起當時的威尼斯建築的房子。背景是一片預示著暴雨即將來臨的天空，樹葉環繞著一道威力極強刺眼的閃電。

自從1530年，這幅畫作第一次被馬爾愛托尼奧·米希爾採用後，人們對《風暴》的關注就未曾減少過。作品蘊含著豐富的象徵性意義和各種各樣奇異的闡釋，從神祕的到充滿寓意的，但有一點是毫無疑問的，即作品隱藏了深意。

除此之外，最近，透過對畫作進行X光檢查，發現最初的時候，喬爾喬內在拄著拐杖的男子身邊還畫了一個女人，而且也是個裸體女子。這個意想不到的新發現能夠證明在物件的選擇上，畫家優先考慮了自然，快而強的閃電和神祕的光束作為整幅畫的真正主角。在前景中的兩個人只是置於廣博的強大的自然中渺小的人類代表。

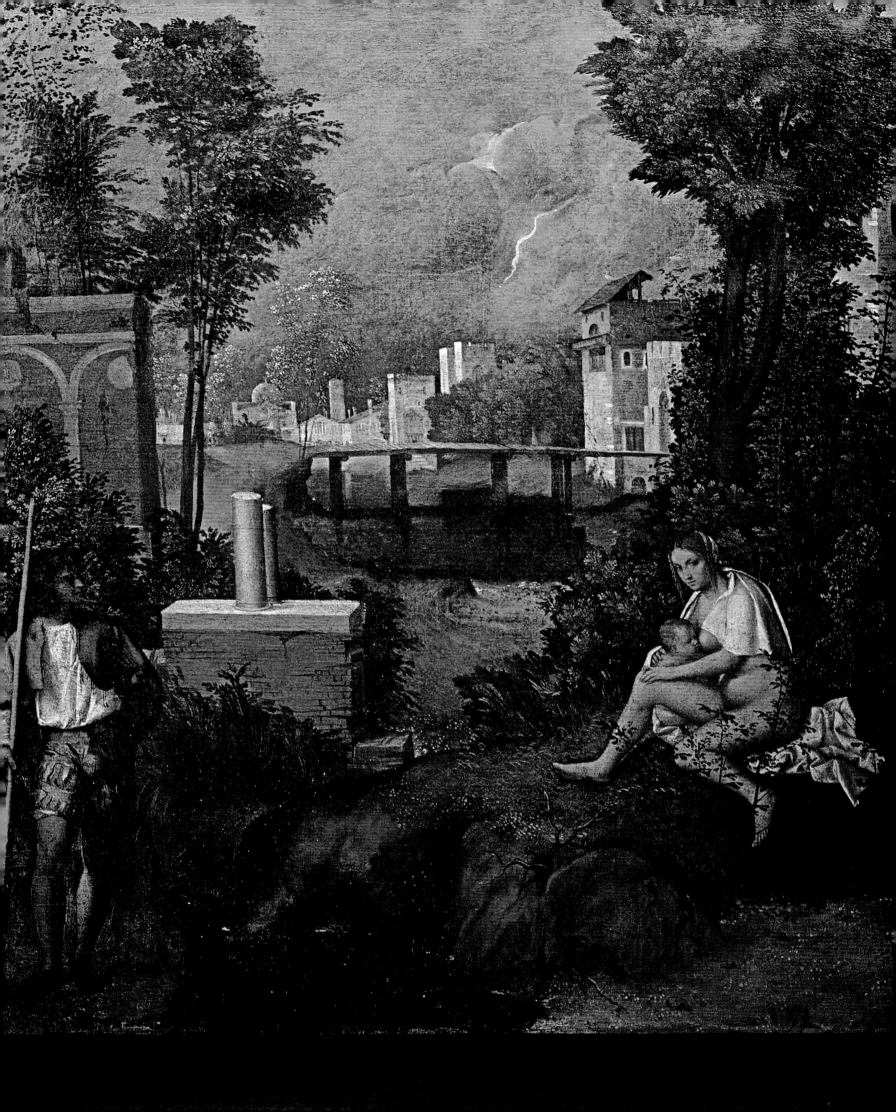

蒙娜麗莎

李奧納多·達文西　繪於1503－1513年　羅浮宮　巴黎

在所有時期的藝術史上，有哪個女人的面孔像她這樣舉世聞名？

這張美麗面孔的主人是誰？這個問題曾引起了很長一段時間的爭論，直到最近1500年才由瓦薩里指出：這是麗莎·基拉迪利的面孔，她是佛羅倫斯一個舉足輕重的商人——弗朗斯西科·達·喬康多的妻子，這個顯赫的商人和美蒂奇家族之間往來，同樣的，他和達文西的父親也相識。

這幅作品很有可能是在1503年，也就是達文西住在佛羅倫斯的時候就開始著手創作了，但是由於實際上畫家只在1510年到1513年間將精力集中在畫作上，所以這幅作品從開始到完成持續了相當長的一段時間。

從19世紀開始，人們才對這幅作品產生了濃厚的興趣；然而締造了蒙娜麗莎神話的並不是藝術史學家，而是充分發揮想像力從不同的方面、角度來詮釋它的文學家、詩人和精神分析學家。

在這幅作品中，達文西放棄了使用像以前的大師那樣的傳統方法，而是透過直接的觀察，依照真實的面孔來繪畫：真正的大師是自然。達文西認為只有遵循自然，才能給這張面孔賦予靈魂，才能表現出生命的氣息，然後再通過繪畫技巧來呈現。蒙娜麗莎鮮活有真實感的目光和富有表現力的雙手，都讓我們覺得彷彿面對的是一個實實在在的女人。

蒙娜麗莎的肖像和諧地與自然景色融合在一塊，遠處漸漸暗淡的色彩使得畫面富有立體感，同時也是現實的反應，這來自於達文西對自然的仔細觀察，也是畫家遵循自然的又一例證。

達文西特別青睞透過明暗對比法和柔和的色調來表現畫作的和諧。這幅畫作的背景表現的就是黃昏時分，當光線變得柔和，明暗之間沒有清晰界限時的景色。

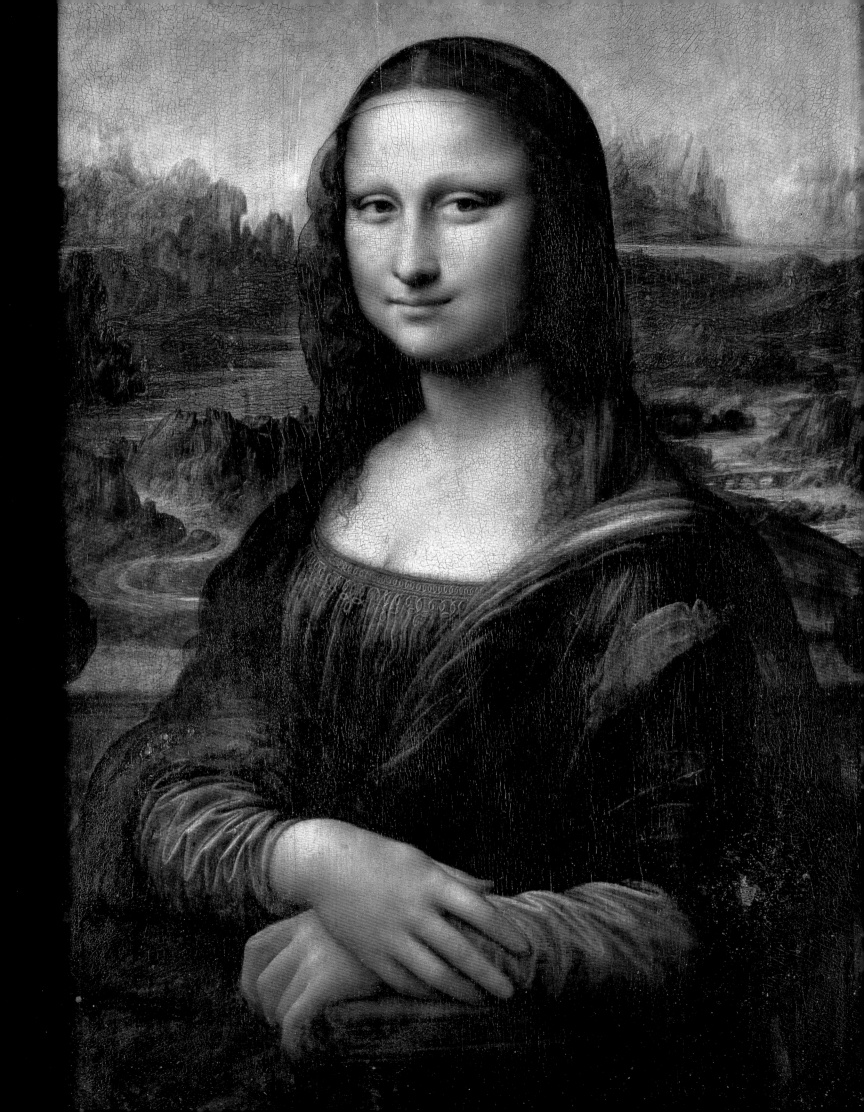

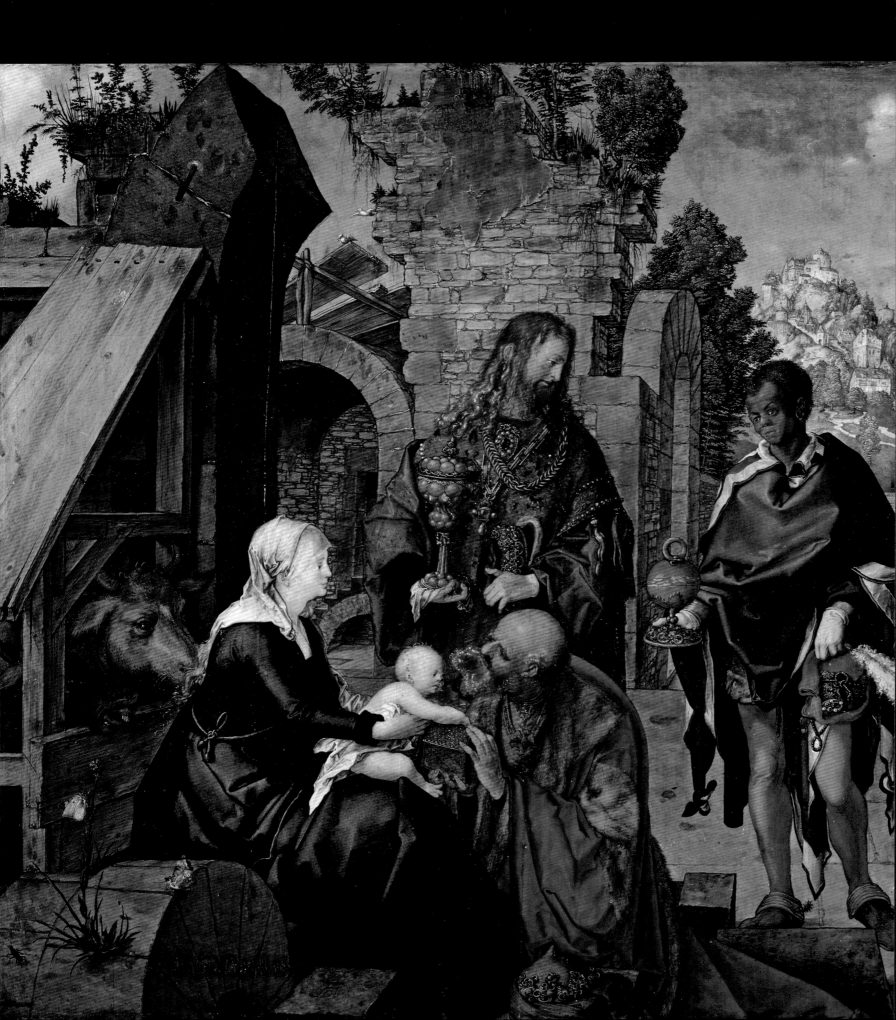

三博士來朝

阿布林雷特·丟勒　繪於1504年　烏菲茲美術館　佛羅倫斯

阿布林雷特·丟勒在畫作前景中的聖母瑪利亞身上,用他漂亮的花體字簽上了姓名,並在畫中的石塊上標注了1504年。由此我們可以知道這幅畫作於畫家第一次和第二次的義大利之旅期間,當時的丟勒不僅僅被當地藝術家所吸引還迷戀於義大利的美麗景色和明豔多姿的色彩。在這幅選用的作品的某些部分,我們可以感覺到義大利藝術的元素:創作的和諧,鮮明的光線和威尼托色調風格影響下的金色色調,背景上由光滑的大石塊建造的拱門廢墟,遠處明顯籠罩在氤氳空氣中,逐漸變暗的風景,地中海國家典型的雲朵點綴的藍色天空。

在這種建築環境和風光下,人的故事也由此展開了:三博士來朝瞻仰聖母瑪利亞懷中的基督童子。主題表現得十分細緻,作為禮物,三博士帶來了文藝復興時期的不同金飾和寶石,畫家在畫布上對這些禮物做了細膩的刻畫,細節部分也相當清晰。值得注意的是,在畫作中間,有一個身著華麗服飾,披著綠色披肩的金髮賢士,我們可以從他身上看到畫家自己的身影。

我們可以發現畫家著重注意了空間上的問題,其中融入了幾乎和文藝復興文化無異的元素。與此同時,也可以察覺到寫實主義或者在生動的細節處理上的典型斯堪地納維亞風味,比如在表現後景上人物外貌甚至一些微小方面精準的把握:比如對小棚屋木條或者底座石塊的處理方式,也包括對昆蟲、花兒、植物衣服的細心刻畫。這種對畫的準確把握來自於畫家出眾的版畫技巧運用能力,這也正是貫穿了他整個事業生涯的一種能力。

聖母的婚禮

拉斐爾　繪於1504年　布雷拉繪畫陳列館　米蘭

當作品《聖母的婚禮》完成後，拉斐爾在畫作中央的建築上莊重地簽上了「拉斐爾‧烏比納斯1504」。這個來自烏比納斯的藝術家所表現的一幕取自於「偽福音書」——聖母的婚禮：瑪利亞，在她眾多的追求者中猶豫不決，這時，神甫給了她一個關於選擇未來婚姻的建議：每個追求者都會收到一根細棒，誰的棒子開花了誰就能牽著她的手步入婚姻的殿堂。

在前景中，拉斐爾展現了這樣一個畫面：身旁簇擁著一堆人的神甫正在祝福瑪利亞和約瑟的婚禮，約瑟的手上拿著的細棒的頂端開出了一朵精緻的百合花。左邊，新娘的朋友們和右邊－手中拿著光禿禿的細棒，嫉妒的追求者們形成了鮮明的對比。

拉斐爾小心地避免了死板地安排，謹慎地布局，準確無誤地落在畫作的中軸線上，頭微微左偏，避免了過於僵硬地對稱。同樣的，透過交替使用冷暖色，對畫中眾多男女之間間隔的出現也做了細緻的安排，使人們的舉止表現得十分自然和諧，也透露出了婚禮的喜悅，避免了只是單調站成一排的情況。畫中人們的動作幾乎有一種節奏感，也使觀賞者把焦點聚集在兩個主人公正在舉行的儀式上，由此使這個場景變成了畫作視覺上和情感上的中心點。

這種幾何上的平衡也體現在人群圍成的凹陷的半圓形和背景上突起的教堂上。遠處只比建築底線微微高出一點的教堂營造出了一種空間上的深遠感。

同時它也照應了瑪利亞，一般來說，聖母總是和教堂一塊出現。

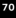

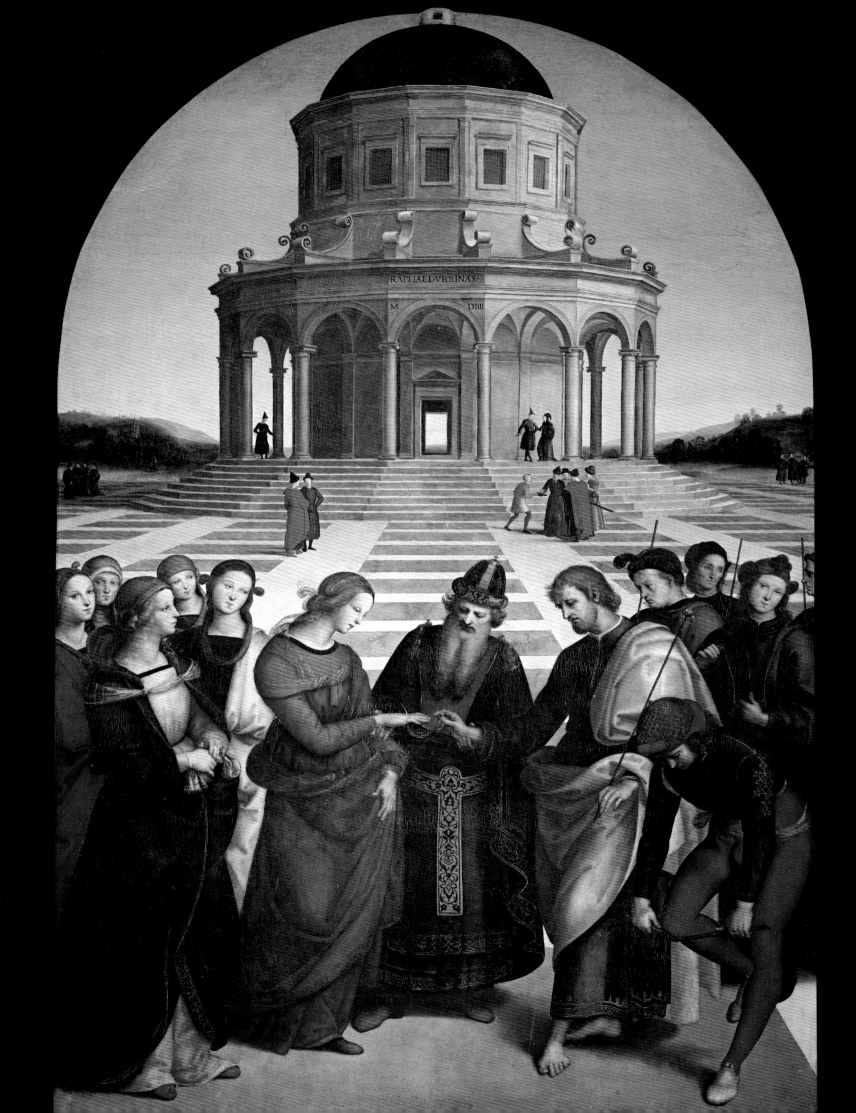

人間歡樂園（夏娃的創造）

發蘭德斯‧博斯　繪於1504年　普拉多博物館　馬德里

博斯筆下絕大多數的作品都充滿寓意，這個16世紀弗蘭芒畫派的偉大代表在自己的作品中諷刺了人性的過度貪婪、享樂。

博斯是以反對塵世間的腐敗和異端邪教為己任的組織——天主教兄弟會的一員，毫無疑問，這也是他的作品所要傳達的本質思想：我們可以在他的畫中清楚的看到人類靈魂的墮落使他們失去了人性，變得如同禽獸一般，在這幅選用的三折畫中，他透過這樣的畫面——一個身著修女服飾的女人摟著一個男人，毫不含糊地表達了這一主題。

博斯作品的魅力來自於無盡的想像力和卓越的創造力，這些賦予了他描繪的才情，使他能夠創作出極端華麗的畫面和豐富的情景，並且相當新穎，有時候是超現實的，還有的時候如夢如幻；他的想像力猶如天馬行空，給一些奇幻的人物形象賦予了生命，成為了像《聖經》或者煉金術中人物的典型象徵。

在三折畫《人間歡樂園》中：中間板面描繪了在一個想像出來的地方，男人們縱情於聲色享樂；左邊描繪了夏娃的誕生——世界罪惡的起源，而右邊的板面上畫了地獄的罪罰，展現了根據規則對世間罪過的懲罰。

三折畫中間的隔開部分表現了男人女人的繁殖，他們或兩人一對或多人一組地結合在一塊，沉浸在遵循或者違反自然本性的感官享受中。

不同的情景和片段交織在遼闊而且多姿多彩的風景中，數不清的人影和奇異的風景讓人們去追尋世俗的歡樂和感官上的滿足感：畫面上面部分騎著神奇生物的人，象徵著沉溺於惡習的俗世之人；同樣的我們還能看到那些一心貪婪地採摘紅色果實、草莓和楊梅的身影，在他們的靈魂中留有對性的渴求；然而也有一些人物形象，比如藏在水晶球內的一對愛人，他們表現了眾所周知的諺語：「世俗的歡樂只是過眼雲煙，彷如玻璃一般易碎。」畫面的中央安置了一個青春之泉——意寓幸福永恆的祕密。

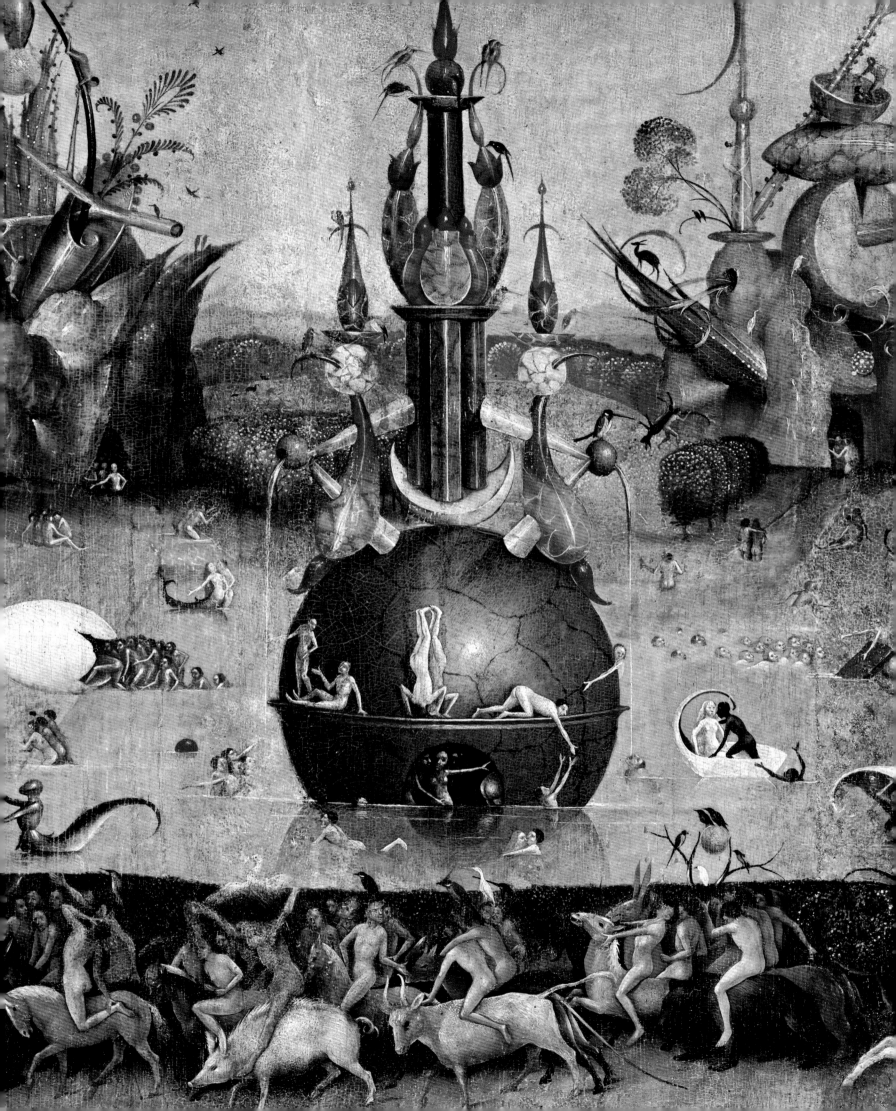

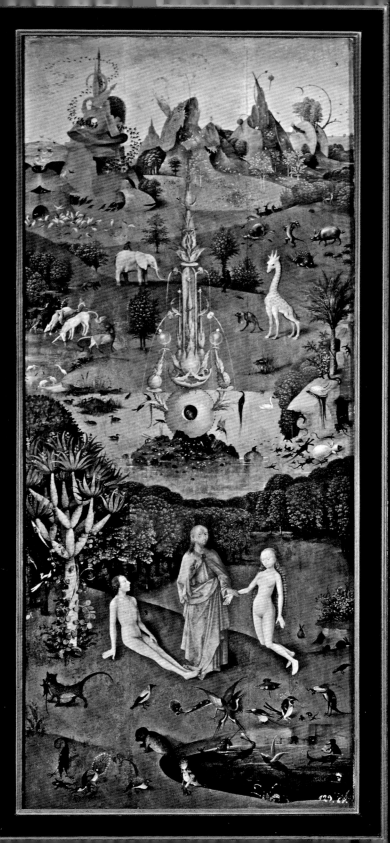
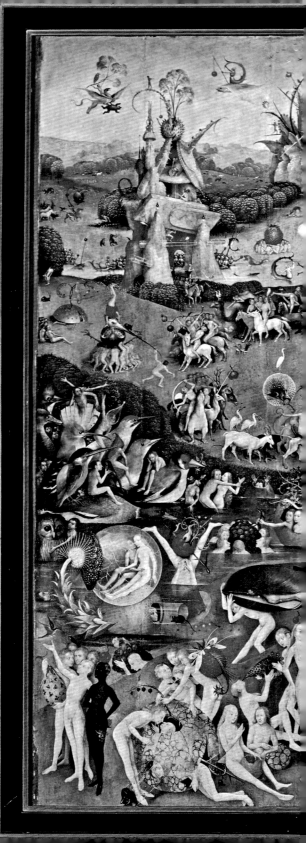

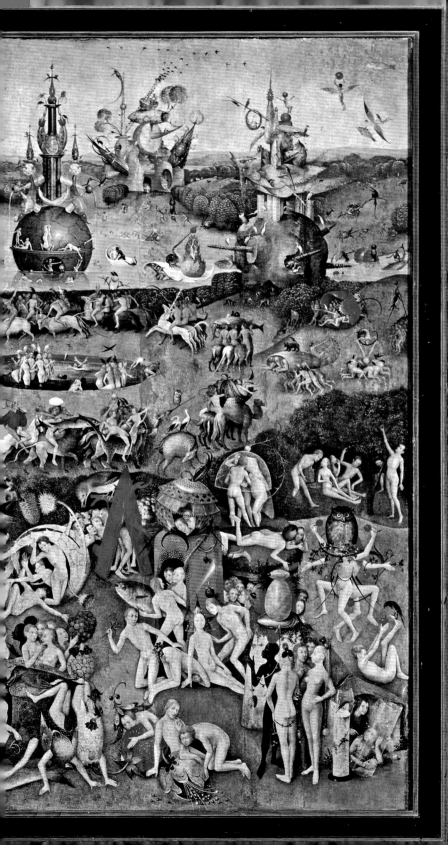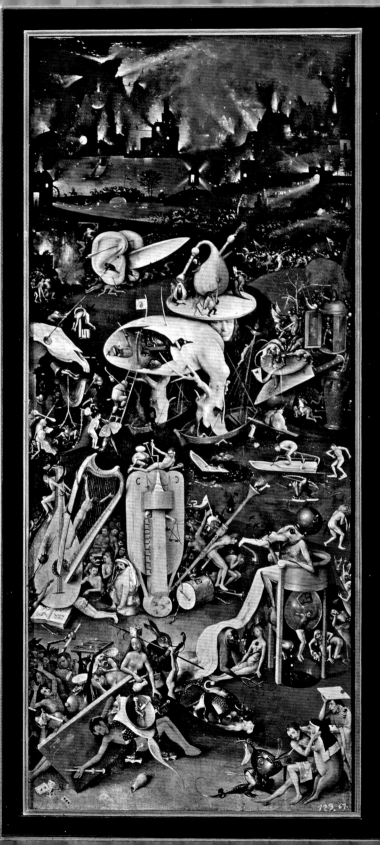

西斯廷教堂

米開蘭基羅　繪於1508－1512年　梵蒂岡博物館　梵蒂岡

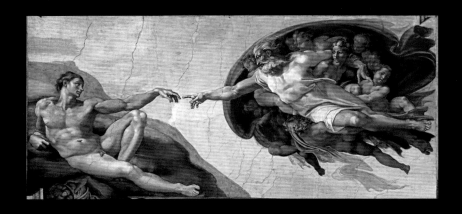

西元1500年，米開蘭基羅被教皇朱諾二世召喚來到羅馬，教皇希望由他來完成一幅奢華的大理石墓穴圖。這件為教皇墓穴作畫的任務歷時久遠，在動工之日的許多年後才得以完成並且就最初的設計做了多處改變。米開蘭基羅，相對於雕塑家的身分而言，他更加為人所熟知的是作為一個畫家的繪畫才能，當時的教皇決定對他委以重任，由他來裝飾梵蒂岡城內西斯廷教堂頂部的天頂壁畫。這一任務涉及到一間巨大的廳堂，而之前在這間廳堂內的牆壁上就有由像波提切利和基蘭達約這樣的大人物創作的壁畫。

米開蘭基羅曾經多次拒絕，他更希望能專心致志地投身到墓穴的收尾工作中去，但是，在1508年，教皇的堅持終於讓他接受了這一重任，他開始計畫教堂穹頂的描繪。初稿相當簡單樸素，這也使得米開蘭基羅重新盤算整個計畫，構思一系列宏偉的具有重大影響組圖，正是為了完成重新構思的壯觀畫面，米開蘭基羅花去了整整四年的時間。

拱頂寬敞的中心部分縱向分為九個建築框架，在這九個框架內，米開蘭基羅按照《創世紀》的故事的年代順序作畫，從教堂的祭壇一直畫到教堂的底部。

在中心隔開部分的兩側，米開蘭基羅依靠著鷹架畫了七個預卜者和五個女先知的形象；在這些強大的人物之上，畫著一些帶著花環披著樹葉赤裸著的人物形象和一些置身於聖經的故事場景中的銅像。在拱頂的連接處，畫以一些仿入世外桃源的壁畫，其中出現了基督的祖先，而在天使的翅膀中，米開蘭基羅描繪了奇妙的畫面。

從創作元素和風格表現來看，西斯廷教堂這幅壁畫在肖像塑造結構設計壁畫主題美觀展現和莊嚴性方面都代表著米開蘭基羅的繪畫成就。藝術家表現出了一種非同尋常的創造力，繪畫技巧極度嫻熟，對色彩的掌握能力和平衡不同元素，展示出一種和諧的莊重的能力並且這些能力都產生了巨大的影響。

在西斯廷教堂的拱頂作品完工後的大約二十年後，米開蘭基羅又開始在另外一處祭壇的牆上進行對教堂的描繪工作，創作《最後的審判》。該藝術品是藝術家在藝術進程中濃墨重彩的一筆也是他天賦卓越的證明。

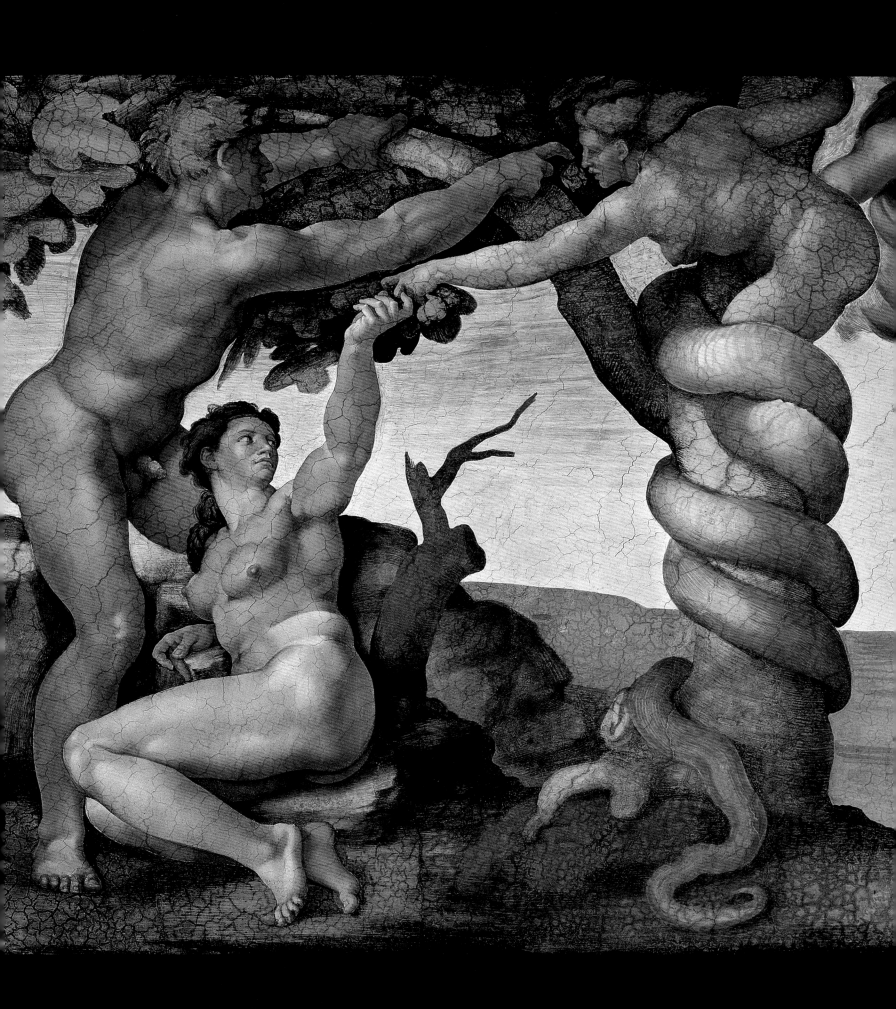

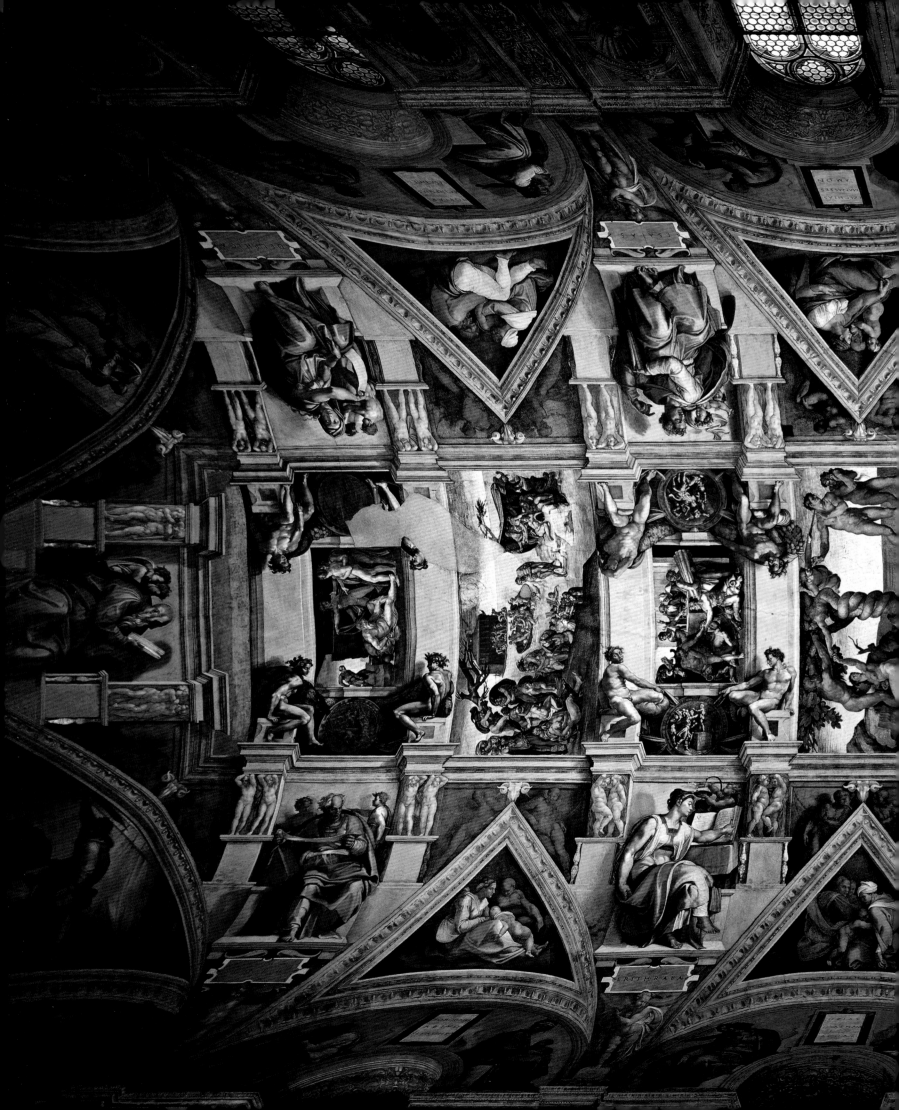

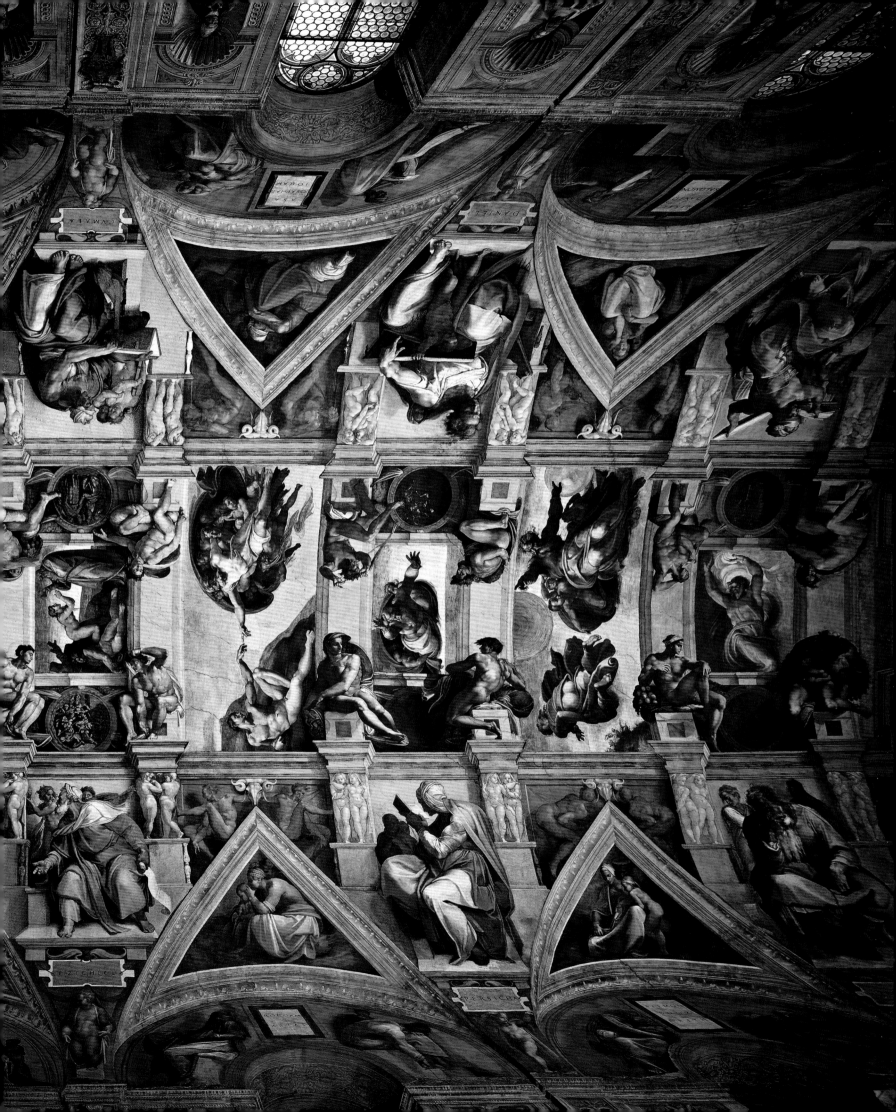

雅典學院

拉斐爾　繪於1509－1511年　梵蒂岡博物館　梵蒂岡

西元1508年，教皇朱諾二世決定改變一下他位於梵蒂岡廣場北邊的住宅，他將裝飾住宅環境的重任委以拉斐爾和一組資歷各異的畫家。很快，遵照教皇的意願，拉斐爾就成為了整個裝飾工程的負責人，這個工程包括了圖書館，赫里奧多羅斯室，火廳和君士坦丁大廳，這位教皇懂得欣賞不同尋常的繪畫技巧。儘管那時的拉斐爾很年輕，他策劃了整個畫作，而且這些畫作充滿著豐富的寓意，精神內涵和哲學思想，證明了他的能力以及他非凡的創造力和獨特的個人風格。第一個壁畫房間是圖書館從1509年到1511年，拉斐爾都忙於此：這個房間在那時被用作教皇朱諾二世的藏書室，為了能和藏書室這一功能保持和諧，拉斐爾畫了四幅人文主義文化中十分出名的場景，即神學的《聖禮之爭（或教義之爭）》、哲學的《雅典學院》、詩歌的《帕拿巴斯山》、法學的《三德》。

毫無疑問，《雅典學院》是四幅壁畫中名氣最大的一幅，描繪了人物之間對古哲學思想激烈的討論場景。大廳的建築十分古典，花格圓頂式拱頂，和同一時期的布拉曼特建築十分相似。在這幅構圖宏偉的作品中，傑出的拉斐爾巧妙地讓著名的哲學家、思想家齊聚一堂，組織在壯觀的三層拱門大廳內。拱門的正前方站著兩個地位顯著的古代哲學家，柏拉圖和亞里斯多德。柏拉圖右手手指向上，表示一切均源於神靈的啟示，手中緊握著《蒂邁烏斯篇》，亞里斯多德伸出右手，手掌向下，好像在說明：現實世界才是他的研究課題；拿著《倫理學》。整個場景因學者之間的探究變得熱鬧起來。在第一層的左邊，有正在作記錄的畢達哥拉斯，在他的身後是裹著白色的穆斯林頭巾的阿維洛依，他正伸著脖子好奇得向左看著什麼；旁邊是頂著橄欖葉編製而成的桂冠，倚著柱基看書的伊壁鳩魯，他正貪婪地閱讀著書上的某一頁。這組人的右邊坐著沉思的赫拉克里特，他看起來和米開蘭基羅幾乎一模一樣。

在大臺階的第二層聚集著的哲學家中出現了蘇格拉底的身影，他穿著一身綠色的衣服正和弟子們探討著什麼。大廳的右邊，可以看見大建築家布拉曼特，手裡拿著一個圓規，還有拉斐爾，除了第一層的一個年輕人外，唯一一個穿白色衣服的人，以及直直望向觀察者的數學家伊比蒂亞。整個場景展現出了傑出的美感，和諧至極，這完美的整體效果正是拉斐爾所期望的。

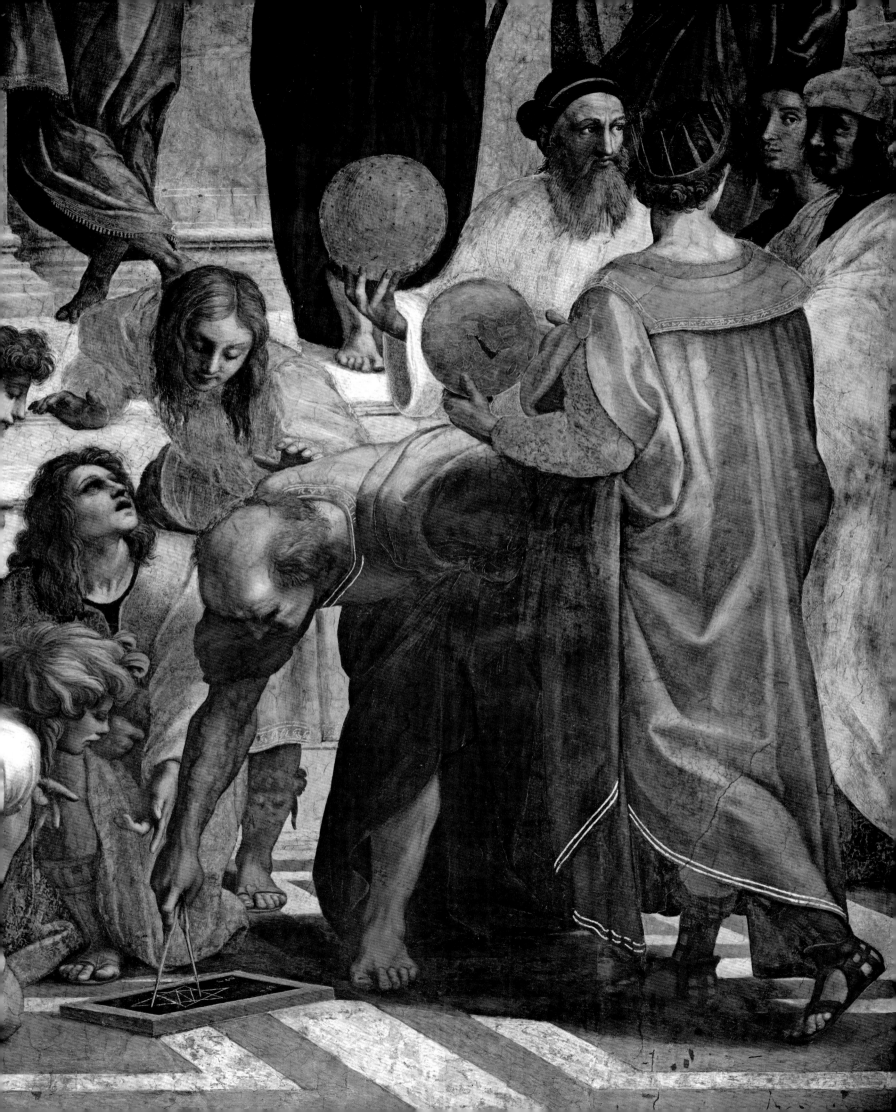

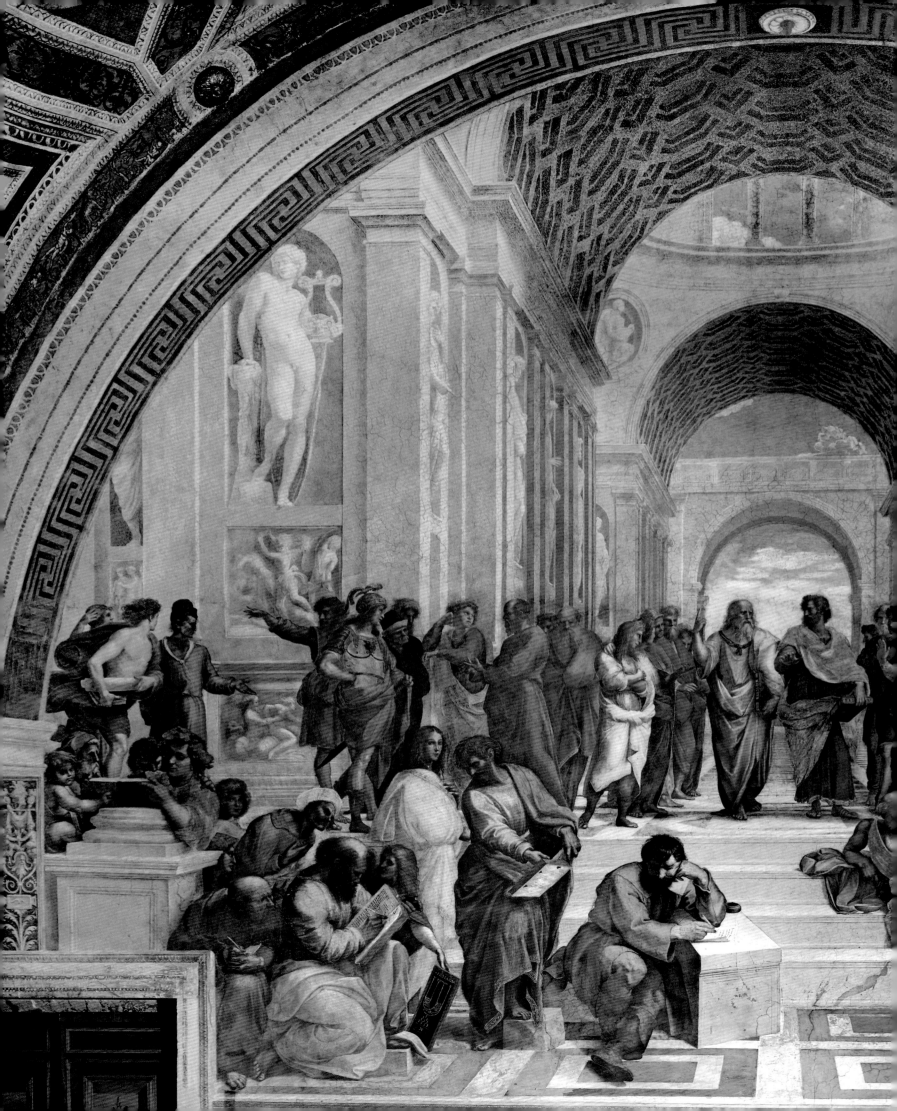

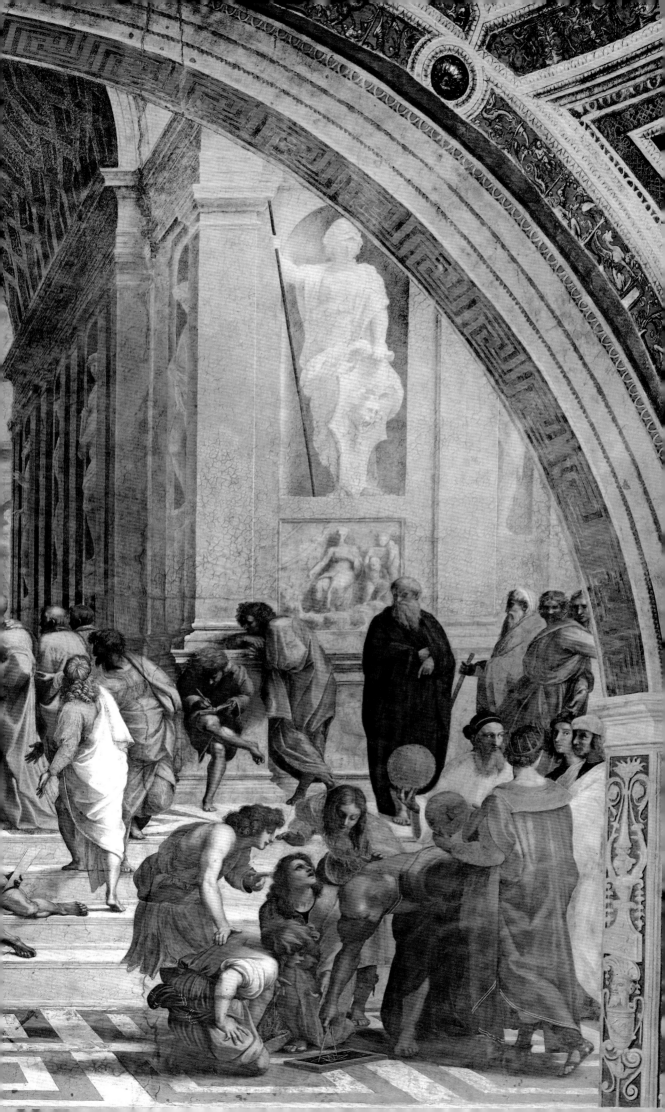

基督下棺

蓬托爾莫　繪於1525－1528年　聖菲力西塔教堂　佛羅倫斯

在座落於佛羅倫斯的聖菲力西塔教堂內的卡博尼小禮拜堂中，可以欣賞到一幅毫無疑問屬於佛羅倫斯風格的代表作——即由蓬托爾莫在16世紀三十年代繪製的《基督下棺》。

「死亡的基督」這一主題曾引起了16世紀藝術家猛烈的抨擊，這段時間充斥著深刻的宗教危機，許多尖銳的主題湧現了出來，這些作品都失去了文藝復興時期和諧的形式和基調，被緊張激烈所替代。

事實上，這幅畫的手法模仿了文藝復興時期的作品——米開蘭基羅的《哀悼基督》，和拉斐爾的《基督肖像》，但是為了區別於古典主義的標準，突出動作形態和色彩的表現力，畫家採用了一種新的美學觀念。

其實，透過不和諧的奇怪姿勢和表面灰泥不協調的色調，我們可以發現一種不安定的宗教感情和煎熬著的精神世界。

怪異而抽象的色調在拉長的身體和過長的衣褶上交替出現，製造出了一種迷人的明暗效果，勾起了人們對米開蘭基羅在《西斯廷教堂》中繪製的亮閃閃的衣飾的回憶。

不同尋常的結構編排忽略了環境，在缺少參考的情況下讓人不明所以：畫家以一種奇妙而極其細膩的方式把人物縱向交織在一起，但忽略了真實具體的倚靠物。

整幅作品貫穿著理智主義，使它變得不真實而抽象：聖母瑪利亞注視著死去的基督的軀體，似乎他的身體即將消失一般。悲痛的人們支撐著基督的身體，眼睛望向觀賞者，看起來似乎有些分心。

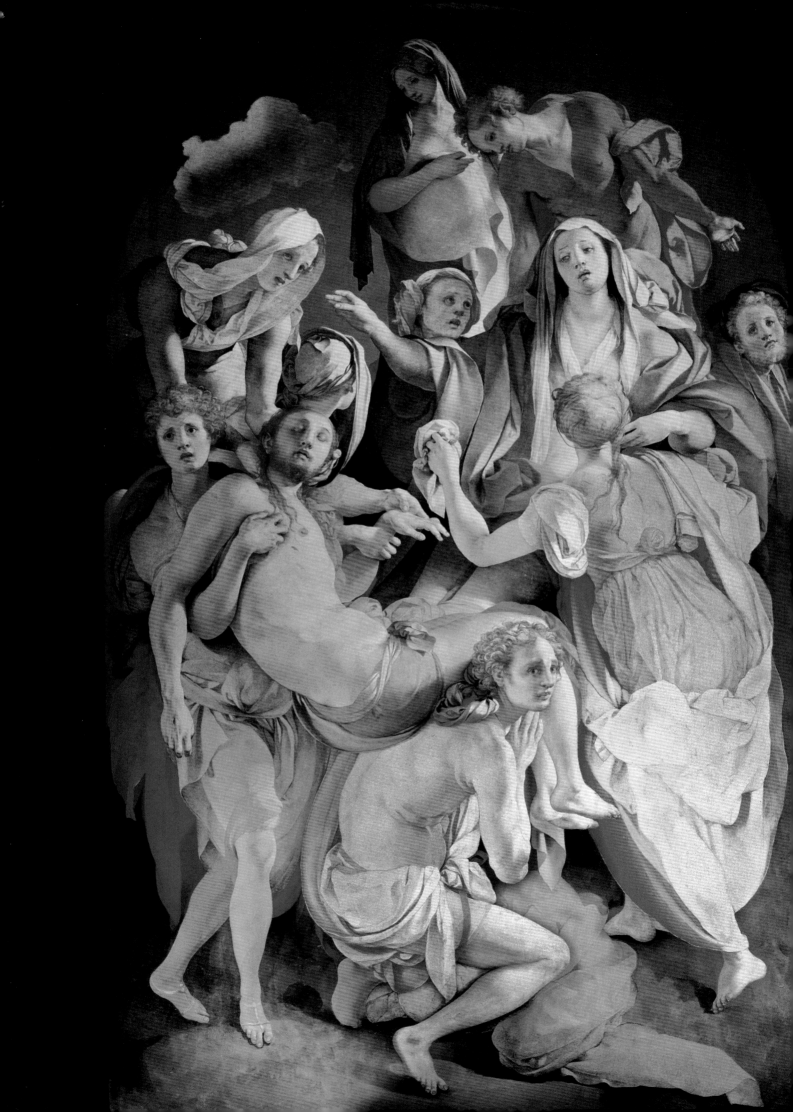

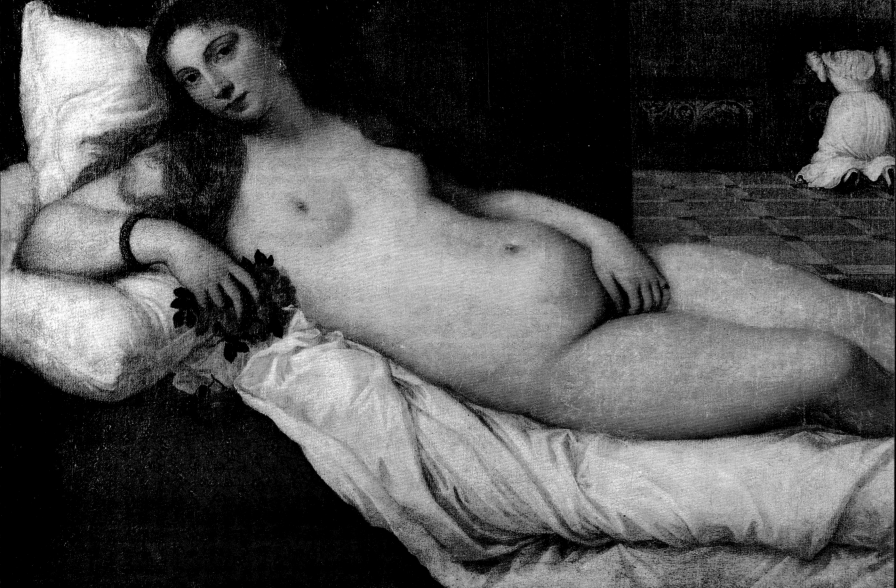

烏爾比諾的維納斯

提香·維切利奧　繪於1538年　烏菲茲美術館　佛羅倫斯

這幅作品是提香應烏爾比諾未來的公爵古多巴鐸·德拉·羅威爾的要求而作，完成於1538年。提香筆下美妙絕倫的維納斯是藝術家技藝成熟時期的一幅作品，在那些年間，提香·維切利奧擔任威尼斯共和國的官方畫師。

畫作本來的主題是頌揚維納斯的美麗，然而提香卻借此機會創作了超出訂購人意願的主題，在畫中滲入肉體之愛的意思。

一個性感豐腴的女人軟綿綿地趴在床上，潔白的身體一絲不掛，用一種魅惑邪惡的目光望向現實世界中的觀賞者，這個具有感官魅力的畫面占據了整個畫面，表現出了一種在同一主題下從未看到過的「厚顏無恥」。維納斯的臉龐被柔軟的金髮包圍著，漂亮的頭髮一直垂到肩上；一隻手持著玫瑰花——神性的象徵，另一隻手搭在腹部上。

女人的腳下睡著一隻小狗，背景上的兩個女僕正在把衣服放進大抽屜裡；這些看起來都十分真實有質感，最大限度的表現了主人公的內心世界。包括背景上縮小比例的帶框門窗也是現實的一個縮影，表現了畫面的直接和作者用筆的奔放。

畫作因為對突顯人物，勾畫出身材的明暗透視法的巧妙運用和畫面濃重色彩色調的恰當處理而變得更加豐富。維納斯背後窗簾的淺綠色和床罩的猩紅色和女人潔白的軀體、床單形成了強烈的色彩對比，營造出了畫作富有吸引力的神祕感。

從對作品的分析可以明顯地看到畫家想要賦予畫作一種現實的意義。提香的維納斯不是一個遙不可及無法觸摸的女神，而是一個實實在在的性感女人，透過「邪惡」的方式，意味深長地向觀賞者傳達婚姻中道德本質的重要性，也許這正回應了不久後古多巴鐸和來自卡梅里諾的年輕的茱麗葉·瓦拉諾結婚一事。

四季組圖

阿爾欽博第　繪於1573年　羅浮宮　巴黎

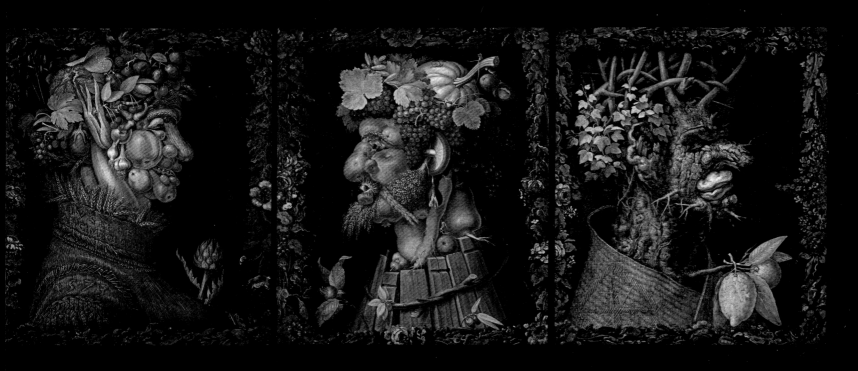

這個好奇心旺盛又古怪的畫家能得到現代超現實主義者的推崇絕非偶然，阿爾欽博第於35歲的時候離開出生地米蘭，前往維也納為哈布斯堡家族服務。現在我們來到了16世紀末，這是個模仿主義風行的年代。阿爾欽博第卻透過令人歎為觀止的天然或者人工打造的私人收藏獲得時下君王的藝術品味，並遵循它來創作作品。

《四季組圖》在16世紀60、70年代被重複畫過多次，透過對自然的擬人化，重新設計了一個新穎的上半身像；阿爾欽博第運用一種鑲嵌技術來表現它的臉孔，把許多自然元素堆砌在一塊。

畫家的精湛技藝營造出了一種現實和虛幻之間的感覺，和一種可視的和概念上的雙重性的疊加，彷彿是一種圖樣組合的遊戲一般，創造出了一個模糊的形象，令人感到驚訝、離奇怪異但又魅力無窮。

然而在這種「有趣」的背後，掩飾著豐富而又複雜的寓意；和統治者的政治主張、進取的意識形態息息相關；這四幅畫作同時還是四種元素的概括：水、空氣、火和土地——影射人的四個階段和四種性格。春天是年輕而愉快的，偶爾發發小脾氣，夏天則是成熟的、雄心勃勃的；秋天代表慢慢老去的憂鬱，接踵而來的冬日象徵著老年人的冷靜。

就這樣組成了整個世界，世界——也正是整個王國所渴望得到的。「季節人」和「元素人」代表著微觀世界和宏觀世界的配合，統治者就是在這樣的世界中不斷擴大他的權力範圍。

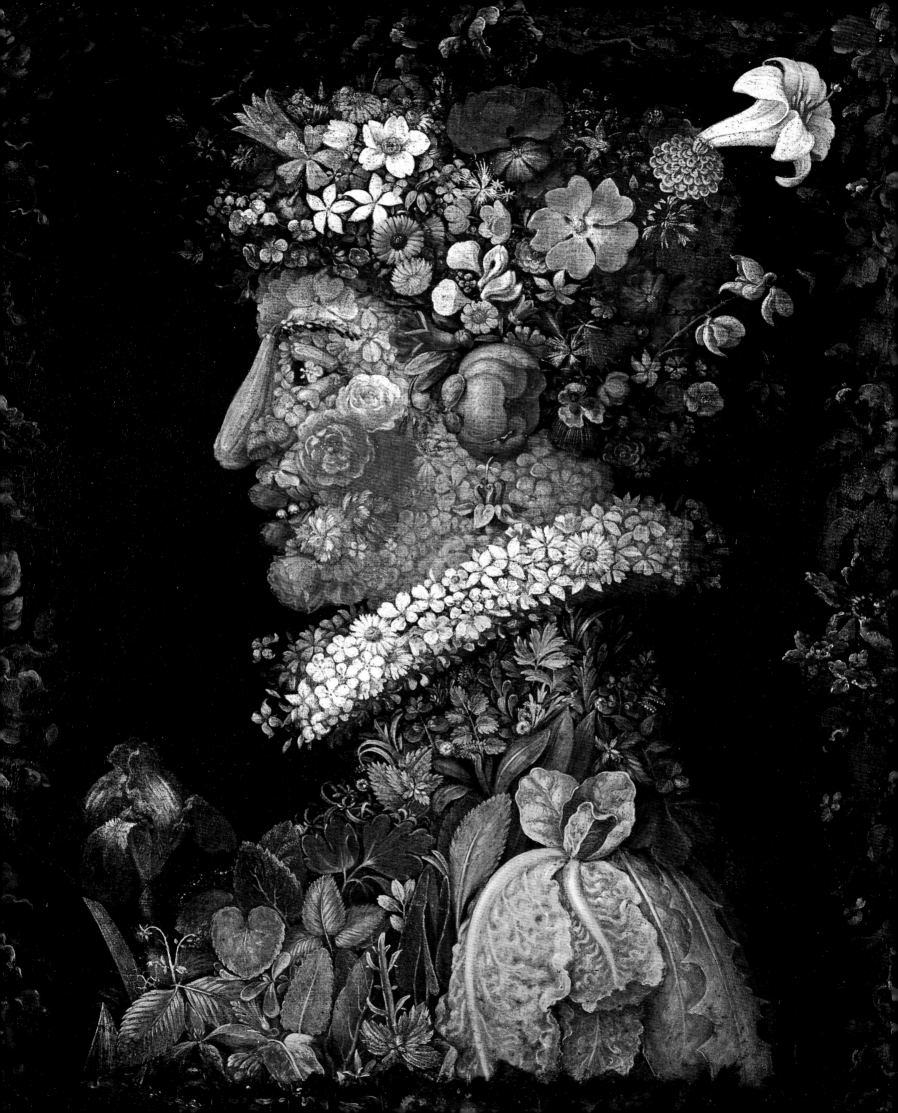

逃往埃及途中的休息

卡拉瓦喬　繪於1595－1596年　多利亞·帕比基美術館　羅馬

卡拉瓦喬，一個著名的光線畫家；他的光線組織能力在這幅描繪「神聖家族」逃亡埃及途中休息的一刻的作品中體現得尤為明顯。炎熱強烈的光線落在抱著基督的聖母瑪利亞和約瑟的身上，使得背景上的景色半明半暗給人以一種黃昏的感覺：經過一天的車馬勞頓，夕陽西下，「神聖家族」停下逃亡埃及的腳步休息了。

圍繞著他們的自然風景沒有清楚地體現透視畫法帶來的效果，缺少空間感，然而卻讓人感覺到十分自然。

書中選用的這幅作品《逃往埃及途中的休息》，事實上，是藝術家的早期作品之一，儘管他並沒有力求達到戲劇性的光影效果，但是其中已經體現了卡拉瓦喬在光線處理上詩化般的個人風格和自然主義風格。在其後的幾年，卡拉瓦喬開始運用聚光、強烈明暗對比畫法來布置畫面，塑造人物主次形象，形成了卡拉瓦喬藝術特徵。

卡拉瓦喬被公認為歐洲「自然主義風格」的創始人之一，這不僅僅是因為在他的作品中出現了大量對靜態自然的描繪，更主要的是畫家吸收了倫巴第地區的形象畫法：卡拉瓦喬在所有他所遇到的環境中，都抱著極大的耐心推敲光線的處理方法和技巧，包括在細節上的變化，這項工作他從未停下過。

在這幅作品《逃亡埃及途中的休息》，光線有一種抒情般的柔和，這在他接下來的作品中很少見到，但並不因此就缺少了強大的表現力。

畫作表現了一種親密的家庭般的感覺，聖母瑪利亞抱著兒子的形象十分的溫柔，在他們旁邊是沉思著的約瑟，他流露出了淡淡的悲傷，承受著音樂天使即將消失的悲痛，而天使正在優雅地拍動翅膀，享受樂趣。音樂強調了整幅畫的宗教色彩，同時也進一步明確了這幅畫的主題。

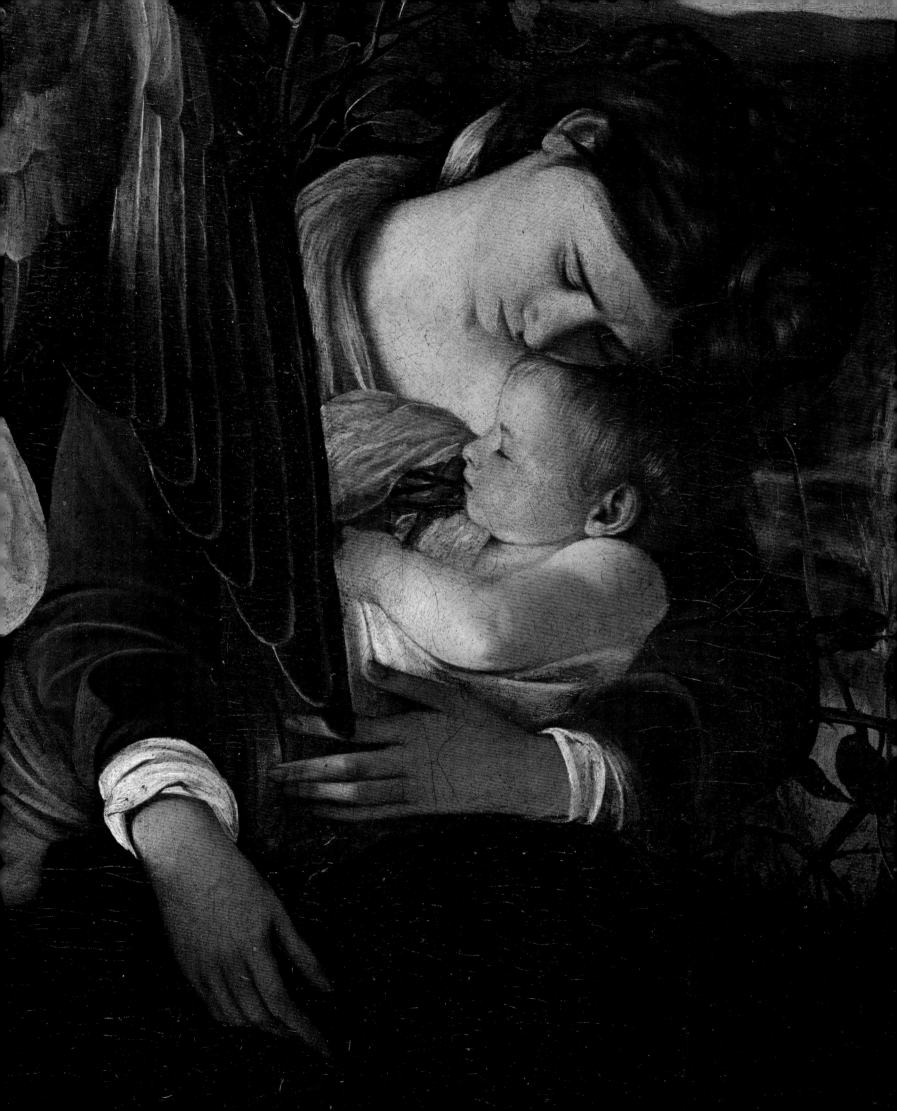

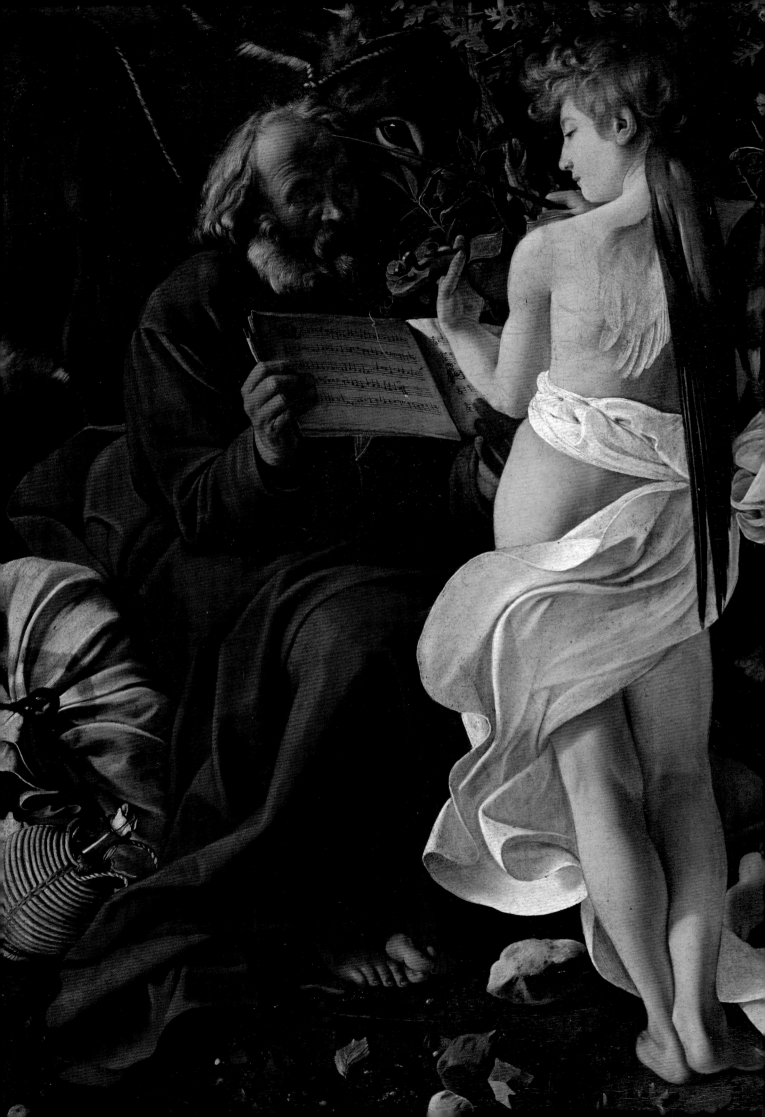

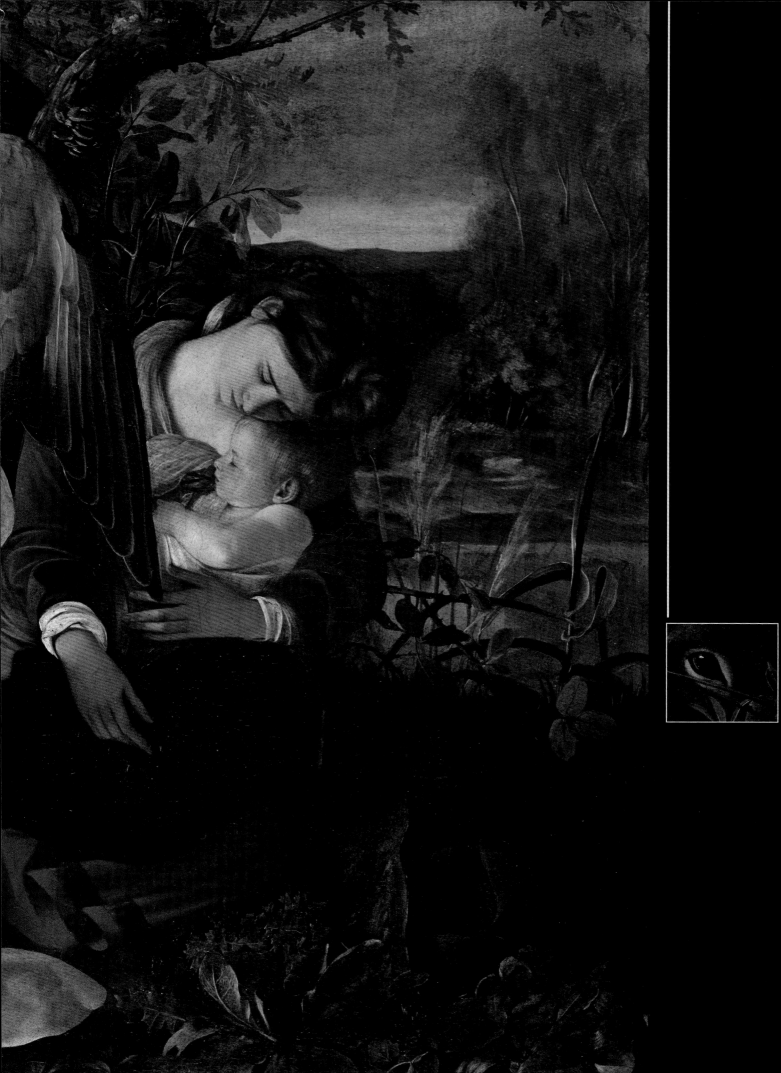

下十字架

彼得‧保羅‧魯本斯　繪於1611－1614年
安特衛普大教堂　安特衛普

在義大利居住了長達八年的時間後，魯本斯於1608年學成歸來，帶著滿腹學識——從古希臘古羅馬到米開蘭基羅、拉斐爾、丁托列托、朱利奧‧羅馬諾——義大利文藝復興時期的藝術，回到了出生地安特衛普。因為魯本斯常與荷蘭宮廷往來，在他回到安特衛普的第二年，就出任了弗蘭德斯的統治者伊莎貝拉的宮廷畫家，過著豪華安定的生活。這種安定的生活使畫家投入積極的創作，結合大師們的「教導」，逐漸形成了自己獨特的藝術風格。

魯本斯藝術成就的光輝例證就是現在保存在安特衛普大教堂內的兩幅作品，這兩幅作品都是在畫家回到弗蘭德斯的若干年之後完成的：《上十字架》（1610年）和《下十字架》（1611－1614年）。如果說在第一幅畫中，畫面光線的處理屬於丁托列托的風格，那麼在《下十字架》的中布局和描繪技巧就都得歸功於魯本斯自己了，也是這幅畫宣告了魯本斯作品「古典」階段的開始。畫面的布局簡潔，表現風格也十分平靜。

面板的中間部分描繪的是著名的基督「下十字架」的情景：基督蒼白的軀體沒有一絲生命氣息地從十字架上落下，被一塊潔白的布包裹了起來，布的白色和前景中喬瓦尼‧傑里斯塔袍子的紅色形成了鮮明的對比。彷彿雕刻般的肌肉看來十分有力，在大塊的飽和色下被勾畫得很傳神。作品的基調是沉重的，整個畫面保持了莊嚴的神聖感，儘管如此，作品中還是體現了深深吸引著魯本斯的卡拉瓦喬現實主義藝術風格：這一點只要看看他在作品中描繪的在大臺階頂端用牙齒叼著包裹著基督的布的人就知道了。魯本斯——一個受到了現實主義深刻影響的人文主義畫家。

兩側的面板——則是在1612到1614年間完成的《拜訪》和《認識主基督》的場景。這兒，畫家把重點放在了事件細節的表現上，這個神聖的場景被置於日常的空間中，色彩明亮，充滿了生活的自然氣息。

作品兩側的面板能夠閉合，整幅作品富有立體感，彷彿呈現在我們面前的是一幅真實的場景一般。畫面暗沉的色調和鮮明的對比還有基督《下十字架》的場景在畫家的筆下栩栩如生。合上的面板畫面中描繪的人物是涉水而來的聖克里斯多夫，基督童子趴在他的肩上。另一幅是一個冥想者。

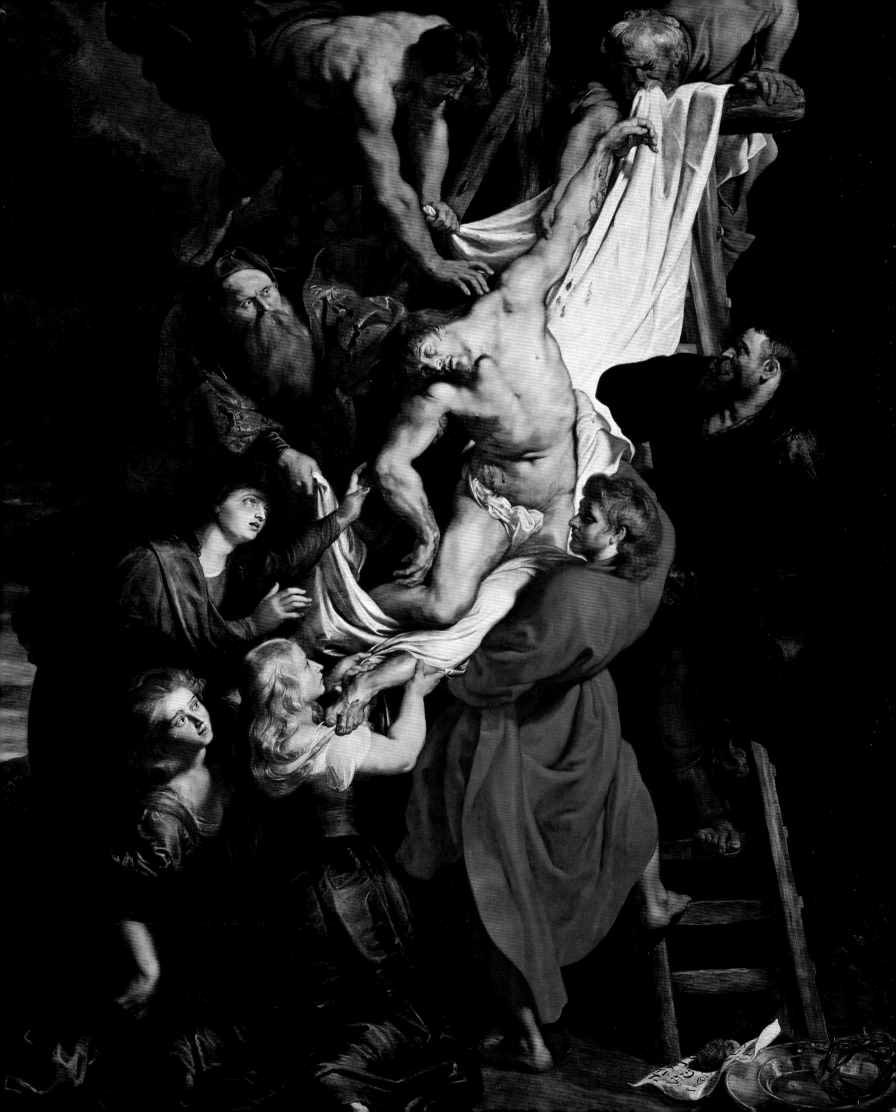

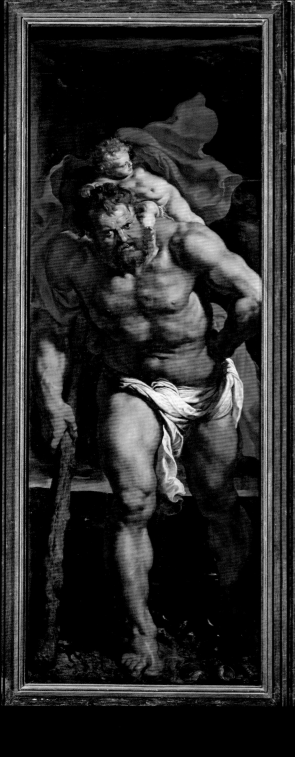
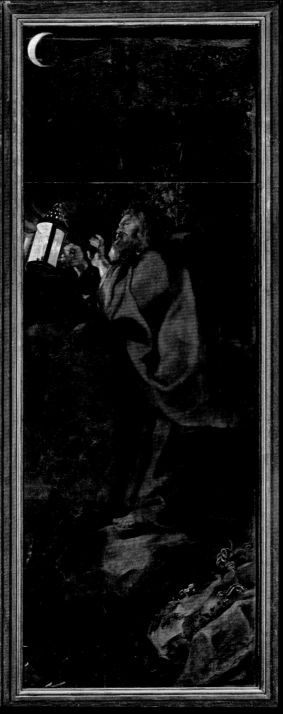
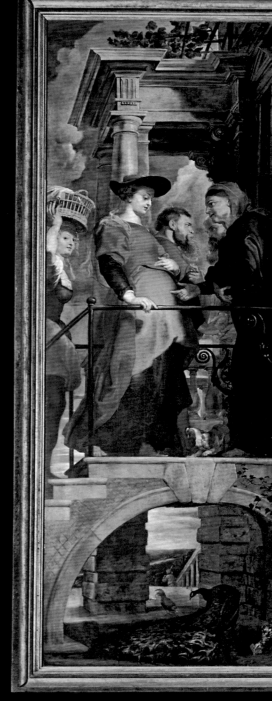

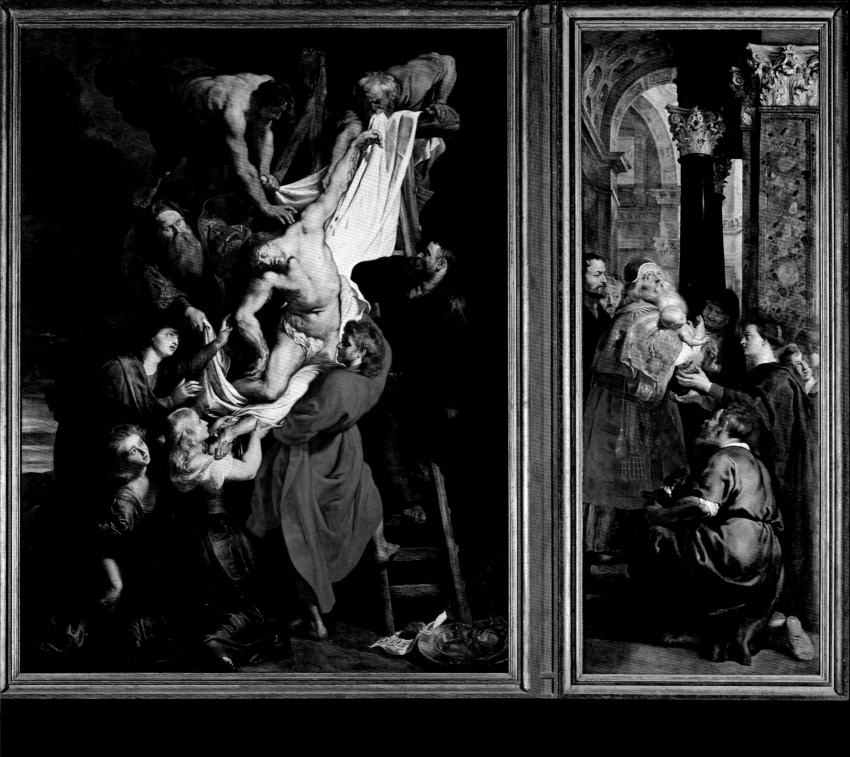

96-97頁：《下十字架》中間和兩側的面板；
96頁（左）：這幅三折畫關起來時的樣子。

普羅賽比娜的掠奪

基恩‧洛倫佐‧貝爾尼尼　雕刻與1621－1622年間
博爾蓋賽畫廊　羅馬

這是貝爾尼尼的早期作品，完成於1621到1622年間，《普羅賽比娜的掠奪》是貝爾尼尼藝術事業的第一個資助者——尊敬的紅衣主教西皮奧內‧博爾蓋賽向他訂製的，也正是在這位大主教的幫助下，貝爾尼尼才提前了幾年完成了作品《愛涅阿斯》和《安格賽思》。

這個作品的靈感來自於奧維德《變形記》中普羅賽比娜和季節循環有關的經典神話故事。話說地獄之神哈德斯瘋狂地愛上了普羅賽比娜，於是就把她搶了過來，帶到了地獄中。普羅賽比娜的母親，收穫女神得墨忒耳因為痛失愛女十分悲傷以至於都忘記了賜予大地生機。多虧了使者墨丘利從中調解，得墨忒耳重新找到了自己的女兒，大地上的作物經過死氣沉沉的冬季後，重新復蘇，也因此得到了一年中九個月的生長時間。貝爾尼尼的雕塑就表現了掠奪中最激烈的一刻：哈德斯野蠻地闖進了我們的視線，試圖把普羅賽比娜搶到他的世界中去。

女神的臉上滿是驚恐，流下了眼淚，她徒勞地試圖掙脫這粗暴的侵入，然而哈德斯緊緊地拽著她的衣服；在她的腳下，我們可以看見地獄之犬賽爾伯呂。

貝爾尼尼在表現主題上的技藝十分精湛，而且他總是喜歡刻畫戲劇性的一幕，他總是能夠調動觀賞者的情緒。雕刻家在表現兩個人物的形體上下了大工夫，要想使得形象以及細節部分看起來自然卻絕非易事：哈德斯是健壯而有力的，毫不費力地就提起了女神的身體；他的臉部肌肉收縮，捲曲的絡腮鬍子在激烈的搶奪中微微抖動。懸在半空中的普羅賽比娜身體扭轉，雙臂向上舉起，試圖保護自己，掙脫哈德斯的束縛：女神身上的每一個細節都能看出她的焦躁和慌亂。

在貝爾尼尼的雕塑作品中，打動人的除了雕刻家有意識地使用了高超的技巧，展現了非凡的藝術天賦外，還有他對身體的仔細研究和他賦予人物以生命的能力。儘管作品沒能掩飾模仿主義趣味下所刻意為之的痕跡，但是雕刻家在動作的表現上卻相當自然逼真。

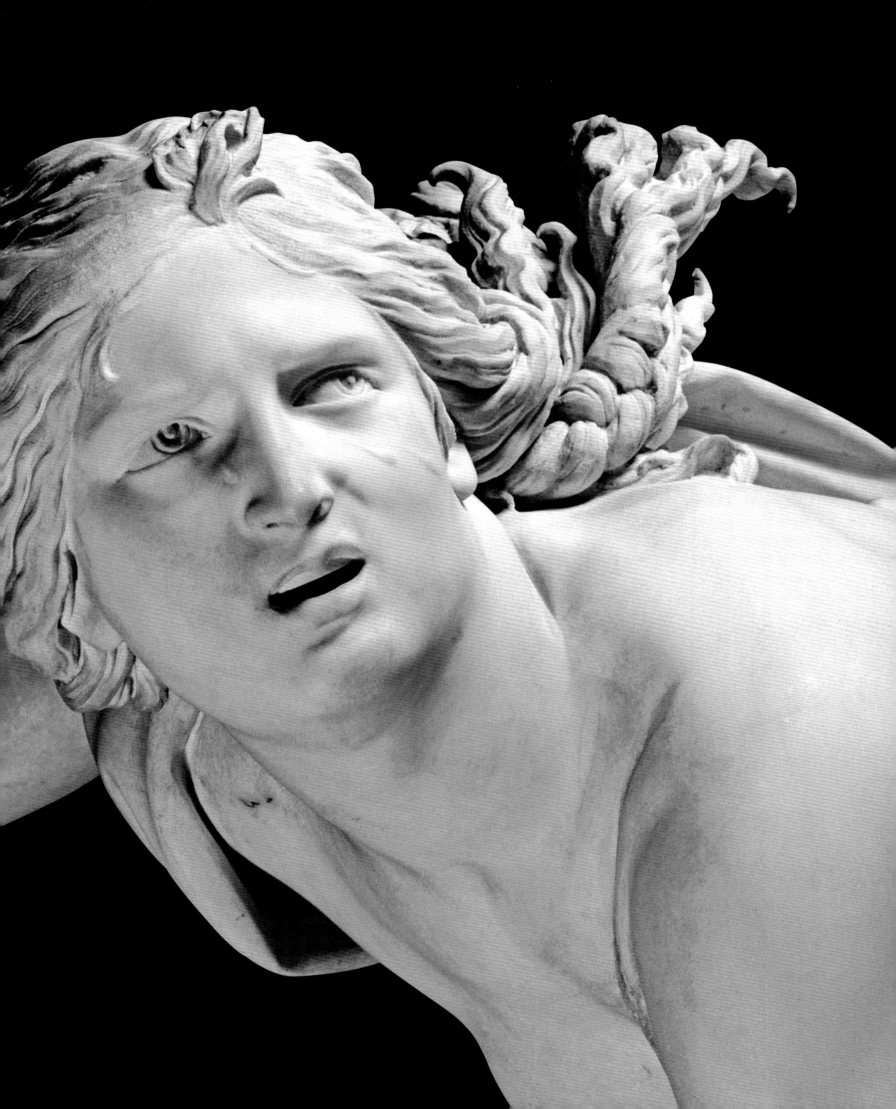

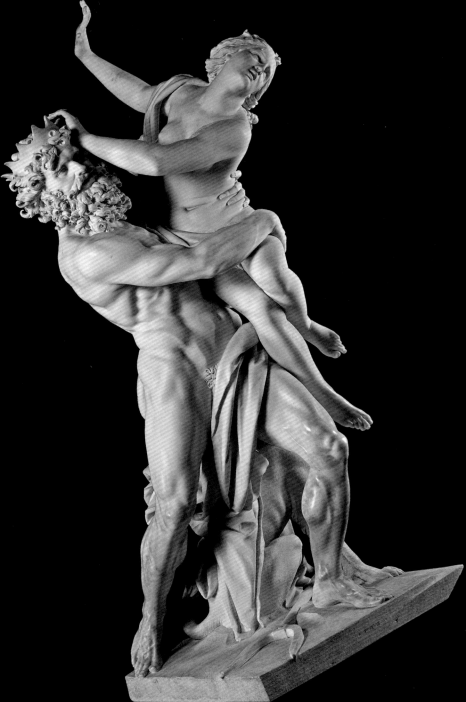

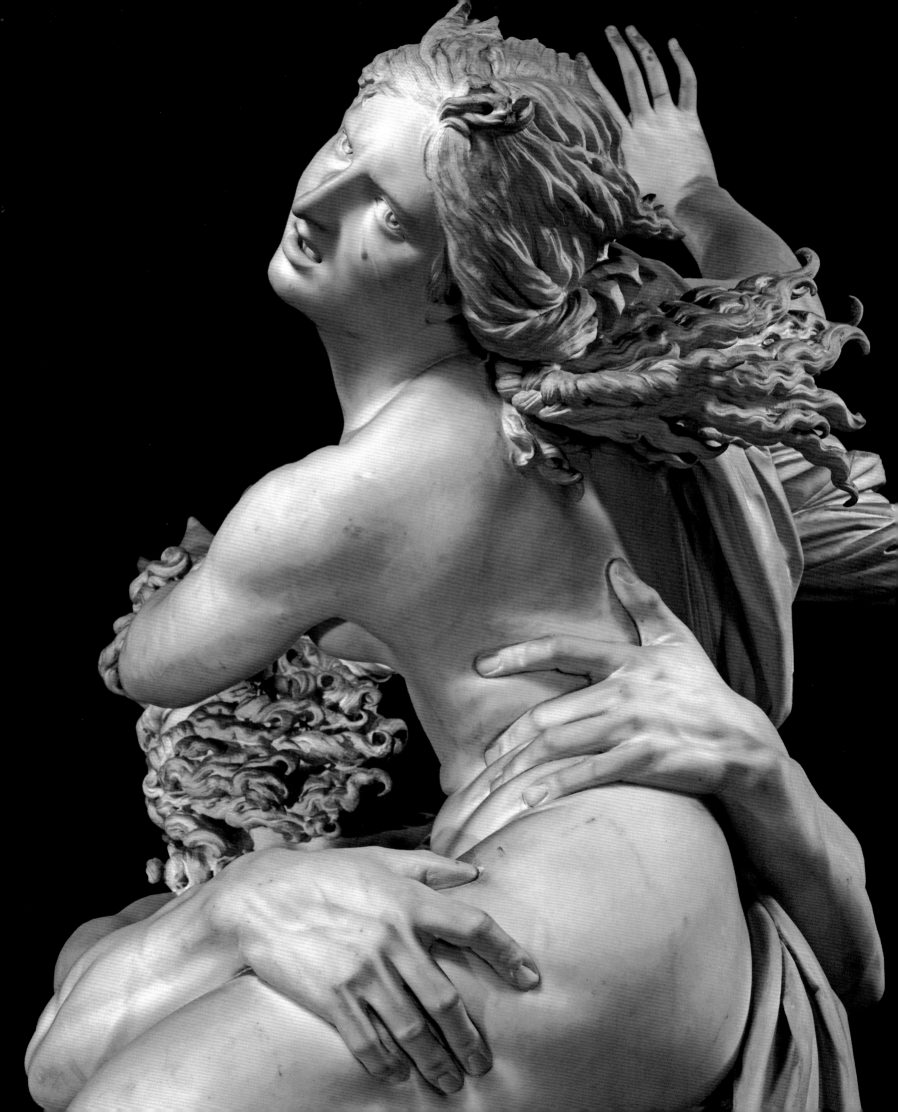

夜巡

倫勃朗・馬爾曼松・里因　繪於1640－1642年
國家博物館　阿姆斯特丹

《夜巡》，毫無疑問是荷蘭畫家倫勃朗・馬爾曼松・里因最著名的傑作之一，和他另外一幅舉世聞名的作品《尼古拉斯・杜比醫生的解剖課》齊名。如果說畫家年輕時候的作品《尼古拉斯・杜比醫生的解剖課》是他在阿姆斯特丹藝術界的首次亮相，那麼《夜巡》，這幅完成於1640到1642年間的作品就是畫家藝術生涯的分界線，它使得倫勃朗從最高峰跌入谷底，在其後的許多年裡因此受到了巨大的打擊。

倫勃朗是公認的光影大師，他總是能夠輕而易舉地洞悉作品中人物最深處的內心世界，並且巧妙地運用新穎的方式將其捕獲，而他最擅長的就是對光線和色彩的處理。倫勃朗透過完美的明暗對比法來製造畫面豐富的層次感，反映人物的內心活動。而大面積的底色則用濃厚卻不乏細膩的顏色來渲染。

《夜巡》表現的是一群阿姆斯特丹的民兵在行軍之前的巡邏活動。這種類似主題畫面的傳統布局在藝術家的手中被顛覆，取而代之的是一種更加生動的畫法。

畫面的中間是民兵隊長弗蘭斯・邦甯・柯克，他正在指揮代理長官威廉・凡・魯登布克集合將要參加夜巡的人員。周圍是混亂走動的民兵：大家都認出了左邊的領導人，一些人戴著頭盔，還有許多支持民兵，穿著講究的資產階級分子。

除此之外，還有一些顯而易見不該闖入畫面的人物，然而他們的到來給畫面製造了一種輕鬆的氛圍：一個腰間拴著公雞的金髮女孩，雞爪象徵著民兵，這是為了表現對民兵的敬意，一些亂竄的孩子，在前景中一隻吠叫的狗和一個擂響的大鼓。

這些都使得整幅畫作的內容更加具有生活的氣息，再加上光和影的配合，進一步增強了作品的表現力。畫作力求對真實精確的再現，對人物的刻畫栩栩如生。

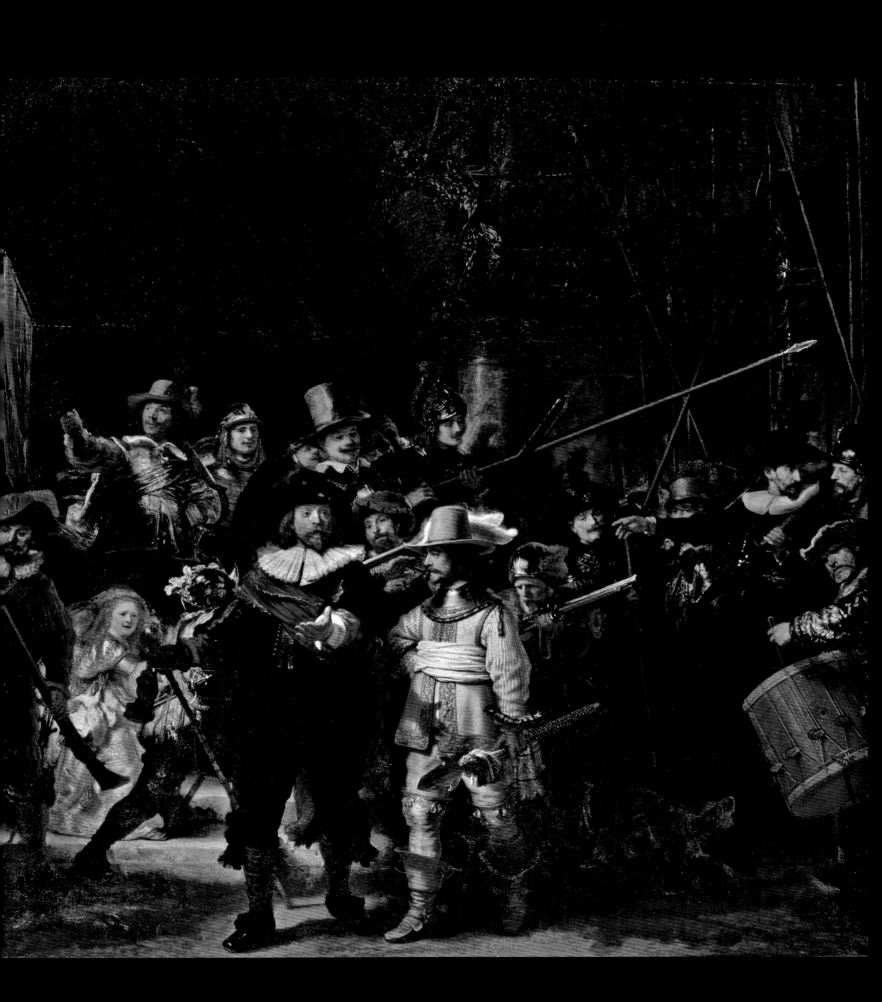

宮女

迪亞哥・維拉斯蓋茲　繪於1656年　普拉多博物館　馬德里

《宮女》是維拉斯蓋茲為西班牙國王，菲力浦四世家族所作，完成於1656年間。一開始被叫做《家族之畫》或者《菲力浦四世的家庭》，現在所用的名字是十九世紀提出的：宮女（menina）是一個源於葡萄牙語的辭彙，意思是「榮耀的侍女」。

實際上，畫面的中央描繪的是被宮女環繞著的小公主瑪格麗特；在其他出現的人中，有保持著作畫姿勢的維拉斯蓋茲的自畫像。畫面中，大家的目光集中在畫面以外的某個地方，這一點讓觀賞者有些迷惑不解。也許這種模糊不清的感覺正是維拉斯蓋茲所想要的，在這裡我們引用兩個可能的猜想。

我們可以這樣想：小公主瑪格麗特和宮女們是在一面鏡子的前方，而這面鏡子放在觀賞者的位置上，所有人的目光都轉向那裡，顯而易見地，正在作畫的畫家沒有正面相對，而是透過鏡子在觀察著這一幕。

這也有可能是為什麼畫家的自畫像出現在作品內掛在牆上的鏡子中的原因。

另一種猜想是，我們可以把注意力集中到背景中的一面鏡子上，在鏡子裡我們能夠發現安娜・瑪利亞・達烏斯特里亞王后和國王菲力浦四世的樣子；他們似乎正在看畫家作畫。畫家所表現出來的是這對王室夫婦，他們是以觀賞者的身分，坐在畫框以外的地方。

維拉斯蓋茲運用了簡潔而流暢的繪畫技巧來完成這幅作品；他依照現實大量地使用了相似的顏色或者純色來描繪環境和物件；迪亞哥・維拉斯蓋茲屬於歐洲自然主義風格，屬於這種風格的偉大的義大利代表人物是卡拉瓦喬，他們都能運用自己的方式重新安排光線、空間和色彩之間的關係，最直接地展現真實的場景。

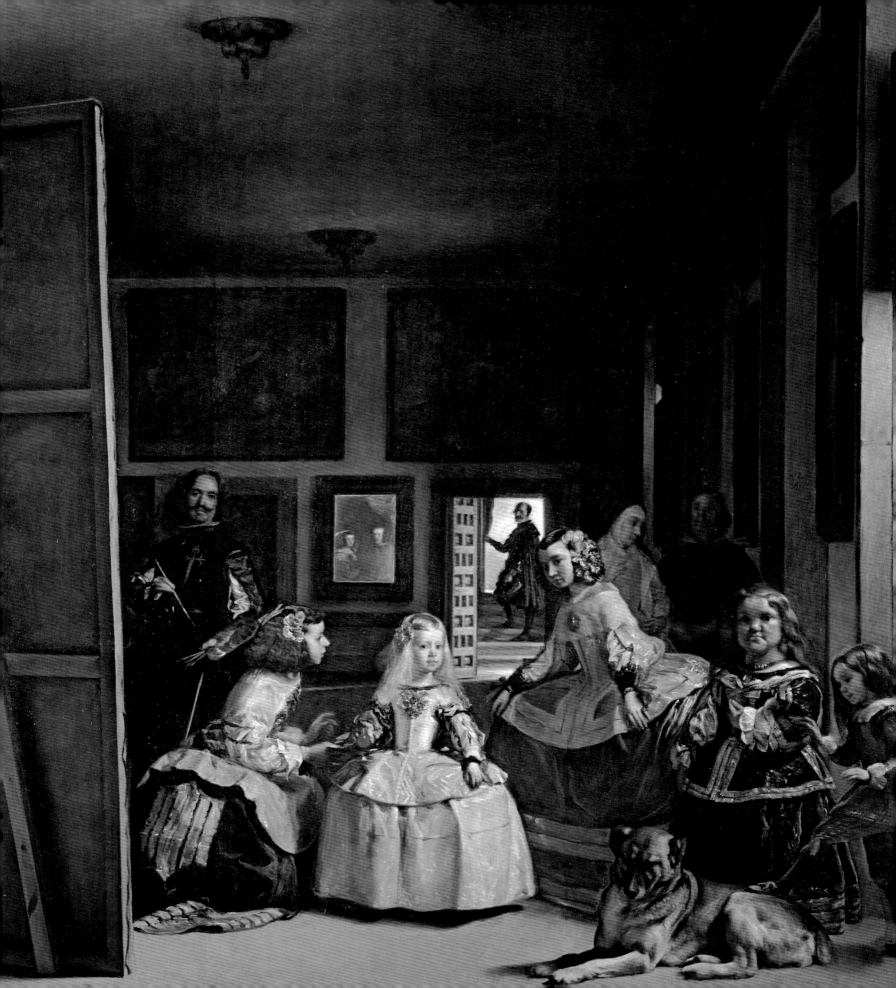

戴珍珠耳環的少女

楊·維米爾 繪於1665－1666年 莫瑞泰斯皇家美術館 海牙

楊·維米爾於1632年出生在荷蘭的代爾伏特，在他短暫的一生中，從未離開過自己的家鄉。楊·維米爾的父親是一名藝術商人，正是受到父親的影響，他從小就接觸過許多畫作。出於對繪畫的熱愛，維米爾開始了自己的創作生涯，但是很快就在色彩的運用上表現出了非凡的才能。

楊·維米爾初期的作品主要是以宗教和神話作為主題。50年代中期，畫家開始描繪一些以日常生活和室內空間為原型的小尺寸作品，而就在這段時間內，他卓越的表現能力顯現了出來；畫家懂得如何透過捕捉一些最深層和最富有詩意的方面將這種樸實的主題理想地展示出來。

他的繪畫技巧精準、優雅、細緻，受到15世紀弗蘭芒派畫風的影響。注意光線細微的變化和表現方式的多樣性，探究現實的真實感和質感。

他憑藉著同樣的方式來刻畫人物，常常以樸素的擠奶婦女或者家庭婦女做為對象，他能夠在這些平凡小人物的動作和眼神裡捕捉到情感，賦予他們表現力極強的靈魂，把日常生活詩意化。

在這幅畫中，可以看到這個戴珍珠耳環的女孩非常漂亮的容貌，然而對這幅畫的解讀則多種多樣。被描繪的對象是一個年輕女子，很有可能是一個女僕，在維米爾的筆下，女孩四分之三的臉龐微微傾向右側；她身著一件泛著光的黃色衣服，戴著一對落在肩膀上的黃色大耳環。

毫無疑問，畫作的主要元素就是這個有著一張漂亮臉蛋的年輕女子：潔白無瑕柔嫩的肌膚，會說話的大眼睛，朱唇微啟，看起來相當的真實，透露出一種神聖的感覺。光線照亮了精緻的面孔和少女左耳上的珍珠耳環。

背景是一片陰影，透過這樣的方式使得觀賞者將焦點聚集在年輕女孩的身上，感受她的靈魂所在。

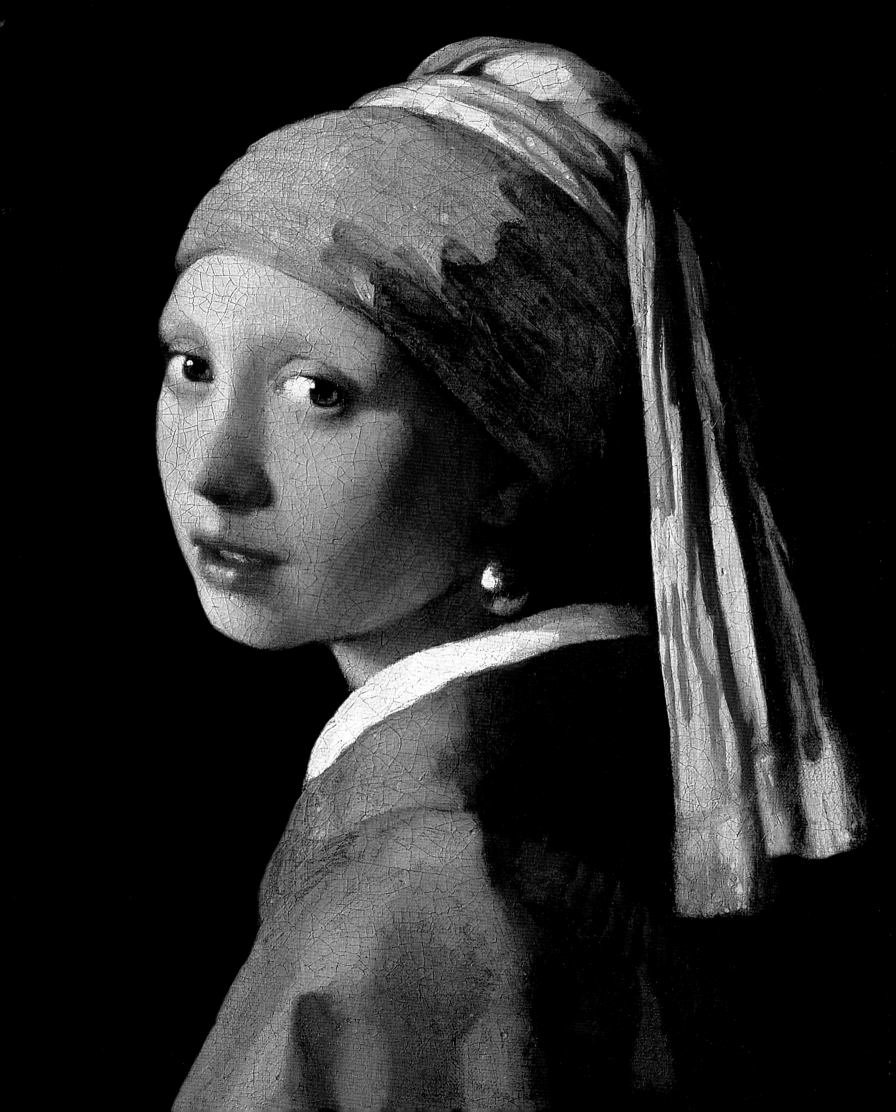

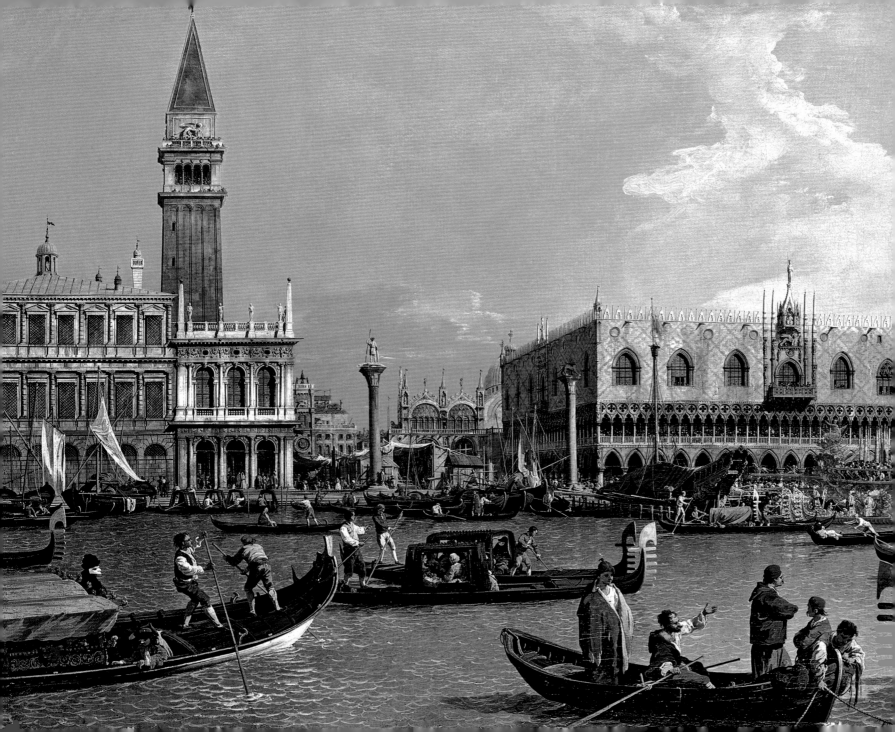

基督升天節的**威尼斯景象**

卡納萊托　繪於1740年　溫莎皇家收藏　倫敦

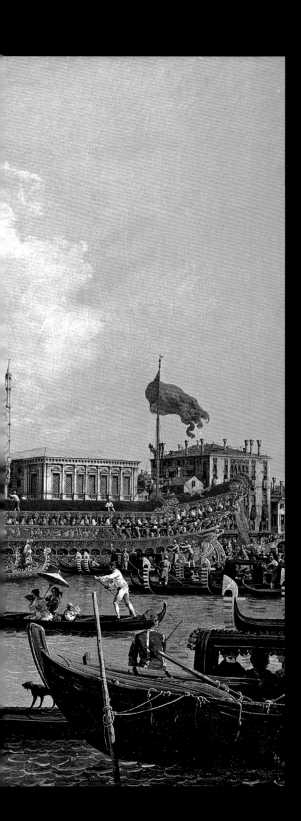

無可爭議卡納萊托是18世紀的代表人物之一，尤以準確描繪威尼斯的風光而出名。他的作品在當時大受追捧，主要是以所看見的事物為作畫對象：然而他所畫的不僅僅只是簡單的風景而已，而應該說是對自然和建築元素的「綜合類型的描繪」，這就要求畫家具備卓越的整體布局能力。

出生在威尼斯，卡納萊托留下了許多有關這座古老水城的見證；他的作品特別受到遊人的喜愛，大家都高興的把卡納萊托的畫當作來威尼斯的紀念帶回祖國。

在這幅完成於1740年的作品中，展現了威尼斯最重要的節日之一的情景：每年的基督升天日，威尼斯城都會慶祝自己和大海的「婚禮」。

這個浪潮讓我們想起了1000年威尼斯共和國執政官的離開，不惜一切代價占領了這座城市，從而開啟了亞得里亞海上的威尼斯帝國。這份回憶彷彿預見了執政官站在用金色和紅色裝飾的十分奢華的國家戰船布欽多羅號的甲板上，在和聖馬可廣場吻別後就奔赴里多；這兒，執政官在威尼斯潟湖的水中放了一枚戒指，象徵著威尼斯和大海的聯姻和城市與海的一切聯繫。

在這艘富麗堂皇的戰船周圍，環繞著許多威尼斯貴族裝飾華美的貢朵拉，他們剛從慶祝典禮上回來。畫家卓越的佈局能力體現在背景宏偉的廣場上；儀式的幕布在畫面的右邊，穿過總督府隱約可見聖馬可大教堂，畫面的左邊是國家圖書館，在它的身後豎立著教堂的鐘樓。這種彷彿鏡子一般對現實的呈現著實令人歎為觀止，畫家真實客觀得幾乎像是使用了相機一樣在畫布上重現了這一場景：這幅作品就和照片一般逼真。

愛神丘比特和普塞克

安東尼奧·卡諾瓦　雕刻於1973年　羅浮宮　巴黎

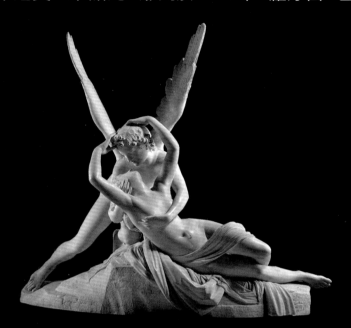

《愛神丘比特和普賽克》是安東尼奧·卡諾瓦一幅富有生命力的早期作品，在經過長達五年的準備工作後才得以動工，並於1793年公諸於世。

這尊雕塑動工之初，卡諾瓦採用了「試驗」的方式，即首先在紙上畫出雕塑的草圖，然後依照一系列的草稿，用白土塑造出兩個主要人物的小尺寸模型。從這些草圖上，我們能看到的不僅僅是卡諾瓦高超的技巧，它們還見證了藝術家賦予主題激情和生命力的卓越才能，憑藉著自身的智慧來使手下的愛神丘比特和賽普克趨於完美。

在石膏模型完成後，卡諾瓦開始進行第一次對大理石的粗鑿，之後，他帶著一顆追求完美的心再次對雕塑進行了修改，達到了一種極其細膩清晰近乎透明的效果。雖然在最終作品的視覺效果上，並沒有保留白土模型自然逼真和生動的感覺，然而給予了一種感性和情感上的感動力。

作品的主題是卡諾瓦受到阿普列尤斯的《變形記》的啟發而想到的，但是經過藝術家的進一步改造，再次將其昇華，成為了愛的象徵。作品中的兩個主要人物，愛神丘比特和普塞克在克服了使他們分離的各種不幸後，終於再次走到了一起，緊緊地抱住對方，要知道這個擁抱，他們已經期待了太久太久。

讓我們想像一下吧：愛神丘比特帶著潔白的翅膀來到女人的身後，他的手臂小心地環繞住女人的頭部和乳房；普塞克向上伸出雙臂，迎向愛神，兩者的動作相互配合。整個場景以錐形呈現出放射形狀，用愛神丘比特平滑光亮並且完全張開的翅膀來達到平衡；這種方式使得畫面表現出了一種完美的平衡感。

卡諾瓦遵循了標準新古典主義，將人物的姿勢表現的格外優雅、完美、和諧，同時也表達了人物內心熾熱的愛戀，大理石的每一寸都浸透著生命的氣息。卡諾瓦的這種能力，使得他成為了一個出眾的雕塑家：他懂得如何在賦予人物靈魂的同時達到完美和理想美麗的極致。

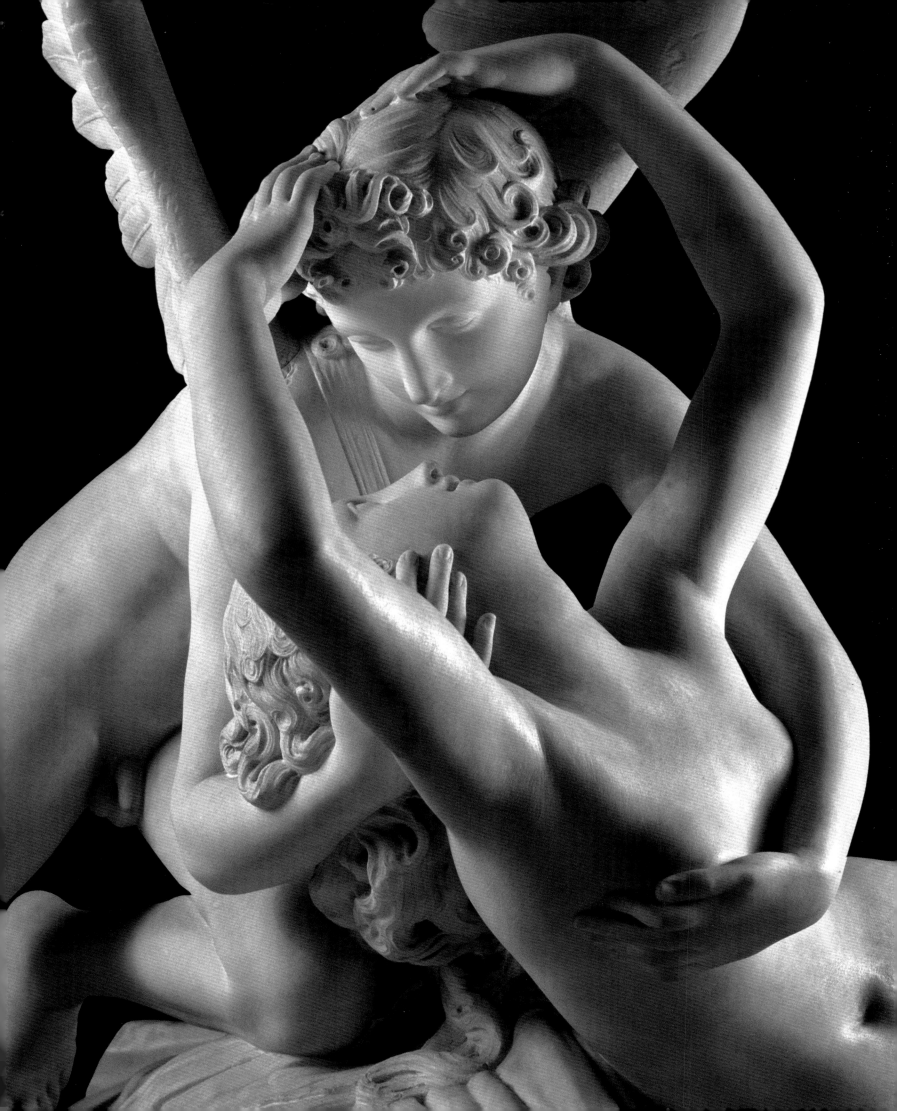

拿破崙一世及**皇后加冕典禮**

雅克·路易·大衛　繪於1806－1807年　羅浮宮　巴黎

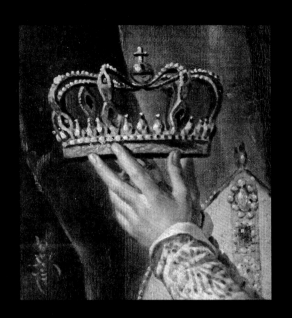

在義大利戰爭的若干年間，拿破崙贏得了法國部隊的尊重和忠誠，在1799年，他重新登上了法國的政治舞臺並自封為法國第一執政官。五年後，即1804年12月2日，拿破崙在巴黎聖母院加冕，成為法國國王。

拿破崙有著極強的感染力，他在整個帝國內宣傳自己的形象。在拿破崙的周圍聚集著一大幫繪畫技能高超的畫師，用畫筆留下了他在戰場上英勇的身姿和榮耀的每一刻，作為他光輝歷程的重要證明。

在這些畫師中間，雅克·路易·大衛占有重要的地位，他是革命政府的御用畫師，深得拿破崙的器重，因此和拿破崙有著密切的聯繫。拿破崙稱帝後對他委以重任，要求他在一塊巨大的畫布上創作1804年加冕儀式的情景，此外，雅克·路易·大衛也是當時儀式的見證人之一。

這是一幅慶祝氛圍相當濃厚的畫作：雅克·路易·大衛憑著自己的才能描繪出了拱頂的每一處細節，當天參與儀式的每一個人的著裝和思想活動。

在寬敞的大教堂中殿內，站滿了觀禮人，拿破崙拿起兩個皇冠中的一個戴在頭上，又靠近在他面前彎著腰畢恭畢敬的妻子－約瑟芬皇后，為她戴上另一個皇冠。他們兩個人都穿著白色的衣服，寬大的披風上有紅色的絨毛綴以金色的刺繡，擺出一副優雅驕傲的姿態。毫無疑問，這是法國歷史中極其重要的一刻，大衛描繪的場景栩栩如生，構圖宏大，氣勢磅礡，可謂構思巧妙。

場景的細節部分被畫家描繪得相當精準：教皇和一些天主教堂的修士穿著奢華的錦緞，衛兵和所有的法國王公貴族、主教、將軍、各國大使以及前來祝賀的外國國王、王后等，都簇擁在拿破崙和約瑟芬的身旁。畫作背景的中央位置，是三個法國最出名的長官；而且可以看見畫師自己，他手裡拿著記事本，記錄著儀式上盛大的每一刻，並且忠實地把一切都反應在自己的傑作中。

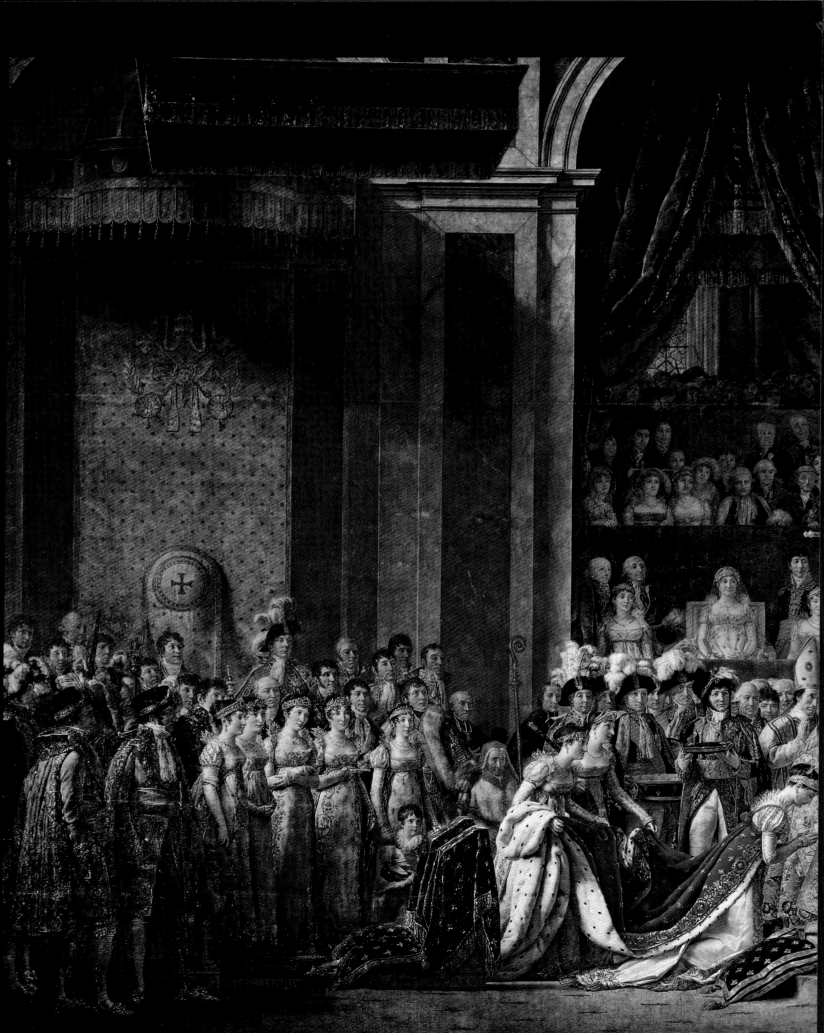

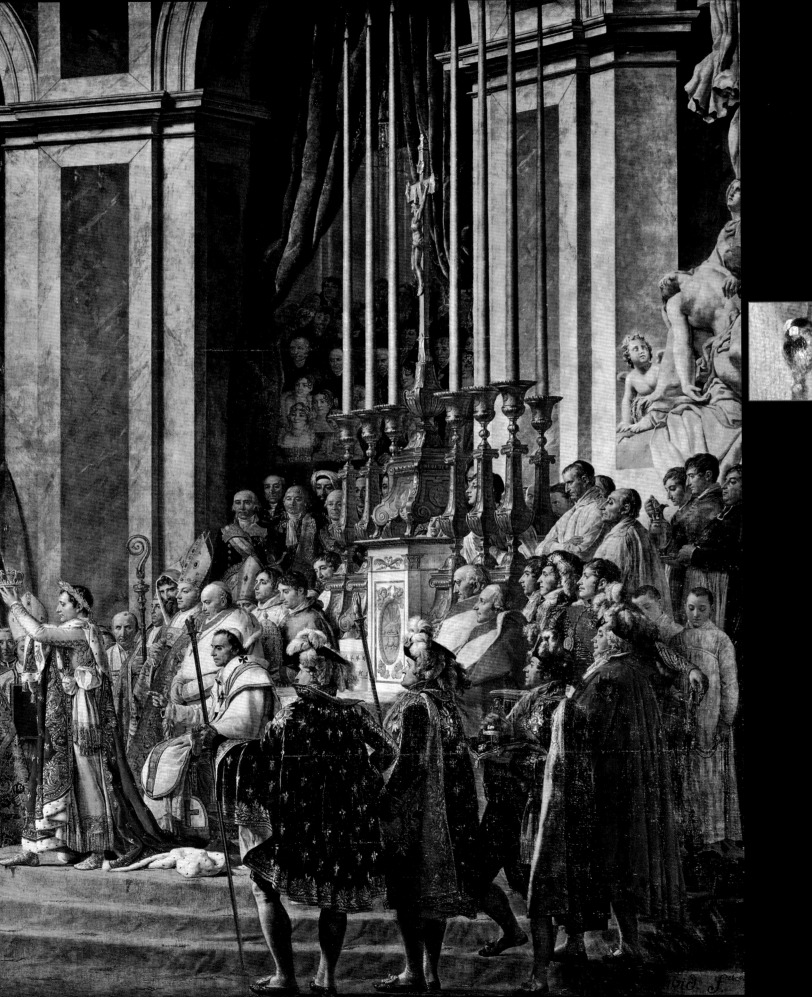

1808年5月3日夜
槍擊起義者事件

法蘭西斯科‧戈雅　繪於1814年　普拉多博物館　馬德里

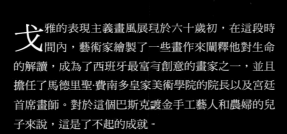

戈雅的表現主義畫風展現於六十歲初，在這段時間內，藝術家繪製了一些畫作來闡釋他對生命的解讀，成為了西班牙最富有創意的畫家之一，並且擔任了馬德里聖‧費南多皇家美術學院的院長以及宮廷首席畫師。對於這個巴斯克鍍金手工藝人和農婦的兒子來說，這是了不起的成就。

戈雅的藝術天賦直到青少年時期才被發掘出來，那時他特別迷戀17世紀大師的畫作，比如迪亞哥‧維拉斯蓋茲和彼得‧保羅‧魯本斯，還有喬瓦尼‧巴蒂斯塔‧提艾波羅、提香、維刀利奧和安東‧拉斐爾‧門斯。他的天賦在一次前往義大利的旅行途中顯露出來，在與西班牙學院藝術家們的接觸中，受益匪淺，並將他領到了馬德里宮廷的門前。

戈雅對現實產生了濃厚的興趣並從中獲得作畫的靈感，尋求畫作的主題；他富有創造力，在運用紛繁複雜的繪畫技巧上有著一種與生俱來的能力，他的畫風大膽而且十分新穎。戈雅曾一度專注於對宗教和上流社會的表現。在1792年間，一場原因不明的嚴重疾病奪走了他的聽覺。之後，畫家就投身於對意識的解析，在他的作品中表現內心的局促不安和對社會改變的焦慮。當時社會上湧現出了大量的暴力事件，繪畫

技巧也受到這種突如其來的改變影響：筆觸變得更加大膽、激動，色彩更加陰暗，明暗度對比也更加濃重。

《1808年5月3日夜槍擊起義者事件》就是藝術家在這一時期的作品；繪於1014年，描繪了幾年前，在法國入侵期間，在馬德里發生的一起暴力事件的片段。反抗穆拉特將軍部隊的愛國志士們被逮捕並且被判處在普林西比山附近執行死刑。行刑當日，戈雅也來到了現場，這一個情景讓他感到慌亂恐懼，他拒絕面對戰爭。

畫家就是要在畫布上表現這樣的情感，畫面中央穿著白色襯衣的人完美地體現了這一點。我們可以從愛國志士的臉上讀出他們將面臨死亡、屠殺的大無畏精神，他們舉起手臂朝向天空，坦然的接受命運的安排，好像和置身於暴力、戰亂中的痛苦比起來，死亡反而是一種解脫。在他的面前，是拿著槍的法國士兵：這是一群沒有臉孔沒有人性的怪物。

人性的殘忍，醜陋的面孔在戈雅的畫作中表現得淋漓盡致，特別是將無可奈何的情感通過明暗對比法得到了彰顯，更進一步準確地體現了作品的主題。

自由領導人民

歐仁・德拉克洛瓦　繪於1830年　羅浮宮　巴黎

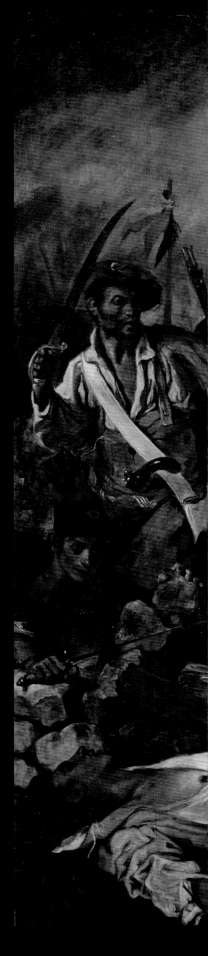

《自由領導人民》是公認的共和國自由宣言，是一幅有著深厚歷史政治意義和象徵意義的畫作。該畫是受到法國大革命中極其重要的一個事件，即1830年反對卡羅十世政權的七月人民起義事件的啟發所作。德拉克洛瓦，共和國的堅定擁護者，「國家衛隊」的成員。他並沒有直接積極參與到這場犧牲了許多巴黎人的起義中來，但是目睹了對抗的經過，這一悲壯激烈的景象，感到義憤填膺，決心為之畫一幅畫作為永久的紀念。再加上畫家對人民事業的支持，對眾多生命的逝去，希望為祖國效力——這些原因一起促使他僅僅在兩個月多一點的時間內就完成了這幅現代藝術的「傑作」。

作品毫不留情的揭露了戰爭的醜陋：前景中，面目全非的青黑的屍體倒在戰鬥的血泊裡，慘不忍睹地一個仰臥在另一個身上。

在這些沒有面孔的屍體，光榮就義的人之間，毅然挺立著一個健康、有力、堅決、美麗而樸素的女人，她緊握著三色旗，手臂高高舉起伸向天空，正在向前挺進。這是畫作中最迷人的身影之一：她是起義參加者的真實寫照，一個真正的有血有肉的女人，實實在在地被作者描繪了出來，與此同時，她變成了自由女神的象徵。

在她的周圍，人們勇敢地向前進，參與到起義中來，背景是被炮火激起的漫天灰塵：人民的捍衛者，工人，資本家，士兵紛紛變成了保衛國家未來的戰士。法蘭西的理想也激發了畫家，他穿著優雅，手中拿著手槍，和人們一起承擔著這份理想。

整幅作品籠罩在一種戲劇化的氛圍中，放大了投在整個場景上的光影。從色彩的角度來看，暗沉的灰黑色調和年輕女子衣服的明豔以及光芒四射的三色旗形成了鮮明的對比。強烈的光影所形成的戲劇性效果，與豐富而熾烈的色彩和充滿著動力的構圖形成了一種強烈、緊張、激昂的氣氛，使得這幅畫具有生動活躍的激動人心的力量。整幅畫氣勢磅礴，結構緊湊，用筆奔放，充分展現了浪漫派繪畫的風格特點，具有強烈的感染力。

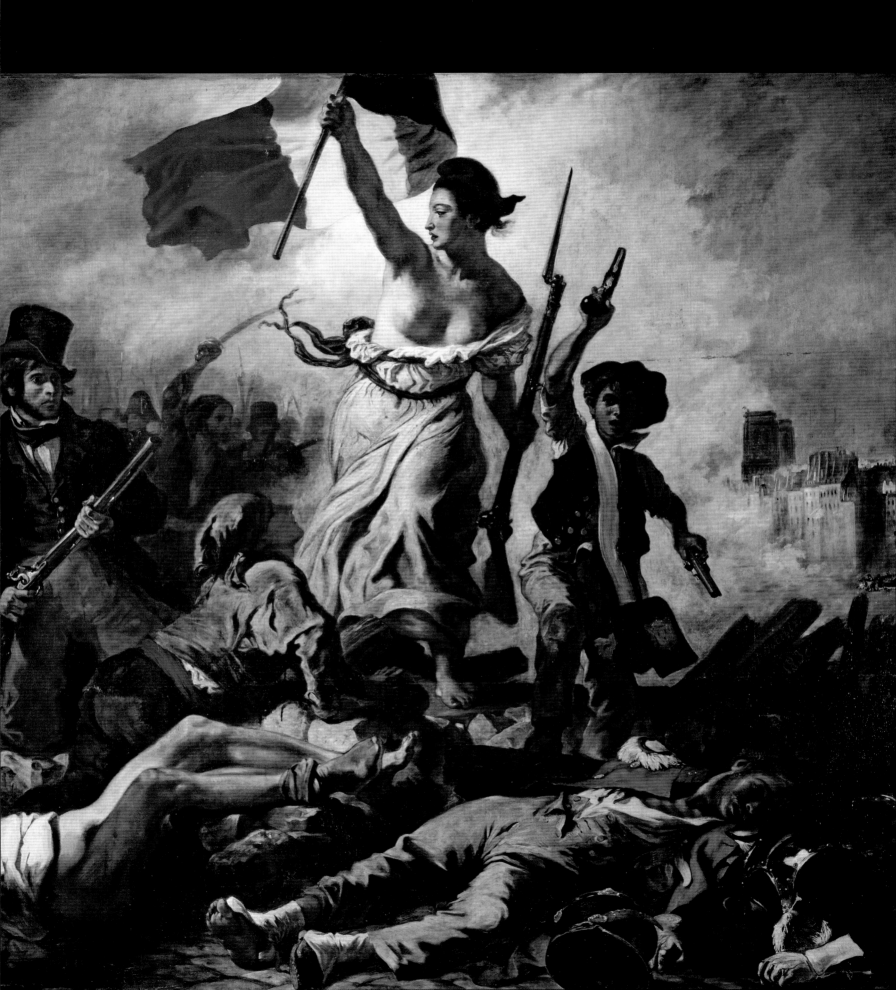

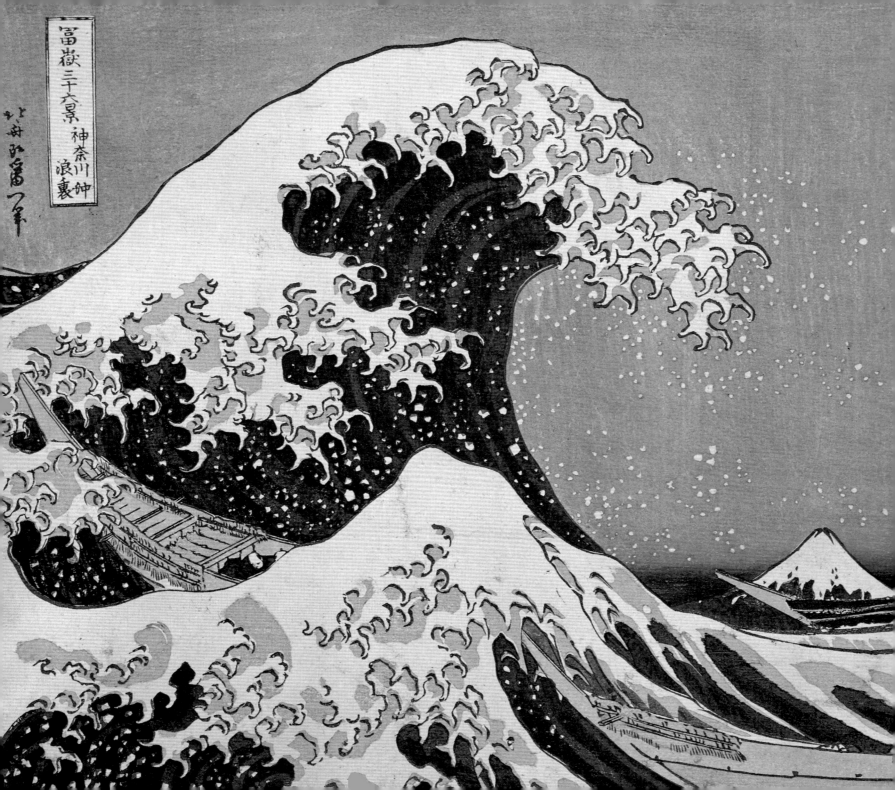

神奈川海浪

葛飾北齋　繪於1830－1840年　私人收藏

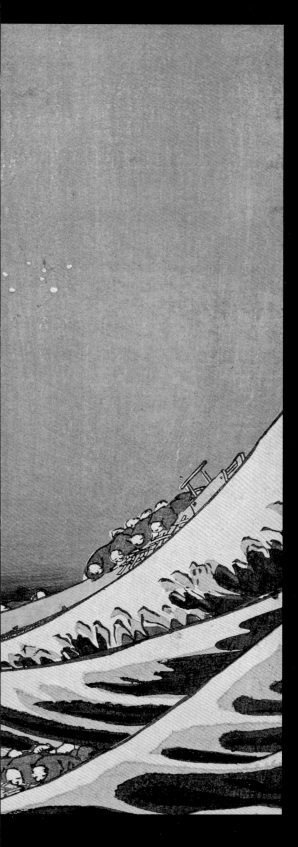

作為一個藝術家，葛飾北齋不僅僅在日本得到賞識，名氣旺盛，在西方世界中，他也是首屈一指的人物，他是藝術價值極高的《富岳三十六景》（作於1830年）的作者，所展示的《神奈川海浪》也是取自該系列。

葛飾北齋被認為是日本最偉大的風景畫家之一，日本寶曆10年（1760年），北齋出生在江戶（現東京墨田區）的一間普通民房裡；他的一生都在繪畫中度過，但是直到六十多歲，他仍然對自己感到不滿意。在那時，他最偉大的作品還未誕生。1830年左右，他計畫在木頭上雕刻一組以富士山作為主題的風景圖，這些風景圖展示了從不同的角度觀察到的富士山四季景色。

《神奈川海浪》就是吸引葛飾北齋的一個主題，並於1790年第一次出現在他的作品中。在屬於《富岳三十六景》系列的這幅版畫上，他以富士山作為背景，一座錐形的小火山和前景中風暴下巨大的神奈川海浪形成了鮮明的對比；北齋畫作敏銳的表現力並不缺失對人的描繪，渺小的人類與莊嚴的大自然做著鬥爭。

《富岳三十六景》的名聲大噪也得益於北齋精湛的複印畫繪畫技巧，這些技巧畫家在19世紀初的時候有所精進，他對東西方美學融會貫通，並加以創新。畫作中所表現的透視畫法的魔力和西方典型明暗對比法的效果使他克服了傳統日本畫平面的特點。獨特的視角和不對稱的頻繁運用給予畫作新鮮感，直到今天，在現代人眼中看來仍然充滿魅力，即使是在透視畫法的發源地——西方國家也一樣。

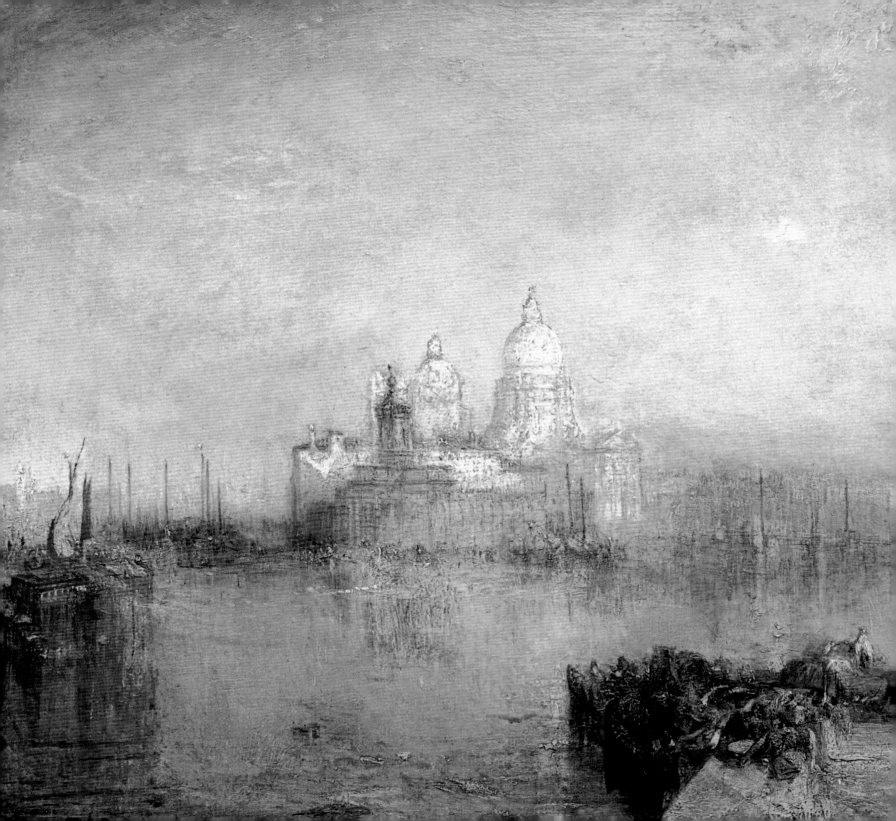

威尼斯風景

威廉·透納　繪於1843年　國家藝術畫廊　華盛頓

威廉·透納是一個兼收並蓄、卓越的水彩畫家，他對風景中的自然景色光線十分著迷，並將其運用到自己的作品中，所以，對風景的描繪，對自然光線和色彩的捕捉成了透納畫作的主題。透納比較欣賞的畫家是古典風格的法國畫家尼古拉·普桑和克羅德·洛林，他有所選擇地吸收了兩位大師的優點並加以創新，在對光線和色彩的處理上取得了新的成就。

在透納自1819年到1840年居住在義大利境內的三年間，他有機會接觸義大利偉大畫家的作品，並且對此非常著迷。尤其是對16世紀威尼托的畫作及色調，還有像提香和丁托列托這樣的藝術家青睞有加。從這次受益匪淺的經歷中，透納汲取了一種新的光線和色彩的運用新概念，營造出了豐富的層次感，改變了風景畫家筆下的古典布局。在1840年的旅行後，畫家將這種新的技巧運用到數不盡的描繪威尼斯風景的畫作中。透納事先選擇的作畫物件都是些耳熟能詳的地方和威尼斯家喻戶曉的地點，比如威尼斯的小廣場和聖喬治大教堂，此外，還有一些最隱蔽的小地方，我們偉大的畫家總是能夠發現這樣的地方並且快速地記錄在卡片上。依照藝術家記錄的威尼斯草圖，畫家稍後總是能夠激情洋溢地用油彩在畫布上重現出來。

《威尼斯風景》就是這些美妙絕倫的畫作中的一幅。在著名的威尼斯畫作中，畫家採用了明麗燦爛的光線和柔美的顏色；畫家想表現的不是城市傳統的景色，而是他自己所欣賞的烙印在回憶中的景色。

這片景色充滿了深刻的含義，可以看作是畫家內心世界的表露，也可以看做是他創造力和優秀的視覺感知力的證明。正是因為這些，透納成為了歐洲藝術界無可爭議的代表人物，成為了浪漫主義文化的代表人物，對16世紀末的歐洲藝術家有著巨大的影響。

吻

法蘭西斯科·海耶茲　繪於1859年　布雷拉美術館　米蘭

海耶茲在描繪真實場景方面的卓越才能，在畫作內對主人公所穿的泛著光亮，精美絕倫的絲質衣服的處理上表現得淋漓盡致。法蘭西斯科·海耶茲——這個幾乎在米蘭度過了整整一生，十分擅長表現光影魅力的畫家，同時也是威尼斯學院最受人尊敬的繼承人。

1859年，正值文藝復興的全盛時期，畫家創作了這幅的作品，畫作全新的題材顯而易見區別於時下，由內傳達著強烈的政治和愛國思想。

義大利的浪漫主義時期事實上也是嚴重受到文藝復興的意識形態影響的時期，和從外國人手中解放義大利，爭取自由，統一國土的時刻。在這樣的大背景下，海耶茲畫作中所表現的摟抱在一起的一對年輕人其實是在給對方一個告別之吻。男子將為了祖國奔赴前線：他已經準備好加入戰鬥的隊伍，而女子則待在家中等著他歸來。他們的衣服上都有白、紅、綠和天藍色，這些顏色都具有深層的象徵意義：這正是兩個盟國——義大利和法國國旗的顏色。而由加富爾促成的兩國結盟關係為義大利的獨立創造了條件。

在這種文化的頂峰時期，人們開始重新審視得到了人們的認同和讚賞的歷史階段——中世紀，此外，這也正是第一次形成國家的時期；人們的服飾和次景中的建築都具有復古或者說幾乎就是古時的風格。

考慮到由畫作衍生出來的多種別有深意的元素，我們可以看到，就像它所展示的那樣，這個《吻》不僅僅是男人給予女人的愛之吻，更代表著兩個盟國之間的政治結盟關係。

海耶茲用一種屬於現代的愛意表達方式——接吻來表現這一內在意義：超前於某些創新的電影攝影技巧，兩個人的臉都被遮蓋了起來，透過這樣的方式，使得觀賞者把全部的注意力集中在雙方嘴唇的碰觸上。

畫家試圖透過畫布上漸漸變暗的陰影的運用來營造一種憂慮神祕的氛圍；值得注意的是，我們可以發現在畫作左側空洞的陰影下，有一個人的輪廓，他正靠近或者遠離這對情人；而這個人畫家並沒有給與明確的交待，他想給觀賞者留下想像的空間，帶著好奇心來解讀他的作品。

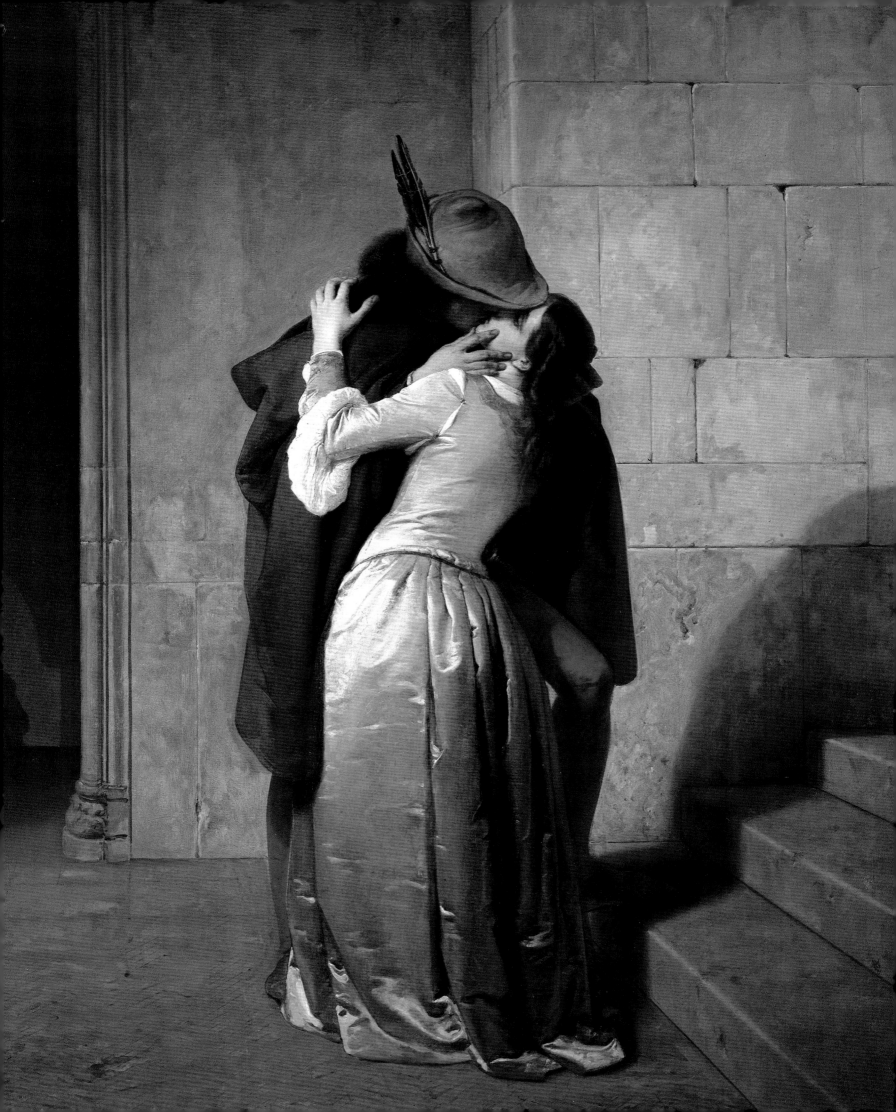

草地上的午餐

愛德華·馬奈　繪於1863年　奧塞博物館　巴黎

該作品作於1863年，以「浴」為題展示在巴黎的「落選者沙龍」內，該沙龍展示了同年官方拒絕展示的畫作。儘管之前像拉斐爾和提香這樣的大師也畫過此類的主題，畫作一面世還是立刻引起了軒然大波，惹來了眾怒。

對畫作感到憤慨的原因主要源於對裸體的展現，當然，裸體在畫作的表現上並不是什麼新鮮的元素，但是在這幅畫中，裸體沒有被置於有關神話或者文學的背景下，取而代之的是當代活生生的現實環境。

馬奈描繪了一個現代生活的場景：前景中的一塊林中空地上，兩個男人在一個裸體女人旁邊交談著，而在後景的湖池邊，畫了一個只穿襯衣的女人，俯身站在水裡。創作結構並不像我們看到的那樣簡單和直接；這兩個男人給人們的印象就是一對正在談話的人，而事實上，他們的目光並沒有交匯而是注意著裸體女人，而這個裸體女人則望向遠處，朝著畫的外部，與觀賞者的目光相遇。

儘管這個主題置於室外，然而卻並不是在戶外完成的；光線和色彩的安排證明了光線是人為的，這幅畫是畫家在工作室裡所作。

因為這個原因，我們不能武斷地猜想這幅畫是怎麼畫出來的，這幅畫和先前的印象派主義畫家有些相似，但仍然屬於時下的現實主義畫派，是一種創新：繪畫技巧的創新向學院派的挑戰。

畫家採用的風格：圖案僅僅由色彩組成，畫法上對傳統繪畫進行大膽的革新，擺脫了傳統繪畫中精細的筆觸和大量的棕褐色調，代之以鮮豔明亮、對比強烈、近乎平塗的概括的色塊，畫面具有立體感。

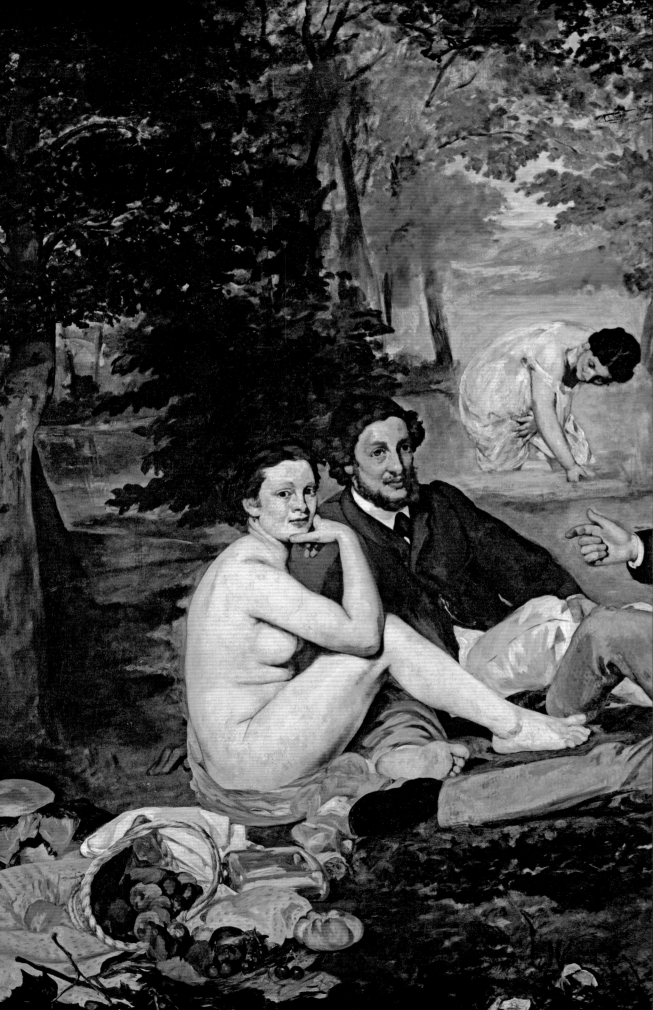

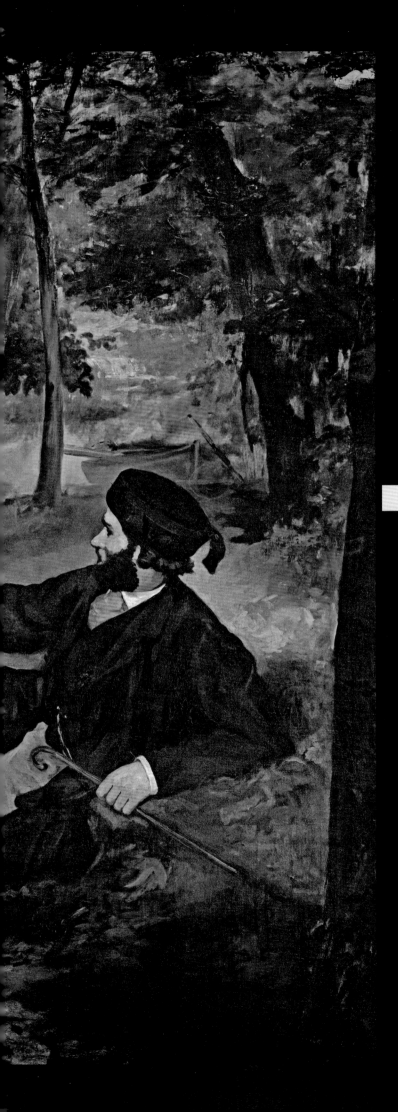

草地上的午餐

苦艾酒

愛德格·德加　繪於1875－1876年　奧塞博物館　巴黎

　　印象派畫家屬於現代畫家，和傳統主題和學院派主題相反，印象派畫作的主題和城市生活息息相關；這類畫家熱衷於擷取生活情景、室內裝飾和風俗習慣作為作品物件。這幅繪於1876年的畫作中，畫家似乎在譴責社會，他選取了當時社會一個相當普遍的問題，即人們對苦艾酒的青睞。德加描繪了一家巴黎咖啡館的內部環境，我們可以發現在咖啡館內坐著兩個人，儘管他們挨得很近但是彷彿都沒有意識到另一個人的存在；畫家捕捉的就是這兩個人的孤獨感。

　　在畫中這個喝苦艾酒的女士面前，我們可以看見一只滿裝著一種泛綠飲品的玻璃杯，杯中的就是在十九世紀十分流行的苦艾酒；人物的目光呆滯、空洞，各自盯著空無一物的前方，讓我們感受到一種焦躁的沉默。為了加強這種孤獨感，德加在左邊畫了一

張空空大桌子，桌子上放著一個酒瓶──也是空的。人物物件所透露出的情感色調和整幅畫作的色調相吻合，而這種空曠感和人物的失落相映成趣。

　　暗淡憂鬱的色調定下了作品中不同元素的基調，忽略了周圍的細節，生動而簡練地刻畫了兩個人的精神狀態，畫面筆觸粗獷闊大，突出了照明光線的作用。

　　整幅作品採用了畫家不常使用的透視畫法，這種畫法受到了新型照片和日本版畫畫面的較大影響，這兩種畫面在十九世紀的中期開始流行起來，它和西方傳統畫法有所不同。在分散的布局中，所描繪的對象給畫布留下了大片的空白和前景中桌子清晰的棱角給觀賞者營造了一種錯覺，彷彿自己也坐在那個咖啡館中。

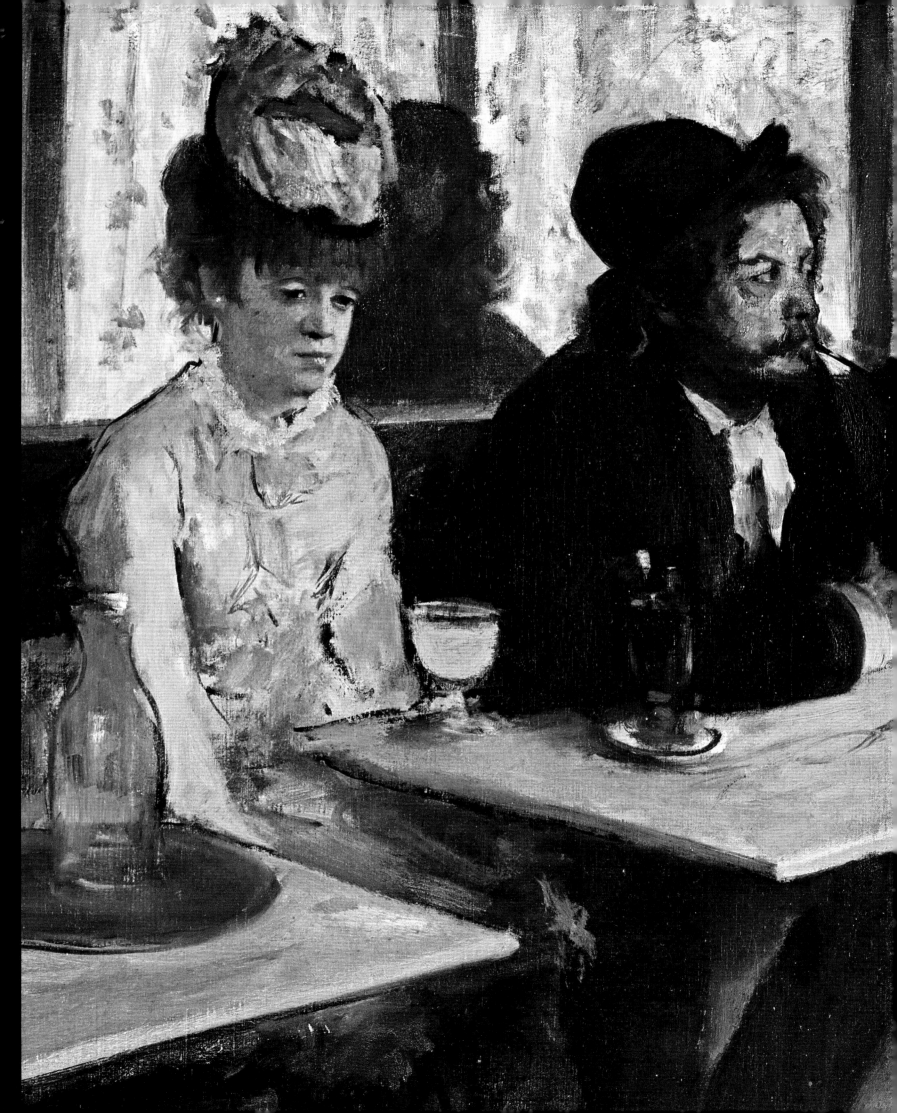

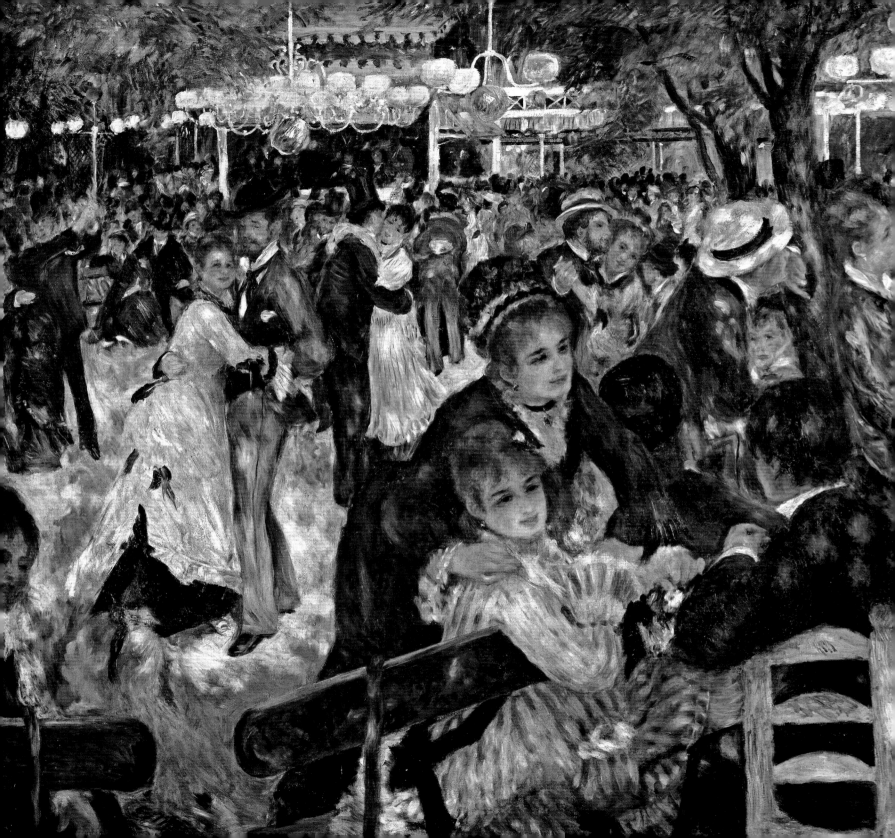

煎餅磨坊的舞會

皮埃爾·奧古斯特·雷諾瓦　繪於1876年　奧塞博物館　巴黎

皮埃爾·奧古斯特·雷諾瓦於1876年完成這幅作品，在次年的印象派畫家第三次畫展上展出。第一屆印象派畫展於1874年在攝影家納達在巴黎的工作室中舉辦，當時展出了165幅「個體」藝術家的作品，參展的畫家包括莫內、愛德格·德加、卡米耶·畢沙羅和雷諾瓦本人。

這群著名的藝術家，雖然藝術風格各異，文化鑒賞不同，但他們都認為有必要促進一種新畫法：畫家出於對現實的仔細分析，在畫布上重現真實，然而不是基於他們所認識到的，而是根據自己所看見的，描繪出現實給予畫家的片刻印象。

藝術家描繪了事先已經選擇好的物件，或者是一片露天風景或者是一個在戶外的小市民，隨著時間的推移捕捉光線的感染力和顏色的多變性，用優美而粗放自如的筆觸在畫布上重現這一切。

由此，畫作在畫家眼裏看來變成了現實的瞬間，他們從不同的角度，用新鮮的方式，直接重塑真實的日常情景。

《煎餅磨坊的舞會》就是這樣的一幅作品，它描繪了在巴黎一個時尚的花園中一個節日的下午：氣氛熱烈而喜慶。前景中，可以看到雷諾瓦幾個來當模特兒的朋友，在他們的身後有一大群難以辨認的巴黎人。除了前景中的那些人之外，畫家採用了粗放的手法描繪服飾和身體的細節。整幅場景都用大膽的筆觸和富有感染力的色彩來表現，完美地表現了飄忽不定的瞬間概念：事實上，雷諾瓦試圖創作的不是現實的結構和具體的表現，而是反映畫家觀察那一刻落在人群和景色上的色彩和光線的效果。畫作的前兩個版本是雷諾瓦在戶外完成的，展現得十分直接；而最終版本是畫家在位於巴黎科爾托街道的工作室中，經過進一步潤色的傑作。

藍色的睡蓮

克勞德·莫內　繪於1916－1919年　奧塞博物館　巴黎

幾個世紀以來，畫家們都在孜孜不倦地研究著，在戶外對自然的觀察已經習以為常地滲透到作畫的主題中。

正是莫內用一種根本的方式重新提出了對靈動的筆觸和活潑的顏色的欣賞，這種方式可以重新在畫布上展示對所觀察到的現實中的自然印象和真實的反應。

畫家摒棄了在18世紀廣泛流傳的對自然理想化和人工化的特點，而是青睞於直接地反映現實。而令莫內和印象主義派畫家著迷的就是光線：畫家的重心是在畫布上描繪出景色中的環境和光線形態，特別是在明暗各異以及轉變時的微妙部分。

莫內對一天中不同時段景色的光線變化十分敏感，而且他熱中於在畫布上重現色彩的千變萬化以及一天中不同時段交替出現的現象反應。正出於此，在莫內的筆下，展現了不計其數的事物在不同的時段中的模樣。這些物件中當然也包括他喜歡的睡蓮，在他位於吉維尼小鎮家中的花園池塘裡就能欣賞到顏色各異的睡蓮。

如今，莫內用許多不同的色調描繪睡蓮的作品都遺留了下來，比如這幅我們可以在這兒看見的《藍色的睡蓮》。莫內特別喜歡以睡蓮作為繪畫物件是因為睡蓮能夠讓他將兩個對於他來說特別珍貴的主題結合到一塊：一個是花，另一個則是水中倒影。因為水是一種無形無色難以定義並且永恆運動著的物質，所以莫內特別愛畫水，水總是透過不同的方式來反射光線，給予了畫家無限創作有著細微差別和反應的事物的可能性。

在莫內關於睡蓮的作品中，畫家在液態元素中塑造了自然的形象，給人以一種捉摸不定，幾乎難以觸摸的印象。畫家運用生動而有感染力的筆觸來集中表現光線而不是對形態的精確描繪上，多虧了這種處理方式，現實融合在多彩的光線的閃爍中。畫家大膽地創作營造出了不只是單純描繪，更是有深刻意義的色彩和活力。

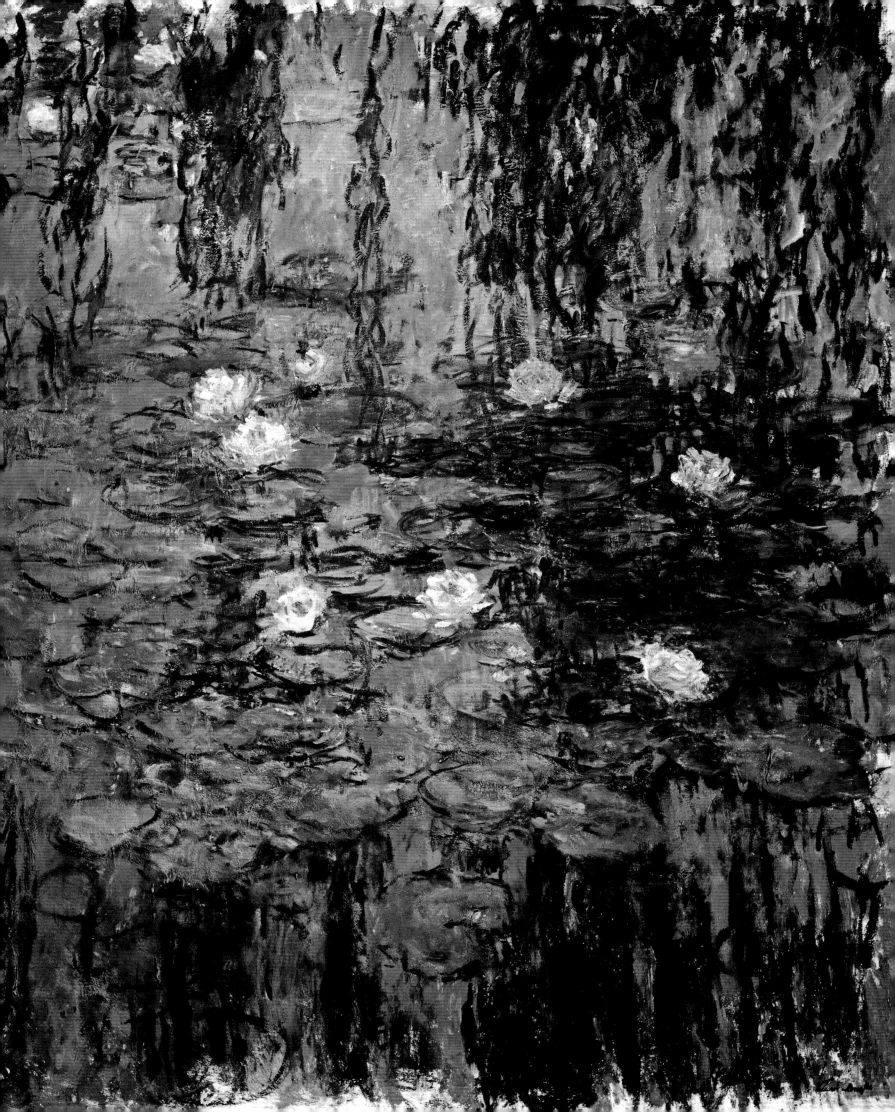

星空

文森特·梵谷　1889年　紐約現代藝術博物館

「我畫了一幅橄欖風景圖，我在這兒探究美麗的星空……」梵谷寫給弟弟提奧的信中如是說，這也是星空這幅畫得以實現的原因。《星空》是梵谷最著名的畫作之一。1889年，梵谷的第二次精神崩潰之後，就住進了聖雷米療養院內。在那裡，他的病情時好時壞。在畫家住院的這段時期內，梵谷剛微微恢復了一些意識，享受著一點自由的空間，就又開始不知疲倦地作畫。梵谷青睞的作畫物件是樹，是花兒還有聖雷米療養院內一望無際的草地，和梵谷以前的畫作比起來，這些畫在簡練的筆觸下都蒙上了憂鬱陰沉的氣息。也因為這樣，造就了一個置於原始野蠻的美麗之下，顯得畸形荒唐可笑的自然。

在作品《星空》中，我們可以充分地看到這些特點：梵谷描繪了法國南部典型的山谷，畫面上滿是義大利柏樹，它們站在雄偉的山頂，在風中此起彼伏。梵谷對義大利柏樹有著一種幾乎偏執的喜愛，在他當時的若干畫作中都可以看見這種樹，在他的眼中，這種柏樹的顏色特別漂亮，無論是在外表還是比例上都是當時最難畫的植物之一。

在畫的右側，離義大利柏樹稍微遠一點的地方，可以看見茂密的橄欖樹，普羅文薩房子的屋頂和鄉村教堂的頂端，教堂的鐘樓高高地聳立著，超過了背景上的山丘。被星光照亮的夜空籠罩著這一切，仿如一件披著的外衣。

這是一種原始野蠻的自然景象，正是畫家卓越的感知力將其捕獲，具有一種強烈的象徵意義：當人們在面對自然的浩瀚時內心的局促不安。

畫作的顏色很暗沉，大部分是藍綠色調；唯一明亮的地方就是金色的星星。整幅畫顯得十分柔和緊湊；筆觸彷彿地上的車轍和天上凌亂的光線，激動而緊張但仍能看得出畫家的小心謹慎，當梵谷在探究宇宙的奧妙時，正是這種情緒侵蝕著我們偉大的畫家。

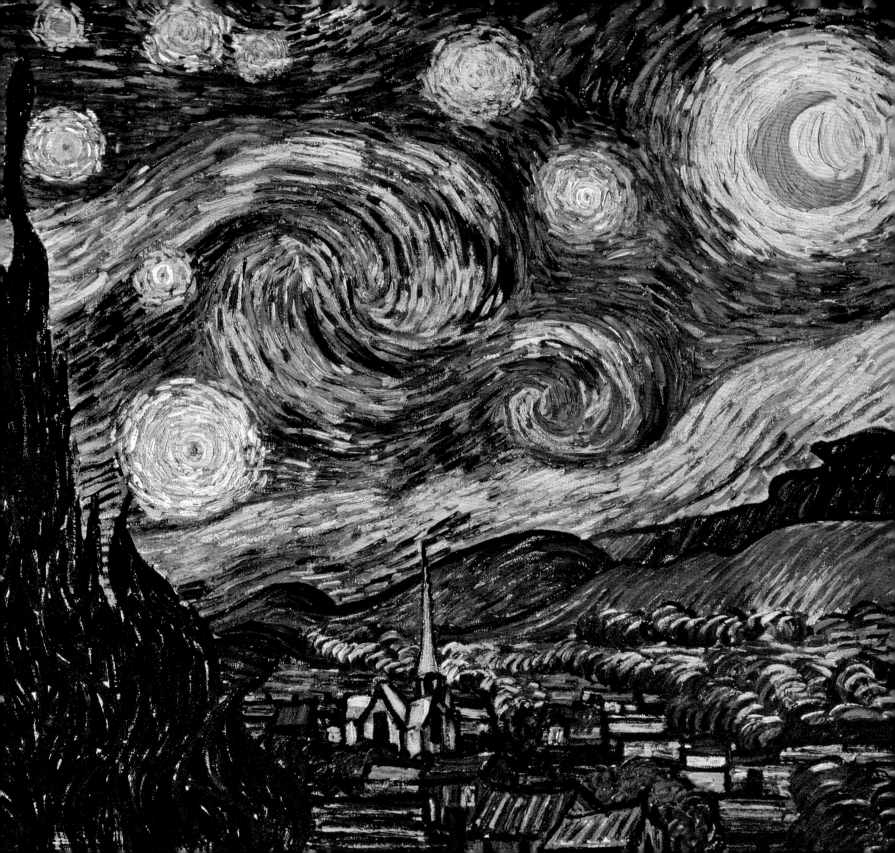

海灘上的兩個塔希提婦女

保羅·高更　繪於1891年　奧塞博物館　巴黎

在保羅·高更繪製《海灘上的兩個塔希提婦女》之前，已經畫了許多著名的作品了。這幅畫作事實上是在高更已經走過人生的大半，藝術生涯已經起步很久之後才創作而成的，在這段時期，他已經遠離了自己的文化根源。

保羅一開始的工作和藝術幾乎沒有關係：一開始是海員後來在交易所工作，在丟掉工作以後，他遇到將他領進藝術世界的第一人——卡米耶·畢沙羅，之後他堅定地決定投身到繪畫事業中去。

如果說保羅的畫風一開始在很大程度上受到了印象主義大師指導的影響，高更很快地接受了一種繪畫和藝術的新觀念，這種新觀念要求對自然進行模仿但不求逼真。也就是說藝術所要表現的不是所看到的而是直接或者間接感受到的。為了達到這種表達的直接性，畫面力求簡潔，具有概括性，也就是後來我們所認識到的「綜合主義」，線條僅僅用來勾勒形態，藝術家的感受則透過色彩來表現。

在風格改變的同時，高更還多次搬遷，離開了過於嘈雜髒亂的巴黎，先是遷往英國後來又到了波利尼西亞，不斷尋找著更濃厚的靈性和一種富有象徵意義和內涵意義的原始主義。

就是在這樣的條件下，《海灘上的兩個塔希提婦女》誕生了，畫作的第一幅是畫家在波利尼西亞島上畫的。畫面描繪了兩個當地的女人，一個女人直面觀賞者，另一個坐在沙灘上，只能看見身影的四分之三；在背景上隱約可見一片大海。兩個女人的身體十分笨重淳樸，畫家運用了塊狀的顏色和細緻的線條來刻畫出女子的身體輪廓，那是一種粗野但健康強烈的美。女人穿著具有當地特色的服飾，渲染上了高更特別喜歡的明豔的顏色：紅色、黃色和玫瑰色；顏色以平鋪的方式展開，讓人想起景泰藍的技巧，這種技巧直到作品《布道後的展望》後畫家才開始採用的。

作品的畫面十分簡單，只是一些簡單的身形和平面的重疊，然而蘊含了深刻的精神意義。畫作事實上是高更思想的大致反應，也是畫家長期跋涉，追尋存在意義的反應。

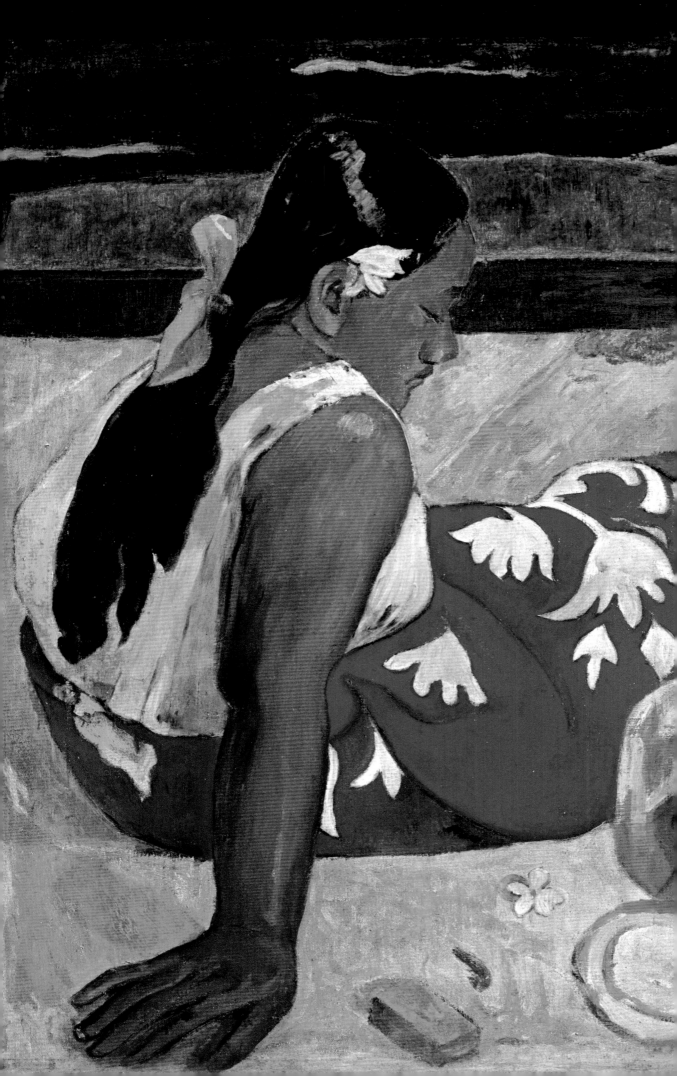

迪萬·雅博娜易斯

亨利·德·圖盧茲－洛特雷克　繪於1893年
紐約現代藝術博物館　紐約

生活在巴黎的美麗時代，作為現代自由的歌頌者，圖盧茲－洛特雷克的畫作能夠在城市的大街小巷得以推廣得歸功於他在書籍和報紙插圖上所花費的大量時間，特別是他著名的張貼海報，就像今天這所選用的一樣。

「迪萬·雅博娜易斯」的字樣出現在海報的頂端，它指的是一個巴黎人常去的地方：那就是坐落在巴黎殉道者大街75號的一家咖啡館，這家咖啡館之所以如此出名，得益於其中濃郁的東方風情和它特別的燈籠式天窗。在當時，日本主義是一種氾濫的時尚，它在藝術、文化和社會的裝飾中廣為傳播：事實上，直到1858年，這個太陽升起的遙遠國度——貿易的邊界，才在歷史上第一次被人所知曉，侵入歐洲市場的新事物給歐洲人在作品中表現的形式和色彩帶來了全新的視覺審美標準。

亨利·德·圖盧茲－洛特雷克也不例外，而且，他還是對這種新藝術需求最敏感的藝術家之一，這種來自東方遙遠國度並且在日本的刊物中廣為流傳的藝術需求已經大量的出現在歐洲藝術市場內。新鮮的審美品味的影響主要出現在缺少任何形式的明暗對比法的單色轉變上；它們只局限於單純地使用輪廓線條來表現事物。

除此之外，和西方傳統技藝比較起來，採用了新穎的縮小比例畫以及大量不對稱和誇大的前景和背景之間的距離感。

為了給這家於1893年改為咖啡－音樂館的當地店鋪的新開張製作宣傳畫，藝術家在色彩和佈局上使用了這種新的審美品味標準。不同尋常的四方形大膽地遮住了著名歌唱家伊薇特·吉伯特的臉孔，只能透過歌手習慣使用的黑色長手套來識別她的身分。

在海報的中間，設置了簡·艾薇兒優雅的身影，這個深受當時巴黎人喜歡的歌手常常成為圖盧茲－洛特雷克作畫的目標。黑色的服裝飾帶巧妙地勾勒出了她的身形，彎曲的線條讓人想起了當時的「新貴藝術」。深黑色烘托出了紅色的頭髮，也使得紅唇顯得十分性感。

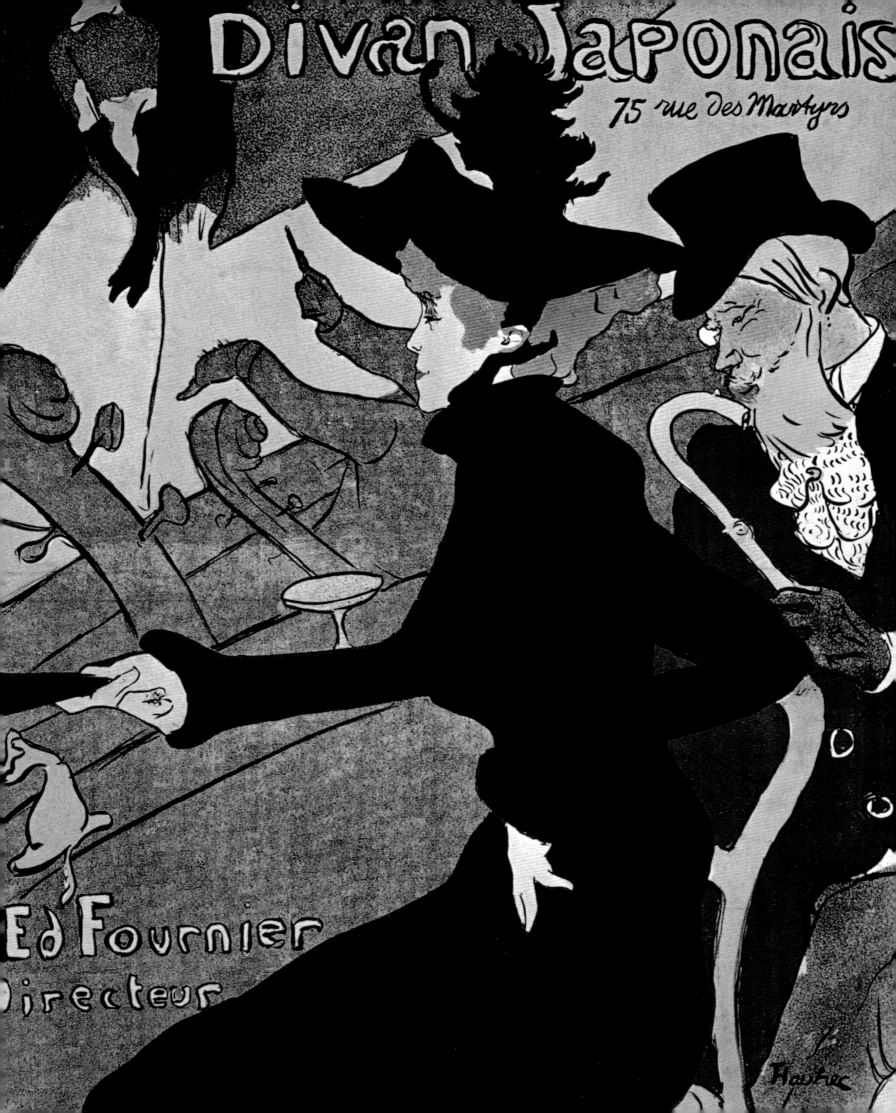

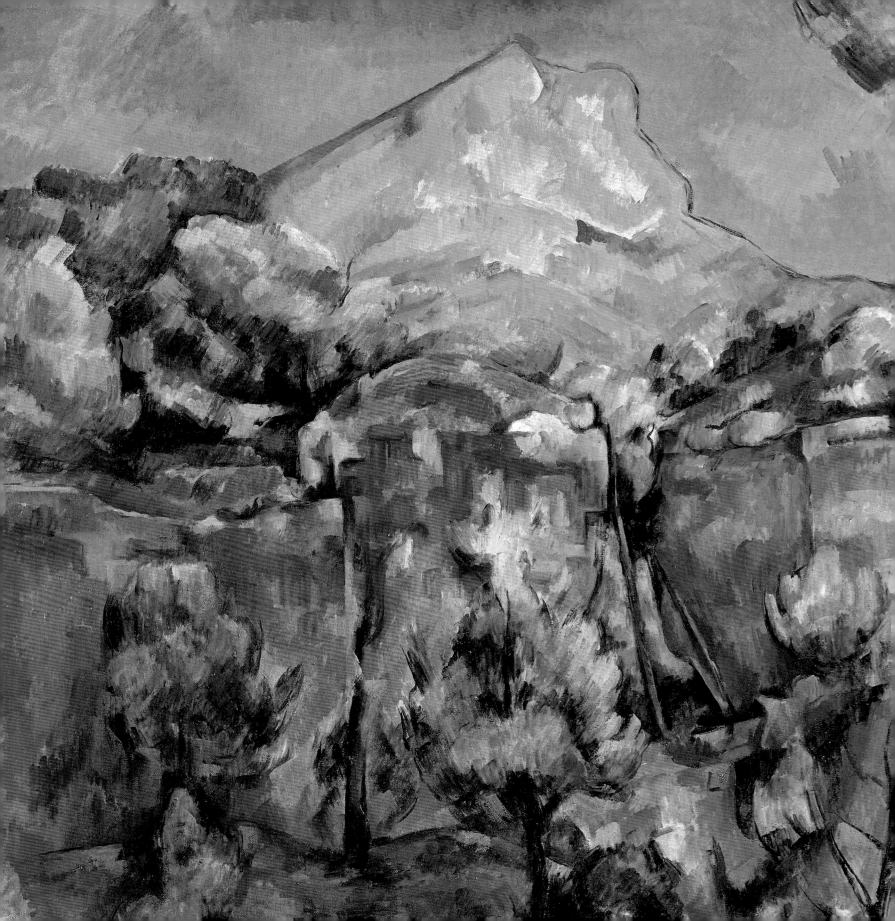

聖·維克多山

保羅·塞尚　繪於1897年　藝術博物館　巴蒂莫拉

保羅·塞尚是現代藝術最有魅力的代表人物之一，在可以被當成20世紀探索繪畫先知的19世紀畫家中，從成就和影響來說，最有意義的乃是塞尚。塞尚最初的作品在19世紀60年代末初露端倪，那時的畫家專注於以靜物、肖像和風景為繪畫主題，把注意力放在再現客觀物件上，而畫家本人卻做了模仿自然的奴隸。畫風和科洛的抒情現實主義緊密相聯。

這些主題陪伴了塞尚自60年代初開始的印象主義到接下來的個人主義風格的整整一生，但塞尚則放棄了傳統的藝術觀念和法則，完全依靠自己獨立的觀察進行創作，有意識地將注意力轉向表現自己的主觀世界，透過概括和取捨，從結構的觀點來描繪物件。事實上，畫家想描繪的不是事物的多變或者印象派藝術家的直白，而是外部形態和透過自身最根本的感知力發現的現實的內在。這樣，現實使他的作品結構更加和諧、完美、整齊並且具有紀念意義，獨立於自然的偶然性或者觀賞者的主觀想法之外。

為了達到這個目標，塞尚自80年代初期開始，用過強勁克制的筆觸來塑造形象，賦予藝術物件以完整性，所描繪的場景以空間感。他筆下的形態沒有印象派畫家的自發性和直接性，取而代之的是透過色彩和嚴格的定義實現的優雅。《聖·維克多山》是塞尚眾多作品中的一個代表，他的作品跨越了漫長的時間。這幅作品的主題特別合乎畫家，為了抓住線條的真實性，他透過不同的角度和風格各異的表現形式加以呈現。

書中所選用的畫作是塞尚技巧成熟時的一幅作品（從畢百努斯的山洞中看見的聖·維克多山）。畫中的結構安排特別完美：山脈和洞穴的石塊看起來像是紀念碑的大石塊，透過平穩而嚴密的筆觸刻畫出來。色澤明豔而飽和：前景中強烈的橘色色調和植被的綠色、天空的藍色形成了鮮明的對比，同時給畫面製造了空間感。

吶喊

愛德華·蒙克　繪於1893年　奧斯陸國家畫廊　奧斯陸

如果說在藝術史上有一幅作品比別的作品更能夠表達人現實的焦躁和驚慌失措，那麼這幅作品就是《吶喊》——挪威畫家愛德華·蒙克的代表作。雖然他是19世紀末象徵主義的代表，但是他喜歡以一種特別的方式對人性進行探究，人們也將他看做20世紀初表現主義的先驅，鮮豔的顏色、簡潔的線條和強烈的表達方式都是蒙克畫作的特點。

對於蒙克來說，表現人類的思想和內心的不安是第一位的，赤裸裸地表現出他的驚恐、內心的痛苦，或者說畫家的意識，人性和自然的相互協調。這種深層的含義製造出情感上的衝突，將人陷於長久的災難之中。

《吶喊》是蒙克表現其自身孤獨、絕望、不幸和內心矛盾的自畫像，這些情感都充斥著人的內心世界。在前景中，有一個男人——很有可能是畫家自己，因為侵襲他的痛苦而使臉部扭曲變形。雙眼凹陷，臉部簡潔的線條和因為長時間喊叫而大張的嘴，在那一刻內心極度的煎熬使畫家感到應該堵住耳朵。從背景兩個行走中的卻什麼也沒察覺的男人身上，我們可以知道這是無聲的吶喊。而真正對這種哀嚎有意識的是周圍的自然：黃昏的天空和挪威的海還有激烈的波濤，它們扭動的曲線彷彿變成了熾熱的語言，反應了人內心深處強烈的絕望感，與此同時，似乎吞噬了周圍的一切。這是個野蠻的自然，對人類既沒有尊重也沒有憐憫；人類無法理解自然的語言而且無法和她融洽相處，與此同時也失去了和自己和諧相處的可能性。

簡潔、清晰而粗獷的線條和強烈的色彩和沉鬱悲傷的主題形成對比，鮮豔的紅色反應了焦灼感，直接讓我們感受到了畫家想表現的主題——人類的脆弱。

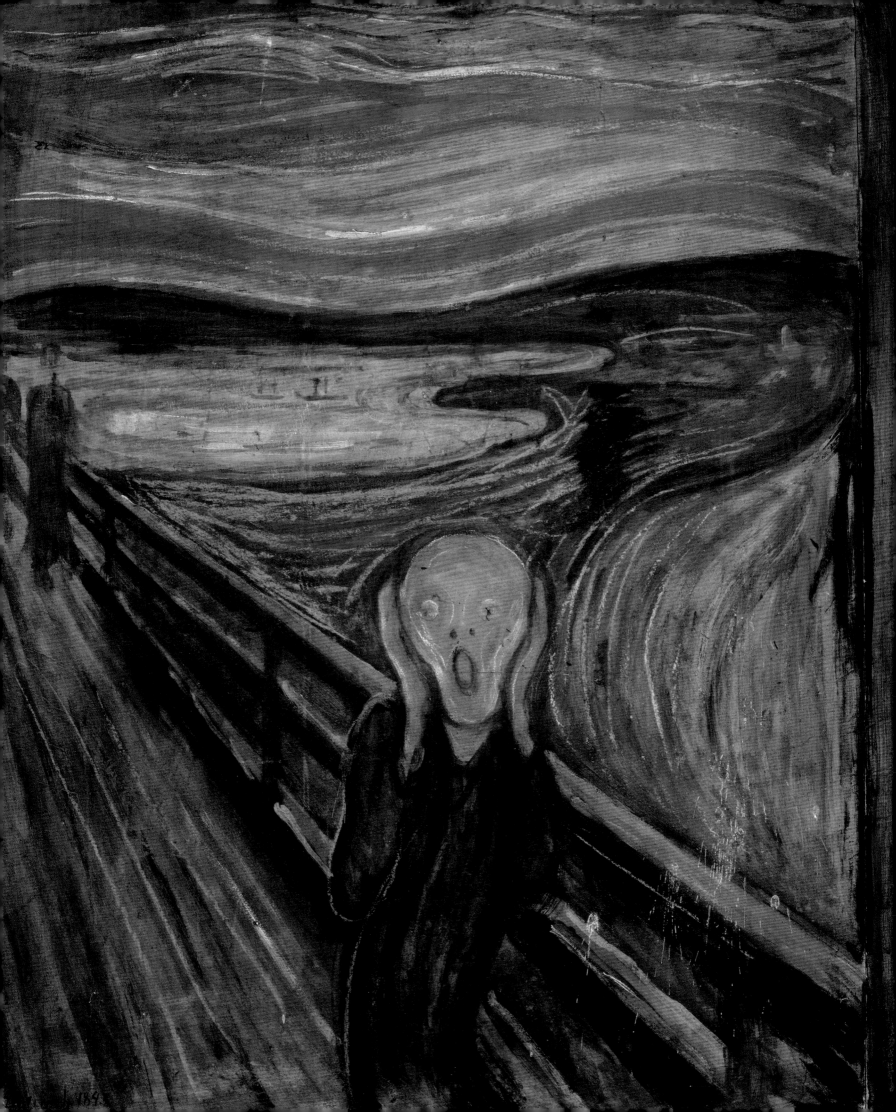

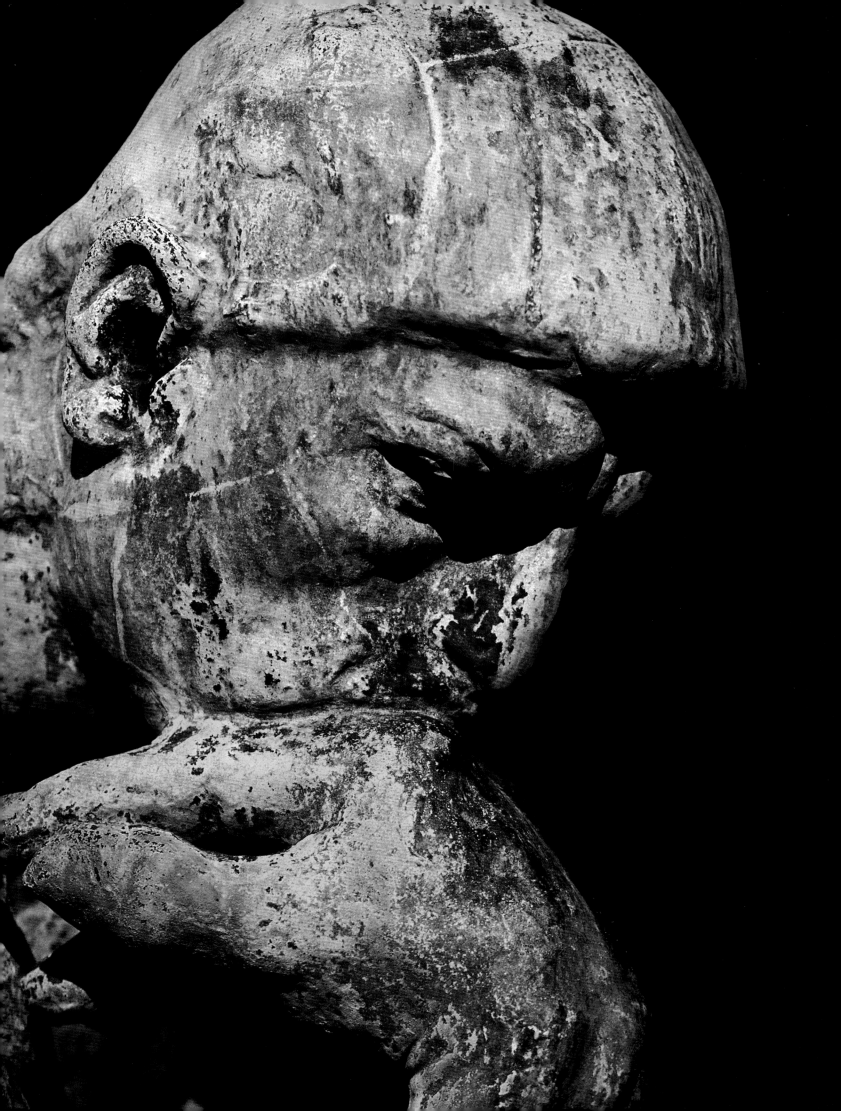

思想者

奧古斯特・羅丹　1880年　巴黎　羅丹博物館

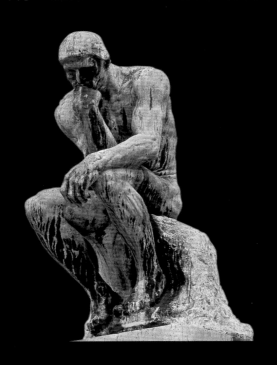

《思想者》第一次出現是在1880年，當時的形態較小。如今，它變成了藝術家自身的象徵，在羅丹的墳墓上還有其複製品。在那時，羅丹被授予為巴黎藝術博物館裝飾的工作，而這個雕塑曾被設想作為「地獄之門」建築——即巴黎裝飾藝術博物館的大門的完結之作。羅丹十分迷戀但丁和詩人的《神曲》，所以他選擇了這個卓越的詩人作為人類超群的象徵，作為探究世界、不幸悲傷痛苦的人類典範，並且，羅丹從佛羅倫斯的作品中汲取元素來完成對當時社會的反思。因此，《思想者》以及當時的雕塑群組成為了羅丹作為一個藝術家自身風格、主題和個人經驗的綜合體，是其藝術的最強烈的表達。

該銅像是一個男子坐在支座上，呈現出一種思考的姿態，膝蓋彎曲，上半身向前蜷曲；一隻胳膊靠在左膝上另一隻胳膊側微微彎向皺著眉頭的臉龐，撐著下巴。

在這幅作品中，羅丹毫不掩飾地表現出了強烈的浪漫主義精神，儘管已經在概念和風格上做了很大的創新。

從藝術家想要表現的主題來看，思想是主要活動，是人類的獨特之處；思想也是人類應對日常事務的方式，是出於高層次的動機相互交往的手段；思想是人類才智的展現，也正是源於這種才智，人類才得以在藝術和科學領域有所作為。

現在讓我們來看看羅丹的風格，雕刻家可以說已經超越了19世紀的學院派主義，他並沒有花費大量經歷去塑造男子結實的肌肉，也沒有一味地追求通常注意到的肌肉的平滑，而是把它想作未完成的米開蘭基羅式的記憶。

透過這樣的方式，整個形態看來簡單，部分地方看起來還有些走樣，然而卻給一個非常現代的形象賦予了生命的氣息，使其具有強勁的生命力和震撼力。

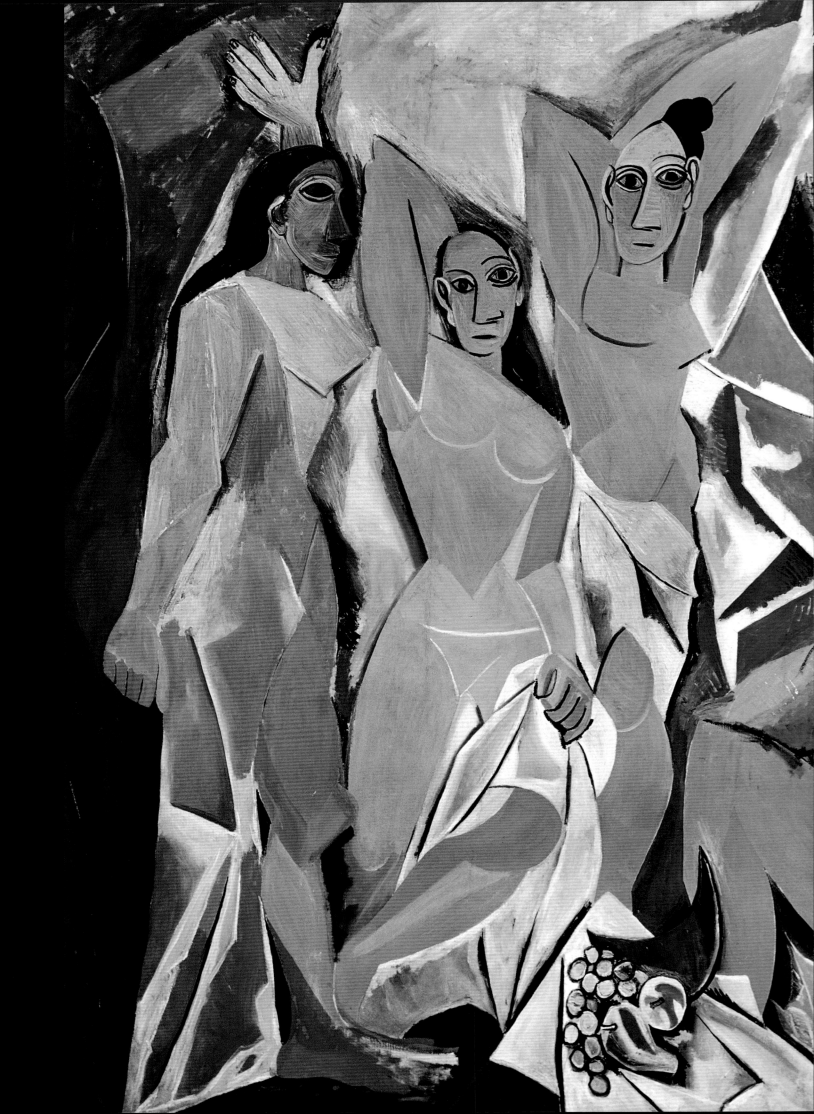

沉睡的繆斯

康斯坦丁‧布朗庫西　雕刻於1910年　龐畢度中心　巴黎

西元1904年，康斯坦丁‧布朗庫西從羅馬尼亞來到了巴黎，把他最初對羅丹的興趣轉移到了對非洲藝術和基克拉迪雕塑的熱愛上。這些時間空間都十分久遠的藝術表達方式深深地吸引了他，這些藝術形式有不同風格的仿效、反自然的抽象概念。布朗庫西堅定的認為這些本質的形態和抽象概念是通往真理的一條道路；因此他在自己的每一幅作品中都孜孜不倦的追求著這些來展示事物的存在，透過現實細節和特別之處來表現它們的外部形態。

　　《沉睡的繆斯》——藝術家協調了在純潔明淨和諧概念中，女性理想美麗的古典形態和基克拉迪藝術的簡單基本形態。

　　最初對男爵夫人芮妮‧弗拉桑的大理石製橢圓形雕塑是由布朗庫西於1907年在巴黎完成的，在最原始的大理石上，藝術家在1910提取了五個銅質版本；

這個對於雕刻家來說是一個意義深遠的主題，他曾經花費了長久的時間來嘗試著完成一部作品——一張有著完美形態的沉睡著的臉並且以一種完全放鬆的感覺來展示。

　　在沉睡中，人們陷入了一個冥想的境況，專心致志地，靜靜地包裹在自己的世界裏。橢圓形的腦袋以水平的姿勢側躺在一邊，營造出一種沉睡的有象徵意義的新畫面，腦袋變成了一個冥想體。腦袋的形象可以讓我們想到雞蛋，在它的身後隱藏著一種宇宙的思索。

　　布朗庫西沒有遵從刻畫臉部元素的自然標準；以尖銳清晰的方式勾畫了臉部輪廓，他保持了銅質光亮的表面：鼻子和眉毛包圍著眼睛，線條簡潔而精準。

　　最後，藝術家想用銅綠來掩飾頭頂的頭髮，希望能達到光亮和無光澤的對比效果。

吻

庫斯塔夫・克里姆特　1907－1908年　維也納國家美術館　維也納

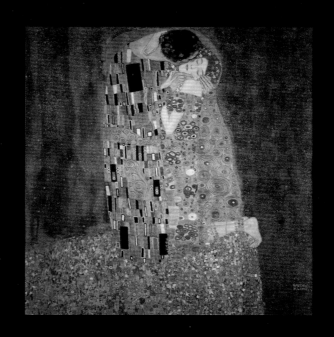

庫斯塔夫・克里姆特是維也納分離派的代表人物，他在20世紀初期提出了極端折衷主義的風格，這種風格混合了古代和現代文化魅力，儘管有時兩者之間相差甚遠。克里姆特畫作豐富的裝飾靈感來自於埃及畫，非洲部落畫和日本畫，在這些畫作中，都能看見他對「青春藝術風格」典型線條的鍾愛。作品《吻》作於1907－1908年間，這時的克里姆特熱愛畫一些具有寓意的內容，畫的裝飾布變得格外豐富。

激情洋溢的線條和鮮花遍布的草地上的幾何圖形和一些衣服形成了一種令人賞心悅目的視覺效果，這種感覺並非深度空間的描繪而是一種表面的二維描畫。這是「金色的時期」，這樣說是因為在這段時間內，克里姆特運用了大量的金色和黑色，特別明顯的部分是畫布上的金色樹葉。金色是一種「非常規色」，除了表現畫作的珍貴以外，在明晃晃的光下也表現出了一種神祕、虛幻和宗教性的色彩。

畫家刻畫了兩個相愛的人融合在一塊的情景，這種愛的生命力依靠一種感性的擁抱來表現。唯一透過自然手法來表現的部分是臉龐和手，鑲嵌在一塊金色的平面之上，在它們光彩奪目的表面再綴以古代珠寶、奇珍異石或者拜占庭的鑲嵌物。

畫作在自然主義，對顏色、線條和形狀的偏好中呈現出一種強烈的矛盾：但在克里姆特的作品中可以找到完美的平衡點，無論是在形式還是在內容方面都有很好的觀賞性，讓人得到一種典雅的藝術享受。

兩個愛人的身體以一種特有的方式交纏在一塊，相互保護著；兩個身體的融合伴著特有的魅力。女人的臉龐，是整幅畫真正主要的部分，流露出了愛的感情：女子擁有完整的身體曲線，她甜美的表情表現出了身體放鬆時的舒適感。

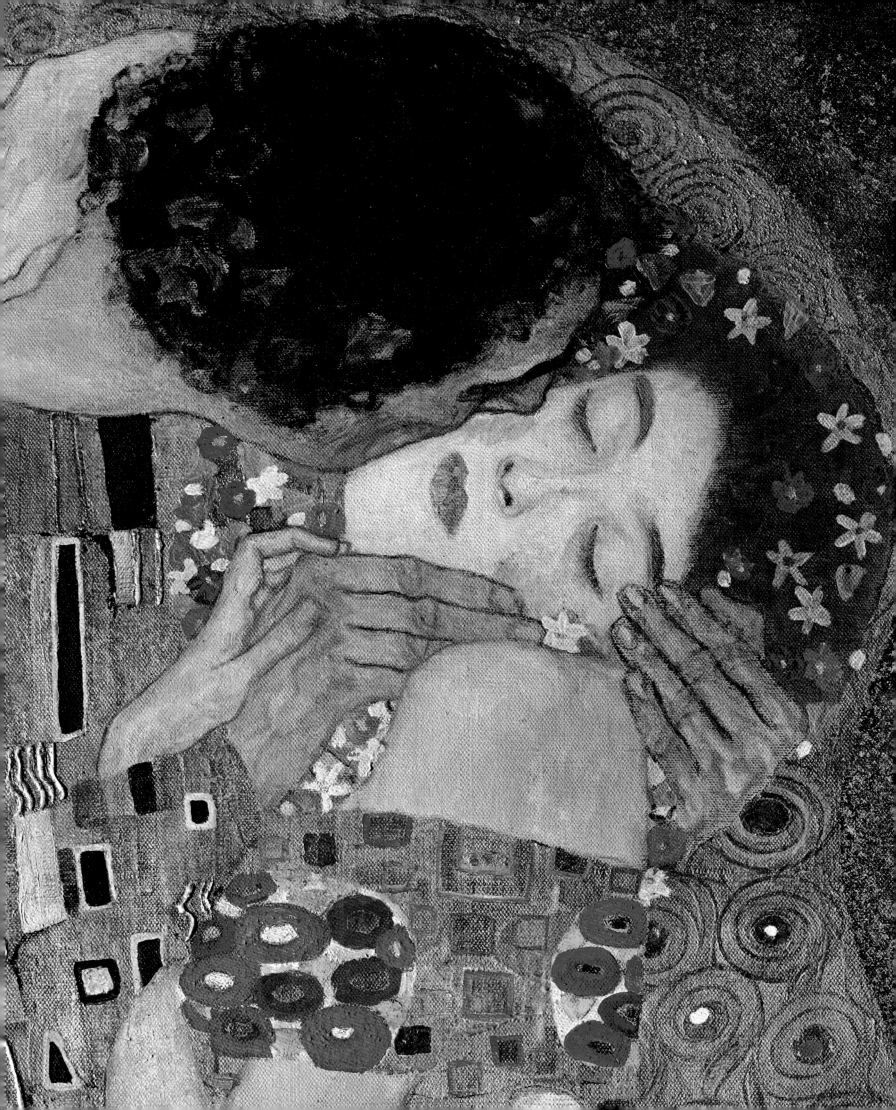

舞蹈

亨利·馬蒂斯　繪於1909－1910年
赫敏蒂奇博物館　聖彼德堡

在1909到1910年間，馬蒂斯描繪了這五個以綠草地和藍天為背景的磚紅色人體，賦予了這幾個極速旋轉著的舞者生命。

畫家之所以描繪這五個圍成一圈，有節奏持續舞動著的人，是為了展現一種原始的生命力，正是這種粗獷而原始的強大節奏推動著他們扭動著身軀，瘋狂地舞動著，這種不停地旋轉本身就表現了超出生命以外的意義。

人體多採用曲線，創造出像是東方阿拉伯人一樣的曲線輪廓和中世紀景泰藍搪瓷一般的印記。內部，在平面上延展的飽和色階和純色色階逐漸變暗。

馬蒂斯主要是透過顏色來表達主題，他的作品不注重對現實細節的刻畫而是主要借助於顏色的運用。毫無疑問，這個西方資產階級文藝中的先鋒分子的準則割裂了19世紀的學院派主義和後印象主義，他透過一種特殊的方式，對色彩的運用加以創新，漸漸傾向於時下法國的表現主義。馬蒂斯是「野獸主義派」的最大代表，從字面上來看「野獸主義」是「野蠻」的意思，這個詞一開始被蔑視這種畫法的人使用，後來被法國表現主義畫派自豪地採納了，這個畫派的人使用強烈而「野蠻」的色彩，而這也正是他們畫作最重要和最有意義的元素之一。

畫家在畫布上描繪現實，然而，他最在意的不是精確的描繪現實的外部形態，而是暗示使表現物件得以運動，能夠這樣做的原因，即生命和情感的存在。在這幅作品中，旋轉和舞蹈譜寫了生命的讚美詩，讚美了這種本能，而不知疲倦的旋轉傳遞了永恆的思想。

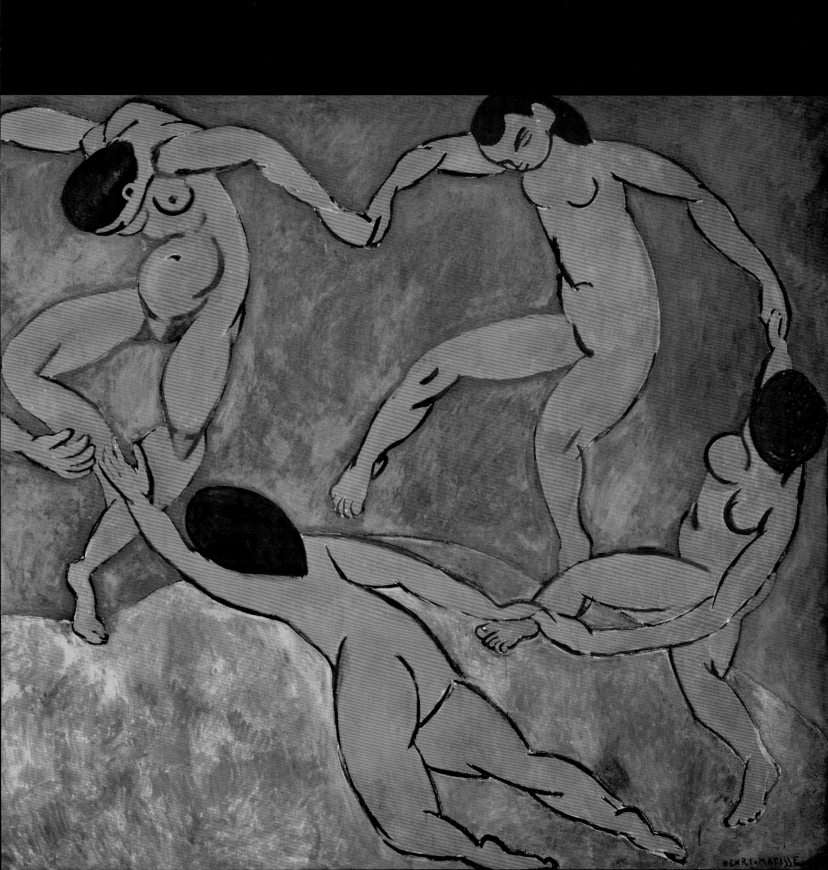

沉睡的繆斯

康斯坦丁·布朗庫西　雕刻於1910年　龐畢度中心　巴黎

西元1904年，康斯坦丁·布朗庫西從羅馬尼亞來到了巴黎，把他最初對羅丹的興趣轉移到了對非洲藝術和基克拉迪雕塑的熱愛上。這些時間空間都十分久遠的藝術表達方式深深地吸引了他，這些藝術形式有不同風格的仿效、反自然的抽象概念。布朗庫西堅定的認為這些本質的形態和抽象概念是通往真理的一條道路；因此他在自己的每一幅作品中都孜孜不倦的追求著這些來展示事物的存在，透過現實細節和特別之處來表現它們的外部形態。

《沉睡的繆斯》——藝術家協調了在純潔明淨和諧概念中，女性理想美麗的古典形態和基克拉迪藝術的簡單基本形態。

最初對男爵夫人芮妮·弗拉桑的大理石製橢圓形雕塑是由布朗庫西於1907年在巴黎完成的，在最原始的大理石上，藝術家在1910提取了五個銅質版本；

這個對於雕刻家來說是一個意義深遠的主題，他曾經花費了長久的時間來嘗試著完成一部作品——一張有著完美形態的沉睡著的臉並且以一種完全放鬆的感覺來展示。

在沉睡中，人們陷入了一個冥想的境況，專心致志地，靜靜地包裹在自己的世界裏。橢圓形的腦袋以水平的姿勢側躺在一邊，營造出一種沉睡的有象徵意義的新畫面，腦袋變成了一個冥想體。腦袋的形象可以讓我們想到雞蛋，在它的身後隱藏著一種宇宙的思索。

布朗庫西沒有遵從刻畫臉部元素的自然標準；以尖銳清晰的方式勾畫了臉部輪廓，他保持了銅質光亮的表面：鼻子和眉毛包圍著眼睛，線條簡潔而精準。

最後，藝術家想用銅綠來掩飾頭頂的頭髮，希望能達到光亮和無光澤的對比效果。

莫斯科 —— 紅場

瓦西里·康定斯基　繪於1916年　特雷克喬科夫美術館　莫斯科

在康定斯基的眼裡，黃昏下的莫斯科景色是世上最美麗的，每當夕陽西下時分，他便會深深地陶醉在這鮮豔的顏色中：「莫斯科和陽光融為一體，這種色彩觸動了我的靈魂。」而康定斯基在自己的作品中所追尋的正是這種由色彩和符號引起的觸動，這種觸動可以深入人們的內心世界。

　　無論是在完全抽象的還是在形象描繪的作品中，畫家都透過色彩和形象來表達作品的深層含義。然而康定斯基所要描繪的並不是外表的膚淺的現實形態，而是對內心需求的探究：透過色彩和符號的運用，作品可以對觀賞者的靈魂造成直接的影響。畫家摒棄了對現實的準確描繪，而是嘗試著賦予色彩以精神和情感上的意義，達到一種純粹的畫作效果：色彩和形式只是內心世界的表現方式。

　　畫作本身想表現的是無形抽象的高層次或者說深層的精神世界，然而，它只能透過有形的圖案或者線條來展示。當現實的元素置於畫中，情況也是如此。比如這選用的對莫斯科的描繪，它所要表現的卻已經超出了這樣一個具體的事物形象。

　　對19世紀學院派現實主義的超越和對描繪新語言的掌握，畫家透過原始主義和民族的歸屬感得以實現；然而在康定斯基的作品中，直到1917－1918年仍難以確定傳統和抽象，形象角度和抽象角度，這兩者同時出現在畫作中。

　　在這幅1916年的作品中，我們可以看見畫家使用了不同的形象元素：克林姆林宮的圍牆和從五顏六色的鐘樓中可以看出的教堂的輪廓，營造出了一種奇異的感覺，不同的現代都市元素交織在一塊。

　　畫家在色彩和諧的作品中間描繪了小城風景中的一對情侶，這些顏色和形象有一種旋轉的旋律，讓置身其中的影像不知何去何從。

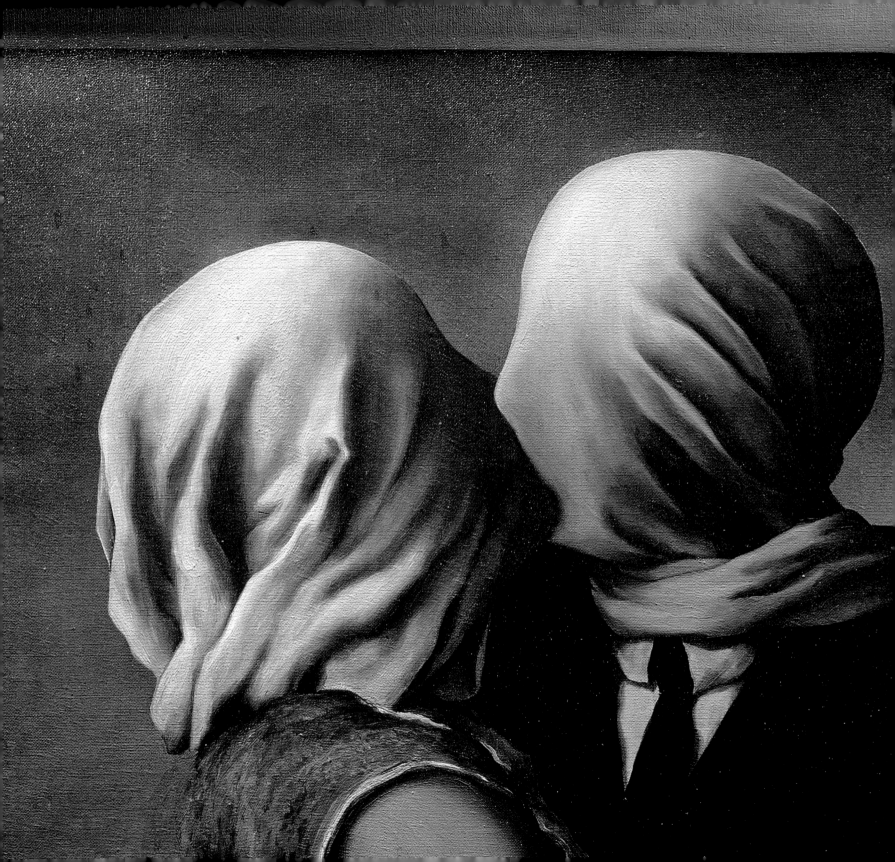

愛人

雷內・瑪格麗特　繪於1928年　紐約現代藝術博物館　紐約

超現實主義的偉大闡釋者，瑪格麗特的作品中交織著藝術、哲學和精神分析。在形而上學和超現實空間的概念裏，他避開慣用的邏輯聯繫將物和人結合在一起，以此給觀察者造成一種隔絕於世、孤立的感覺，有時還會產生一種難以解釋的焦躁感。對於瑪格麗特來說，繪畫的的確確是對世界的認知，而這種認知是無法和他對神祕元素的理解分開的。

兩個愛人的面孔和頭部輪廓隱密在白色粗呢的面罩之下。實際上，這幅畫作，瑪格麗特畫了兩個版本：在第一個版本中——也就是引用的這幅——愛人被畫家置於一間房間中，他們在親吻，然而在第二個版本中所描繪的愛人被置於一個現實的風景中，面孔是並排著的，這個背景和超現實是相悖的。

這幅畫作的超現實邊緣在於正反的強烈反差：愛的紐帶交織在死亡的主題和無法交流之間。愛人被白色的頭布遮住，掩蓋了他們臉部的所有表情形態，這使得他們無法看見聽見也無法交流，兩個愛人之間交換著一種真正無言的愛。愛的感覺在悲傷中改變，他們之間無法交流的原因在於對愛的忽視，對兩者之間自身人性的忽視；白色掩蓋了兩個人的存在也毀滅了個性。

藝術家對兩張被遮住的面孔的構思充滿著母親自取滅亡的意思；瑪格麗特畫作永恆不變的主題，來自於對母親死亡難以磨滅的記憶，他的母親於1912年的夜晚在桑布林河溺水而亡，頭包在一件白色襯衣中。對夜晚包著臉孔的白色襯衣的記憶成為了瑪格麗特大量畫作主題的直接原因。

除此之外，這成了我們偉大藝術家熱中的可視與不可視之間的聯繫，這一寬泛複雜問題的主題。

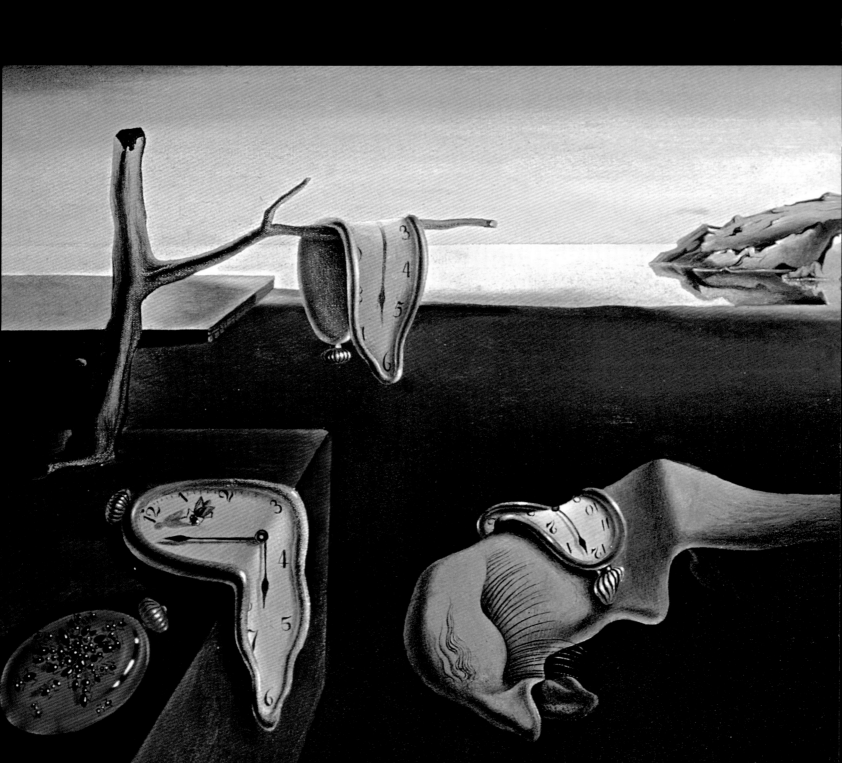

永恆的記憶

薩爾瓦多·達利　繪於1931年　紐約現代藝術博物館　紐約

在所有時下最誇張的超現實主義畫家中，薩爾瓦多·達利占有重要的地位。這幅成就於30年代的著名畫作塑造出了具有強烈吸引力的影像，它使觀賞者浮想聯翩。

《永恆的記憶》又叫做《軟綿綿的鐘》，這幅畫幾乎是很隨意的誕生在畫家一頓平常的卡芒貝爾乾酪晚餐後。達利說，在他回到書房，打算完成一幅傍晚時分里噶特港口海灣的風景圖時，片刻之前吃過的熔化的乳酪的感覺又回到了他的腦袋中，變成了畫布上畸形的軟綿綿的鐘的形狀，這是人類思維的力量，能夠依靠短暫的感知力創造出一個主題。

達利讓觀賞者不要用合理的邏輯而是人類的主觀思想，也就是亨利·柏格森那些年間提出的提論來重新思考時間和記憶的性質。經過一小段時間的工作，達利構思出了最離奇的視覺圖畫之一，在豐富的場景中有著意味深長的含義。里噶特港口的景色染上了黃昏清晰的光線，達利和他的妻子加拉在這個牧羊人的小村莊買了一處房子。背景上的礁石反映出了如鏡面一般的水面的光亮，彷彿在追究著一種永恆，而在畫作的前景中出現了一棵枯萎的光禿禿的橄欖樹，橄欖樹的樹枝被砍斷了；整個氛圍如同夢境一般。

在所有的自然景象中，達利參雜了非同尋常如夢如幻的元素，創造了一個和喬治·德基里克風格十分相像的環境。在整個場景的中央，畫家插入了就他自身來說也不常用的東西，即他已經變形的自畫像，長得誇張的睫毛讓人隱約想起不久前在同一沙灘上看見的一塊礁石。在臉部的中央出現了一個軟綿綿的不規則方形時鐘，從各個方面看都和左邊的很像，一個懸掛在橄欖樹的樹枝上，另一個一半放在底座上。最後在畫作的左前方出現了一隻被蟲子咬蝕過了的懷錶：這是極具代表性的一幕，反映了一個現實，即在毀滅面前，我們無法挽留什麼，即使是時間也一樣。

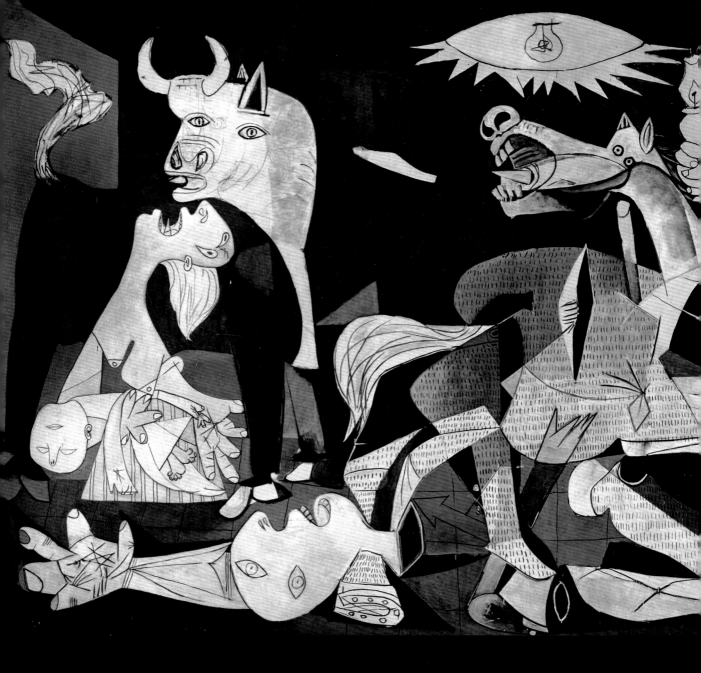

格爾尼卡

巴勃羅·畢卡索　繪於1937年　雷納索菲亞國家博物館　馬德里

《格爾尼卡》，這幅畢卡索的傑作是畫家應西班牙共和國政府的要求為1937年的巴黎科技和藝術國際展覽會而作的。

關於畫作的主題和作畫對象，畢卡索尋思了很長一段時間，直到1937年的４月——當時的西班牙仍處在內戰之中，當畫家聽說德國飛機轟炸了位於格爾尼卡古老的巴斯克小城後，靈光頓時閃現。關於這場悲劇的消息深深地刺激了畢卡索，將他捲入強烈的憤怒之中，帶著滿腔的怒火，畫家僅僅在短短幾個星期之內就完成了這幅著名的《格爾尼卡》。

這是一幅大尺寸的單色畫作品，其中以強烈的方式表達了畫作對戰爭，對暴力的極度恐懼，在畫家的筆下，這種恐懼昇華到了一種更加寬泛更加深刻的意義——沒有憐憫，只有對看似無止境的恐懼的絕望和憤慨。

給畫作賦予生氣的人物擠滿了畫布，一個緊緊地挨著另一個，他們在自己的喊叫、自己的痛苦，每一分得到拯救的希望中慢慢窒息。這些人中有男人、有女人，還有無人保護的孩子和動物，畫中的他們變成了受到戰爭侵襲的西班牙，受到傷害，在瘋狂的暴力蹂躪下的人性和死亡的象徵。

整個畫面，不僅僅是對這一歷史事件的客觀反

鳥

傑克遜·波洛克 繪於1938－1941年 紐約現代藝術博物館 紐約

波洛克崇拜塞尚和畢卡索，對康定斯基那種富於表現性的抽象繪畫和米羅那種充滿神祕夢幻的作品也情有獨鍾，當他發現了歐洲的超現實主義和高爾基、德·庫寧等同時代人的表現方式，從此，波洛克開始熱中於描繪那種所謂「生物形態」的圖形並創造了所謂「心理自動化」的創作方法：這些也都成為了波洛克最直接表達自己想法的最佳方式。在他藝術生涯的初期（我們所引用的這幅作品就是該時段的作品之一），著名的滴流法技巧還未被藝術家採用，它是以一種可以被認知的形態來表現內在意義但並不是都很抽象。

畫作的內容透過鮮豔生動的色彩來表現：形象和顏色透過顯而易見的粗糙的筆觸在畫布上，明顯地展示出了藝術家所要表達的意思和繪畫對象。波洛克一直斷斷續續地與酒精中毒症鬥爭，波洛克的畫作的力量來自於充沛的感情並在自己的作品中保留了內在的

精神意義：圖形和色彩元素都來自於思想深處，是無意識或者說潛意識的。對精神分析的著迷促使藝術家追求在無意識地狀態下描繪一些最原始普通的形態，他把這些添加到美國印第安人的藝術中。波洛克在他的作品中大量運用不符合邏輯的原始的表達方式，他喜歡嘗試著採用一些常見的形象的事物、奇妙的視覺效果和美國本土人民的符號。特別是圖騰式樣使他著迷，我們可以在作品《鳥》中看到這一點，一隻巨大的眼睛包圍著一隻鳥。他的風格洋溢著原始的美學思想，我們可以在其中發現一種神奇的原始想像力和自然的精神世界。因此，這種文化最能打動波洛克的地方在於納瓦霍族繪畫的特殊技巧，由巫師在一種精神極度集中彷彿和出神一般的狀態下實踐，這些巫師將彩色的沙子倒在被挪動的平板上。波洛克被這種製造圖形的方式打動，並且在他的畫布上加以運用：作品《鳥》正是在畫布上用油和沙子所作。

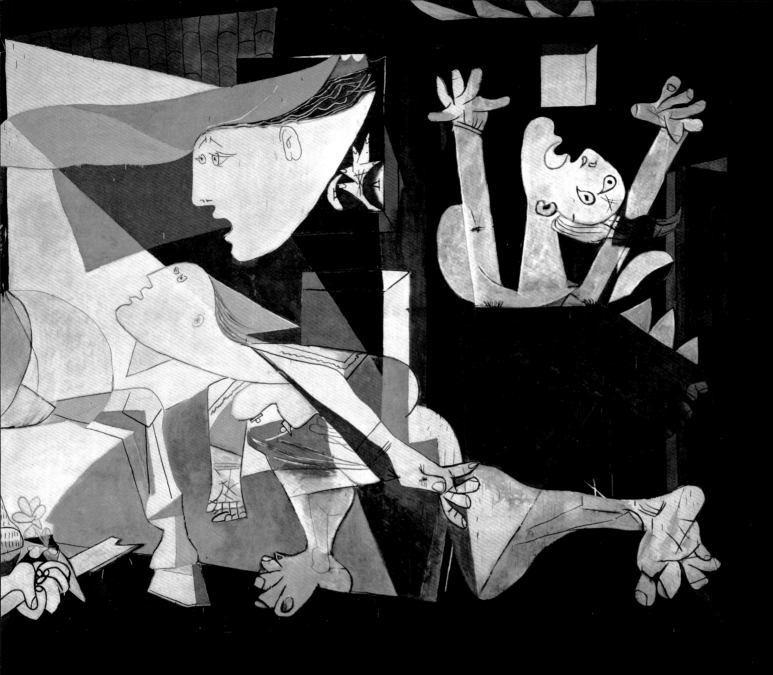

應，還表現了一種極度的混亂，充滿了象徵性的元素，其中某些還特別難以理解。在作品的中間，描繪了一批在戰場上受傷的馬匹，牠們劇烈地抽搐著，馬嘴因為痛苦而大張著，牠們是被摧毀的奄奄一息的西班牙的象徵；在馬的上方，有一盞點亮的燈，它照亮了整個畫面，它是真理模糊的身影，真理無法理解戰爭，在燈的右邊，有兩個女人用一種哀求的目光注視著它。

畫布的左上方，畫家畫了一隻牛頭。牛——是畢卡索經常描繪的物件，畫家用它來表示野蠻的暴力和不講道理的壞蛋。

在牛頭的下方，有一個母親正在絕望的哭泣，她的懷中躺著已經死去的兒子。

在畫布左邊的角落裡，躺著一個深受重傷，命不久矣的鬥牛士，他也是因戰火中燒，傷痕累累，戰敗的西班牙的象徵。整個畫面籠罩在沉重強烈的苦痛之中，沒有給希望和救贖留下一丁點的空間：畫布上最右邊的女人絕望的哀嚎著，但是沒人注意她，沒人來減輕她的悲痛。

畢卡索之所以選擇用單色畫來表現這一主題有其深刻的意義：沒有任何色調能夠表現出這種深層的絕望和戰火中滅絕的人性。

婚姻的光輝

馬克·夏卡爾　繪於1945年　格拉茨美術館　蘇黎世

馬克·夏卡爾是一個詩人一般的畫家，他能夠在他的畫作中創作出非常細膩的富有旋律感的色調，並同時蘊含著深刻的含義。在一幅根據回憶改編的抒情作品中，他營造出了童話的色彩——在這個如詩一般且具有象徵意味的童話中，他傾訴了自己的內心情感世界。

實際上，書中選用的這幅作品和畫家最深層的情感緊密相連：1944年，畫家的妻子貝拉去世了，夏卡爾陷入了極度的哀傷中以至於再沒了作畫的心情。整整一年，畫家都沒有拿過畫筆，當他重新提起勇氣再次作畫時，這幅出自他的老作品的畫《婚姻的光輝》便誕生了。

作品的題目清楚地表達了對貝拉所撰寫的回憶錄——《盧米葉鎮》，以一種十分優雅的方式來予以表現並且詩化了夏卡爾所有畫作的根本主題：心愛的女人，音樂家，記憶中特別的時刻。

光線似乎把畫作分為了兩個不同的部分：在右邊，我們可以看到維傑布斯克出生的小鎮，夕陽西下，在這個被照亮的小鎮中，一對戀人正在舉行婚禮；在他們的身後是一個猶太博士和戀人的家人，而他們的前方是一個大提琴手和一個小提琴手。貝拉身著一襲潔白的新娘服，這使得她在整幅畫作中顯得尤為突出；畫家刻意把所有人安排成一個圍繞在心愛女人周圍的弧形，暗示對她的保護。

在左邊，在一塊富有神聖色彩的藍色陰影中，我們可以看到由一隻黃色的山羊牽著的身影——黃色代表了神性——正準備喝一種血紅色的酒。

在畫作的底部，是一隻公雞，象徵著希望，在公雞的背上躺著一對戀人；在畫的這個部分，也出現了音樂的意象，一個徐徐從天而降的吹笛人和一個從一隻奇異生物的翅膀中探出頭來的鼓手。

在畫作的中間，藍色陰影區和更明亮活潑的區域之間過度的地方，是一盞明晃晃的燈，它很好地協調了畫作兩部分的色調和亮度。

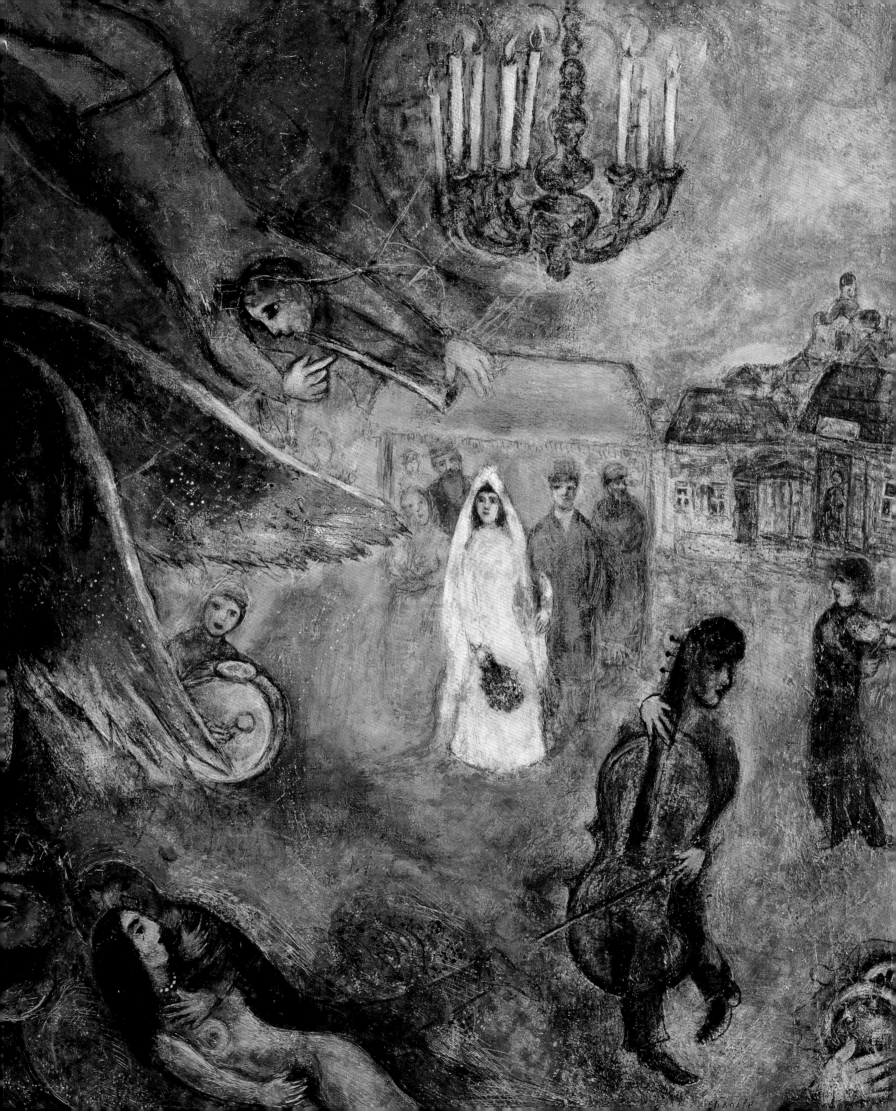

瑪麗蓮・夢露

安迪・沃霍爾　繪於1967年　私人收藏

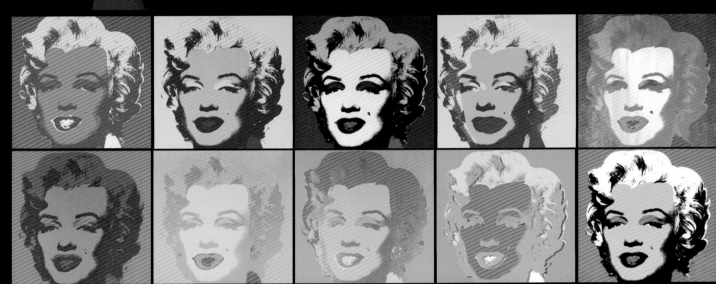

作為美國波普藝術的代表人物，安迪・沃霍爾是一位多才多藝的天才型藝術家。在他整個生涯中，涉足過多個領域：繪畫、藝術裝飾、文學、攝影、連環畫、戲劇和電影製作等。從匹茲堡卡內基理工學院畢業後，沃霍爾遷往紐約，在那為市內的大多數時尚雜誌創作商業廣告畫。這份工作讓他有機會進入宣傳的世界——也可以說是一種市場經營策略——能夠更好的理解社會各個階層或者各個文化層次的消費群體。

當沃霍爾意識到千篇一律讓人熟悉的圖片力量，他將其改造並用於自己的工作中。沃霍爾通過絹網印刷實現了藝術品的重複生產，打破了手工藝品與批量生產、達達藝術和極簡藝術的界限。瑪麗蓮夢露和賈桂琳・甘迺迪的面孔，可口可樂易開罐和坎貝爾濃湯罐都變成了簡單的東西，大家都可以分享，這些都成了大眾社會的神話。沃霍爾有意地在畫中消除個性與感情的色彩，不動聲色地把再平凡不過的東西羅列出來，變成了可以通用的影像。安迪・沃霍爾畫中特有的那種單調、無聊和重複，所傳達的是某種冷漠、空虛、疏離的感覺，表現了當代高度發達的商業文明社會中人們內在的感情，成為了美國社會的神話和反映社會的一面鏡子。

這幅作品是瑪麗蓮被多次複製的影像之一，是藝術家豐富珍藏的一件；它是由十張紙組成的卡片，標注的日期是1967年。女演員聞名內外的美麗臉孔用不自然且濃重的色彩畫成：鮮豔且不自然的顏色在臉上的不同部位加以運用，製造出一種強烈的色彩對比效果，歪曲了它的本來面目。沃霍爾描述的這一形象並非瑪麗蓮夢露的真實樣子，也不是50年代美國的性感神話，而是一種重疊的平庸的幻影。它們具有強烈的視覺衝擊效果，但是在豐滿的嘴唇和蓬鬆的頭髮後面是一張沒有靈魂的面孔，一個冰冷淡漠的影像，一個略微有點可怕的真空。

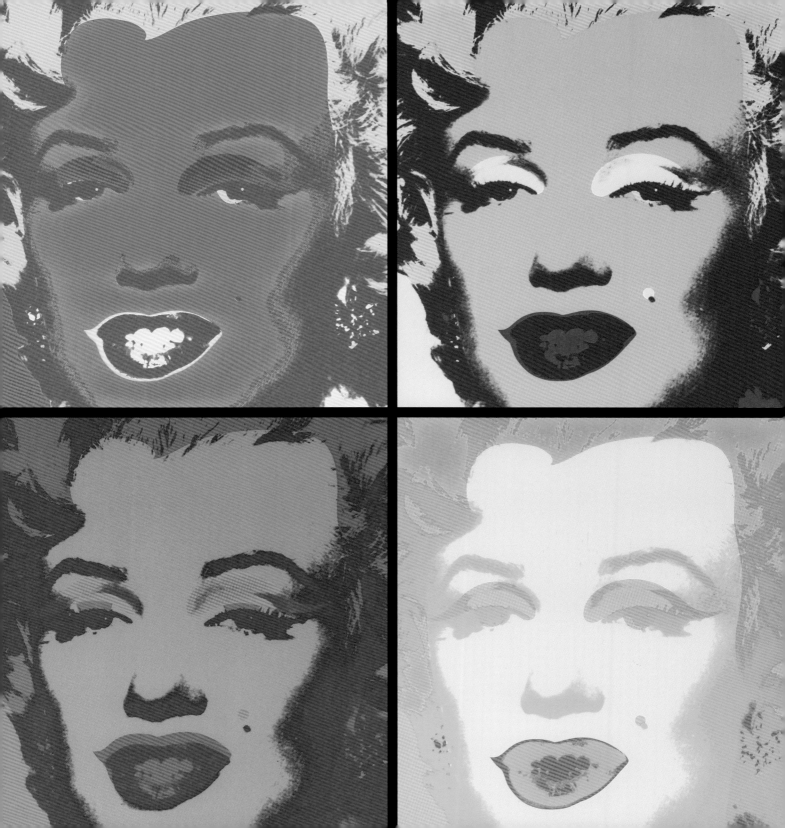

斜倚的母與子

亨利‧摩爾　雕刻於1975年
紐奧爾良藝術博物館　紐奧爾良

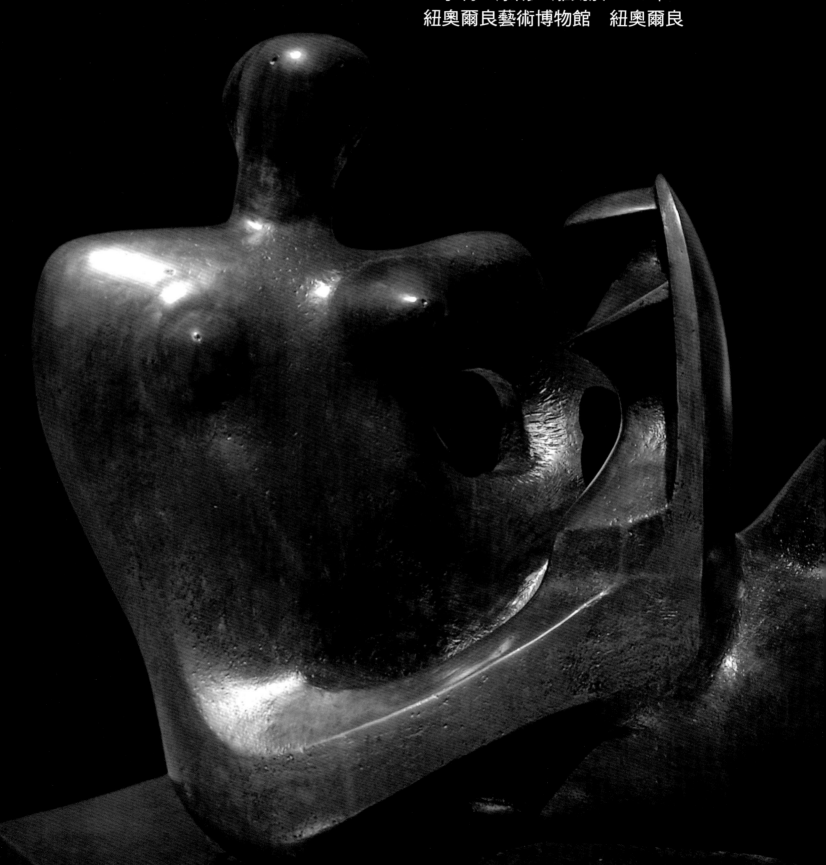

亨利・摩爾從事業的開始，就對人體的描繪十分有興趣，除此之外，摩爾還特別注意藝術作品和周圍環境的辯證關係，也頗熱中於對創造奧妙的探究。亨利・摩爾是所有20世紀最有趣的藝術家之一。他的雕塑是對真實和形式的表現，尤其，他對雕刻材料會進行仔細的研究：材料本身──或許是石頭、木頭、塊滑石或者是銅──就意味著包含的形式。藝術家的任務就是在材料的表面雕刻出形象，或者在他收集到的自然物上塑造出形象來。

在時下以及一小段時期內的藝術家，都被無意識的超現實主義理論所吸引，亨利・摩爾特別注重過去的藝術──南美原始的表現形式和非洲的藝術以及亞歷山大・科曾斯和威廉・布萊克奇思妙想的藝術，他是這些藝術的收藏者；儘管這些藝術表現在時間和內容上都相隔甚遠，但是在其中，摩爾還是能夠發現最原始的生命力，他希望能借此來完善自己的作品內涵。

在摩爾還未成為一個雕刻家之前，他是一個詩人，儘管他拒絕「敘述」他的作品，他卻能夠授予這些作品激發情感的能力，使它們具備良好的表達能力。創造力和思想內涵的準則蘊藏在藝術家所有的雕塑中，在母親和兒子的形象中得到了表現，這一主題，藝術家在他漫長的生涯中反覆提出。這些主題幾乎從沒有在一些著名的個人形式中被提及過，但是它成為了「偉大女性」的典型範本。《斜倚的母與子》，這個宏偉的銅質雕塑群就表現了這些特點，她是摩爾的晚期作品，目前被保留在紐奧爾良藝術博物館的花園內。作品的擺放是特別有暗示意義的，使得人的形式和周圍空間的內在聯繫變得更加顯而易見：躺著的兩個身影似乎是與周圍自然對話的超現實的幻象。母親的胸部微微向前伸展，彎曲的腿保護著孩子，這個姿勢表現了無限的溫柔，表現力極強。身體的輪廓只是客觀地勾勒了出來沒有參雜個人的情感，以此賦予形象普遍的價值意義。

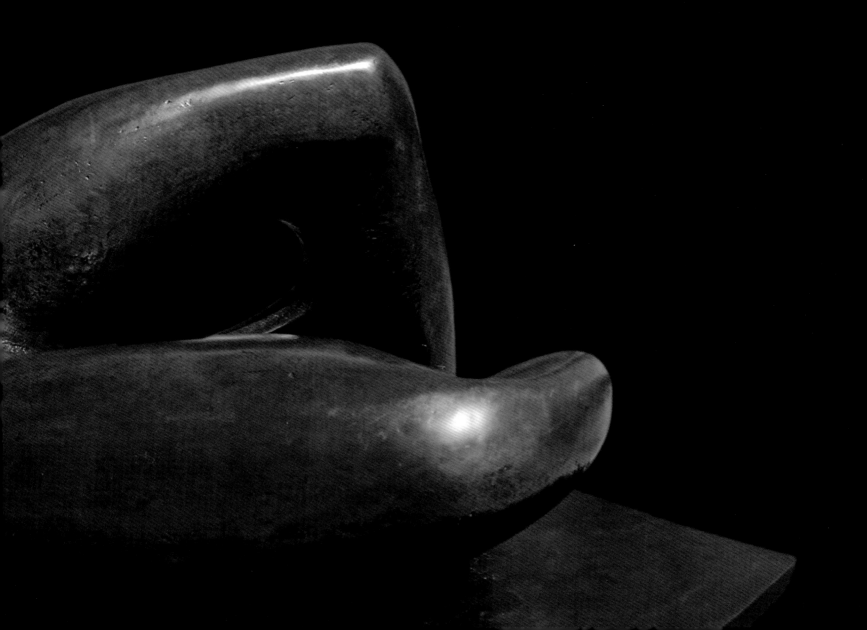

圖片授權

Araldo De Luca
Page 5 Erich Lessing/Contrasto
Page 6 Araldo De Luca
Pages 8 and 9 Araldo De Luca/
Archivio White Star
Pages 10 and 11 Araldo De Luca/
Archivio White Star
Page 12 left and right
Araldo De Luca
Page 13 Erich Lessing/Contrasto
Pages 14, 16, 17, 18, 20, Araldo De Luca
Page 21 left and right, 22
Erich Lessing/Contrasto
Page 23 The Gallery Collection/Corbis
Pages 24-25 Erich Lessing/Contrasto
Pages 26, 27, 28-29 Araldo De Luca
Page 28 AISA
Page 31 V&A Images, Victoria and
Albert Museum
Pages 32-33 Archivio Luisa Ricciarini
Pages 34-35 Archivi Alinari, Florence
Page 36 Elio Ciol
Pages 37, 38, 39, 40 left, 41, 42-43
Erich Lessing/Contrasto
Page 40 al center Archivio Scala
Pages 44-45 Archivio Scala
Page 46 The Bridgeman Art Library/
Archivi Alinari, Florence
Page 47 Erich Lessing/Contrasto
Page 48 left and right
Photoservice Electa courtesy of
Ministero per i Beni e le Attivit
culturali
Pages 49, 50, 51, 52-53, Erich Lessing/
Contrasto
Pages 54-55 AISA
Page 56 Erich Lessing/Contrasto
Pages 56-57 Archivio Scala
Pages 58, 60, 61 Araldo De Luca
Page 62 Archivio Scala
Page 63 Summerfield Press/Corbis
Page 65 Alfredo Dagli Orti/The Art
Archive
Page 66 left and right
Photoservice Electa/A. Quattrone
Page 67 Ren -Gabriel Ojea/Photo RMN
Pages 68-69 Erich Lessing/Contrasto
Page 69 Photoservice Electa courtesy
of Ministero per i Beni e le Attivit
culturali
Page 70 Archivio Scala
Pages 71, 73, 74-75 Erich Lessing/
Contrasto
Pages 76 and 77 Musei Vaticani
Pages 78-79 Musei Vaticani
Page 80 Archivio Scala
Pages 81, 82-83 Erich Lessing/
Contrasto
Page 84 Photoservice Electa
Page 85 Photoservice Electa
**Pages 86-87, 88 left, 88 center, 88
right, 89** Erich Lessing/Contrasto
Pages 91, 92-93 Araldo De Luca
Pages 95, 96 Erich Lessing/Contrasto
Pages 96-97 Archivio Scala
Pages 98-99 Araldo De Luca/Corbis
Page 100 Photoservice Electa/Jemolo
Page 101 BPK/Archivio Scala
Page 103 Erich Lessing/Contrasto
Page 104 Archivio Scala
Page 105 Erich Lessing/Contrasto

Page 107 Photoservice Electa/AKG
Images
Pages 108-109 The Royal Collection ©
2007, Her Majesty Queen Elizabeth II
Pages 110, 111 Mimmo Jodice/
Corbis
**Pages 112, 113, 114-115, 116-117,
118-119, 120-121** Erich Lessing/
Contrasto
Pages 122-123 Photoservice Electa/
AKG Images
Page 125 Archivi Alinari, Florence
Page 126 Archivo Iconografico, S.A./
Corbis
Page 127 AISA
Pages 128-129, 131 Erich Lessing/
Contrasto
Pages 132-133 Herv Lewandowski/
Photo RMN
Pages 135, 137 Erich Lessing/Contrasto
Page 139 AISA
Pages 140-141 Erich Lessing/Contrasto
Page 143 Burstein Collection/Corbis
Pages 144-145 Erich Lessing/Contrasto
Page 147 Erich Lessing/Contrasto
(Edvard Munch, Il Grido © The Munch
Museum/The Munch-Ellingsen Group,
by SIAE 2008)
Page 148 Daher-Van Der Stockt/
Gamma/Contrasto
Page 149 Giulio Veggi/Archivio
White Star
Pages 150-151 Erich Lessing/
Contrasto (Pablo Picasso, Les
Demoiselles d'Avignon © Succession
Picasso, by SIAE 2008)
Pages 152, 153 Erich Lessing/
Contrasto
Pages 154-155 Erich Lessing/
Contrasto (Henri Marisse, La Danse ©
Succession H. Matisse, by SIAE 2008)
Pages 156-157 Adam Rzepka/
Photo CNAC/MNAM/Photo RMN
(Constantin Brancusi, Sleeping Muse
© by SIAE 2008)
Page 159 Erich Lessing/Contrasto
(Wassily Kandinsky, Red Square in
Moscow © by SIAE 2008)
Page 160 Gianni Dagli Orti/The Art
Archive (Ren Magritte, The Lovers ©
by SIAE 2008)
Pages 162-163 Erich Lessing/
Contrasto (Salvador Dal , La
persistenza della Memoria © Salvador
Dal , Gala-Salvador Dal Foundation,
by SIAE 2008)
Pages 164-165 Erich Lessing/
Contrasto (Pablo Picasso, Guernica
© Succession Picasso, by SIAE 2008)
Page 167 Photoservice Electa/AKG
Images (Jackson Pollock, Bird © by
SIAE 2008)
Page 169 2007 Kunsthaus Züich
(Marc Chagall, The Wedding Lights
© by SIAE 2008)
Pages 170 and 171 Christie's Images
LImited (Andy Warhol, Marilyn
© Andy Warhol Foundation for
the Visual Arts, by SIAE 2008)
Pages 172-173 Blaine Harrington III/
Alamy

第176頁：亨利·馬蒂斯《舞蹈》局部

MASTERPIECES
OF ART 藝術大師瑰寶

出版社｜閣林文創股份有限公司 / 發行人｜高明慧 / 作者｜Lucia Gasparini、Serena Paola Marabelli / 翻譯｜劉曉虎、徐圓
主編｜呂佳蓉 / 企劃編輯｜梁嘉倫 / 助理編輯｜黃珮汶 / 美術設計｜邱佳齡 / 版權專員｜黃谷光
地址｜235新北市中和區建一路137號6樓 / 電話｜（02）8221-9888 / 傳真｜（02）8221-7188
閣林讀樂網｜www.greenland-book.com / E-mail｜service@greenland-book.com / 劃撥帳號｜19332291
出版日期｜2019年10月初版 / ISBN｜978-986-5403-37-9 / 定價｜999元

著作權所有，嚴禁侵害

White Star Publishers ® is a registered trademark property of Whiter Star s.r.l.
© 2008 White Star s.r.l.
Piazzale Luigi Candorna, 6 20123 Milan, Italy
www.whitestar.it
MASTERPIECES OF ART
Complex Chinese translation copyright © 2019 Greenland Creative Co., Ltd.
All rights reserved